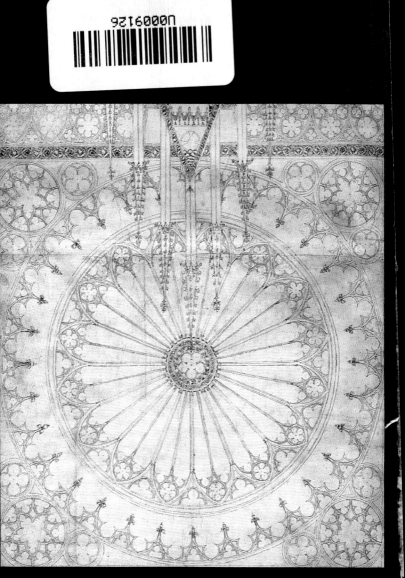

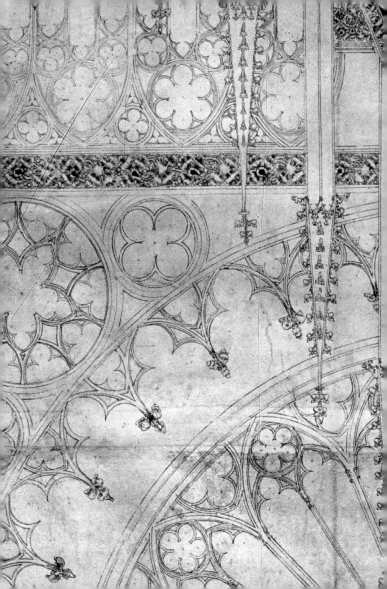

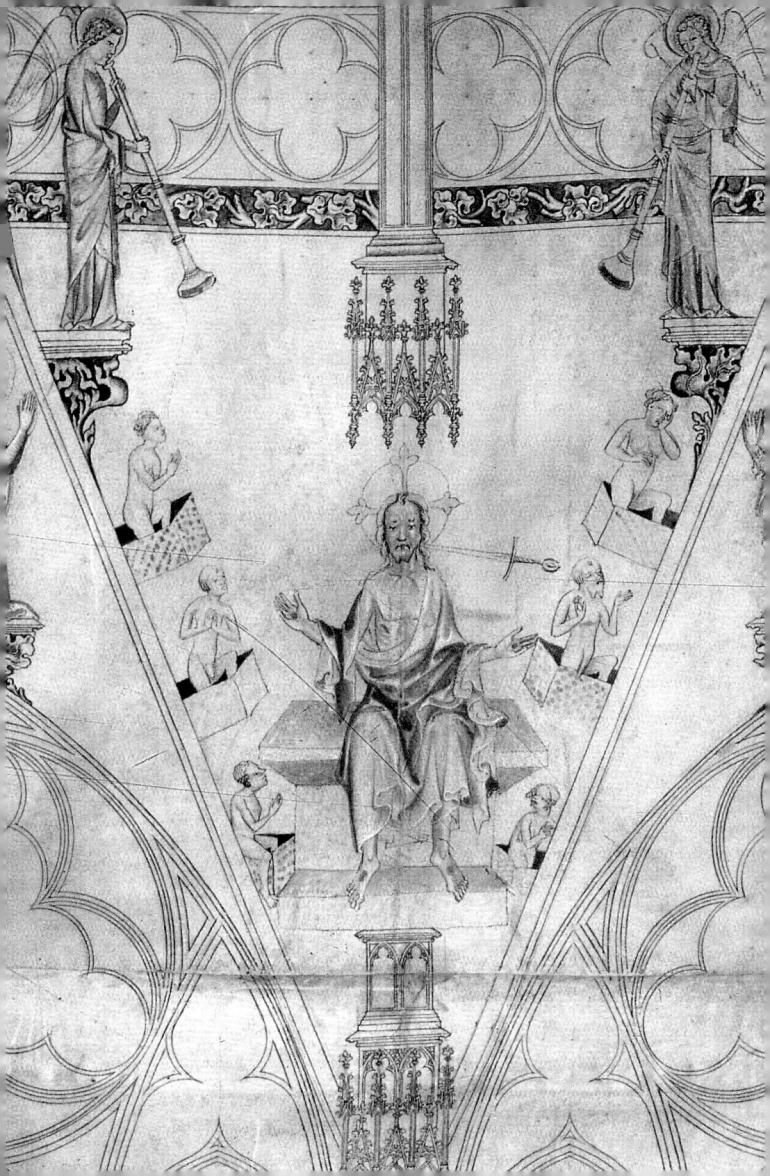

目次

Alain Erlande-Brandenburg

法國國立檔案管理學院（l'Ecole nationale des Chartes）畢業。
曾任法國國家高等實務學院研究室主任、檔案管理學院藝術史教授、
法國博物館協會副主席(1987-91)、國立中世紀博物館館長，
曾協助成立國立文藝復興美術館並擔任館長；現任法國史料館館長、法國考古協會主席。

陳麗卿

1967年生於台北。中央大學法文系畢業。1997年法國勃艮地大學語言訓練中心短訓。
1990至98年擔任利氏學社漢法百科大辭典文字編輯及《世界地理雜誌》特約翻譯。
現定居法國第戎市（Dijon）。譯有本系列之《海明威》、《高第》、《達文西》和《巴洛克建築》。

彩繪大教堂

中世紀的建築工事

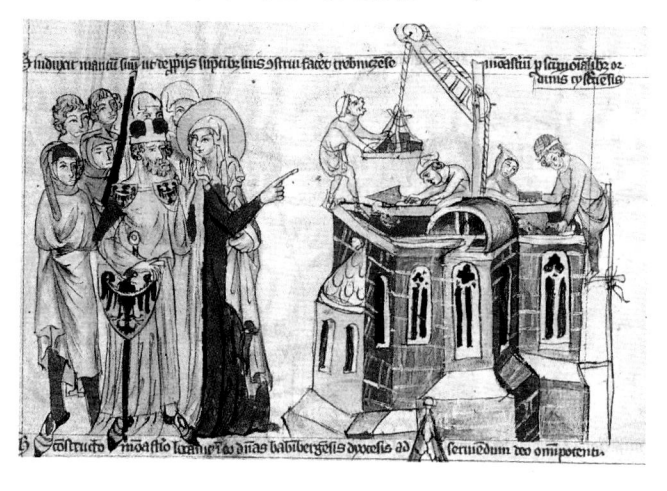

原著＝Alain Erlande-Brandenburg
譯者＝陳麗卿

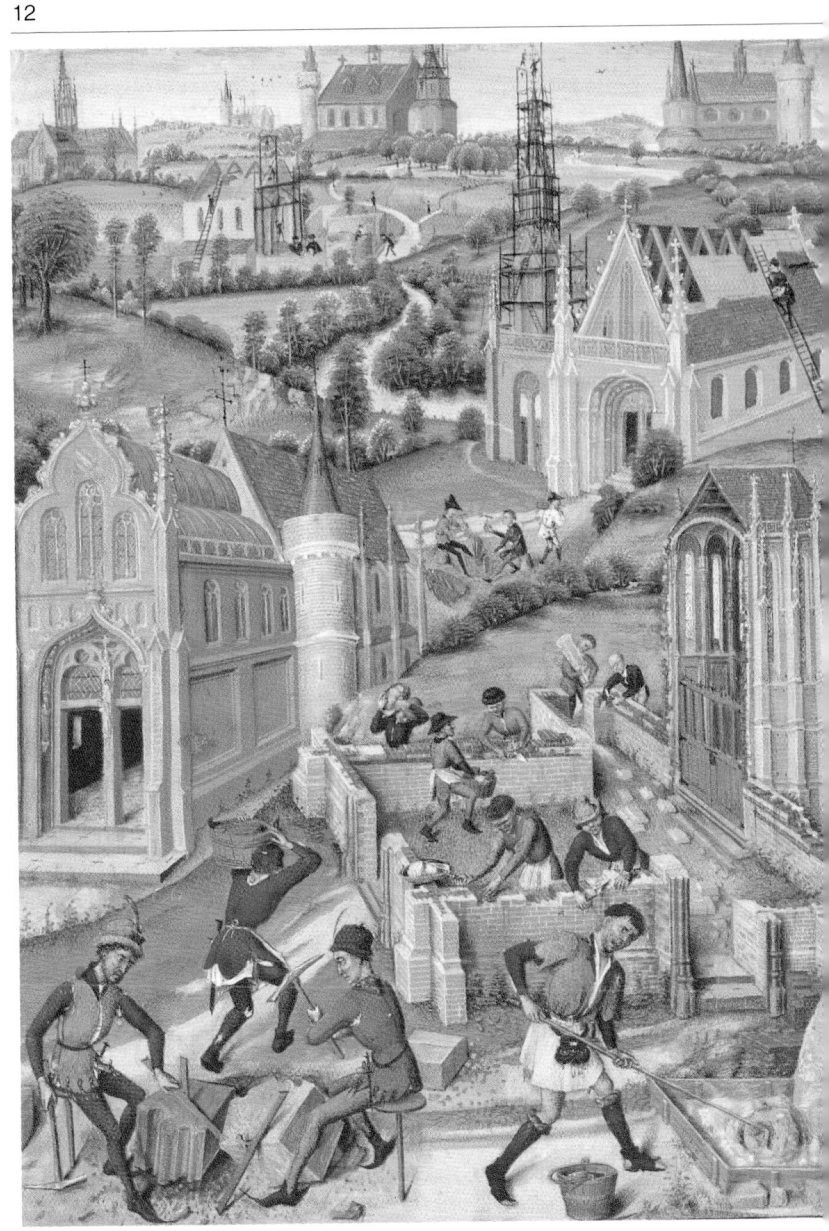

「近公元1003年時，幾乎全歐洲各地
都興起一股整修教會建築的風潮，
尤其是在義大利和高盧。競爭心態促使
每個地區都想擁有比別處更富麗堂皇的教堂。
就好似這個世界自個兒抖抖身、脫下舊裳，
然後在各處披上教堂織成的白色長袍。」

葛拉柏(Raoul Glaber)

《歷史論》(*Les Histoires*)

第一章

新世界

宗教書籍的裝飾畫
匠驚歎於建築技
術的巧妙，嘗試將不同
的建造步驟一氣呵成地
呈現出來，無論簡單或
繁複的動作，都融合在
左圖這幅畫裡。

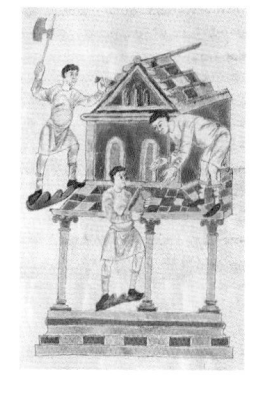

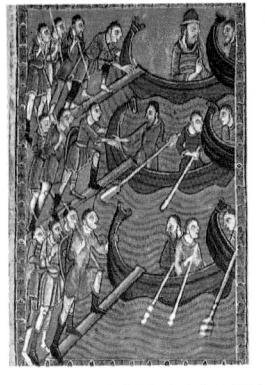

劫掠時代的結束

相較於公元5世紀的蠻族侵略，諾曼人(即北歐維京人)的入侵更具破壞性、也更殘酷。組織嚴謹的軍隊一再取道河流入侵內地，多次襲擊造成嚴重的蹂躪與破壞。城市及修道院一一遭圍攻，贖金龐大，負擔沉重，使加洛林王朝整頓羅馬帝國舊有領土的心血付諸東流。公元911年，聖克萊爾協定將一部分領土(就是之後稱為諾曼地的地區)割讓給這些北國人，為西歐歷史寫下新局。

自此，破壞者搖身一變成了建設者，在投身征服南義大利及英格蘭等地之前，建立了當時最進步的王國之一。從這時起，全歐洲皆受其影響，開啟了一個非常的時代；特別是在建築領域創造了其他文明所沒有的決定性典範。

中世紀建築的突飛猛進

不可否認，古埃及與古羅馬帝國留下的建築遺產舉世無雙。古埃及在建築上的成就是長時間的累積；而古羅馬則在短短幾百年內，在歐亞非的大片土地上留下痕跡。但不論何者，大工程都是成於在上者的命令，而非社會各階層的共同意願。

西歐世界則呈現出另一番不同的視野：建築物的創造並非只源自政治勢力的催生，還結合了所有人的力量，不分神職人員或掌權者、領主或農民，因此也涉及多方面考量，包括市鎮規畫、行政、經費及宗教等；城市及鄉村皆然。

維京人建造的大型帶槳帆船外型優美、堅實穩固但吃水不深，讓維京人移動敏捷，可快速下船登岸，並用騎兵進行迅雷不及掩耳的襲擊(左上圖)。

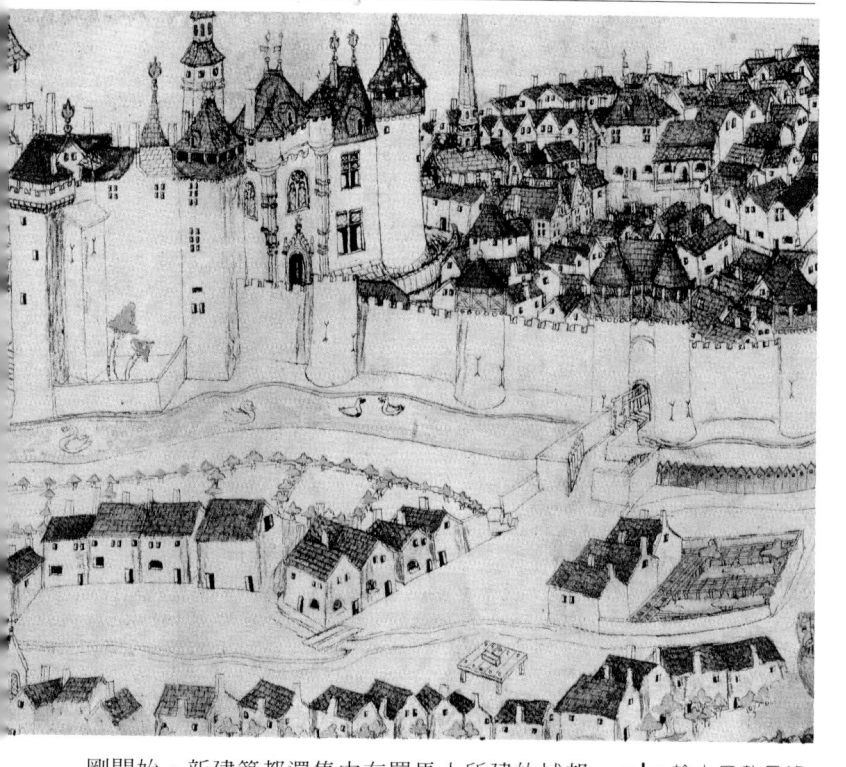

剛開始，新建築都還集中在羅馬人所建的城邦內；但很快就呈飽和狀態，而必須往外發展。建於4世紀、用來保護古城邑的護城牆，其腹地太過狹窄，無法容納急速成長的人口。因此中世紀時期，改建、修繕及擴充的工作從未停歇。

新世界

這個在石材裡尋求永恆價值的社會，正面臨史上僅見的人口遽增。現在當然很難推測確實的數據，不過粗估歐洲人口在10至14世紀間增加了一倍。更詳細的推估是：公元600年，人口數超過1470萬；到了950年超

由於人口數量遽增，中世紀城市往石造城牆外發展。原本城牆被視為保護及擴張的界限，但到了中世紀，城牆外圍有鄉鎮，聚落以教堂或修道院為中心發展起來，還留有許多農地。15世紀下半葉，法國阿里埃省（Alliers）的穆蘭（Moulins，上圖）是此項變遷的典型範例。

過2260萬；至1348年的大瘟疫流行前，增至5440萬。有些歷史學家認為14世紀初已有7300萬人口。

人口激增有兩個彼此緊密相關的因素：農業技術的進步及市鎮的擴展。因密集的開墾，可耕地面積大幅增加，至12世紀上半葉臻於巔峰。也因為三區輪作、不對稱犁具及犁板的發明，農作物產量雖仍有限，不足以與今日相比，但比起以前仍足足增加了兩三倍收益，十分可觀。

利用改良的農具和挽馬圈來犁田，加上施肥，也是提升農穫的原因。但農業發展的情形並不穩定，且因地區及地主不同，而有極大的差異性。最好的收成量出現在西篤會(Cisterciens)所屬的農地。

另一個因素則是「城市」。中世紀所謂的城市，

指的已非舊時的「城邦」(urbs)那般政治意味十足，目的在於將人民匯聚在一起，融合征服者與被征服者。中世紀的城市出現另一種樣貌，是真實生活的舞台，以城邦爲中心發展開來；城邦結構在4世紀有重大變革，因爲羅馬當局下令以堅實的護城牆保護城邦的行政中心。從此城邦擴大爲圍城(castrum)，對內保衛領土，外圍也有邊界(limes)加強防禦。

農村生活的圖畫與建築工地圖一樣具有合成的性質。一張圖涵括不同季節的四個農忙步驟：犁土、播種、收割、打穀。畫匠在這幅15世紀初的裝飾畫裡，特別以繪畫技巧上的處理，來清楚區別

中世紀的城鎮

不久之後，大教

犁具的木頭與金屬材質部分。

堂(編按：公元1000年左右，基督教世界劃分成許多主教教區，每個教區由一位主教坐鎮；cathedral一字指的是主教教區的主要教堂，因此正確譯法應爲「主教教堂」。但「大

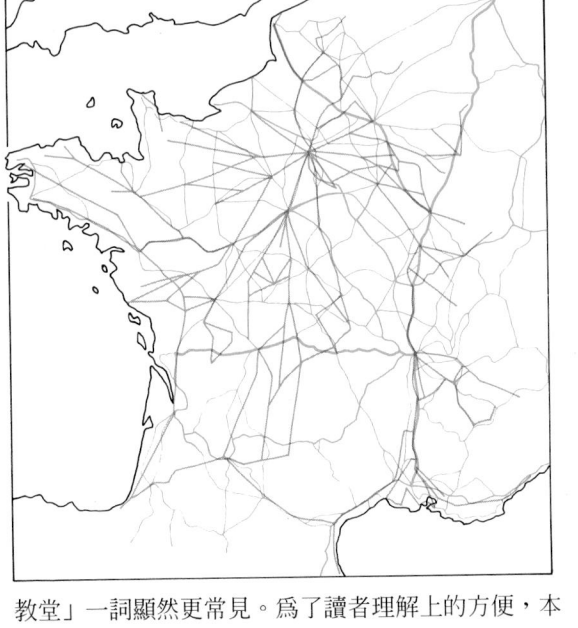

左圖顯示法國的兩個道路系統：藍色是羅馬征服者為了軍事目的所修建的馳道；紅色則是16世紀建立的道路系統。如此的對照能讓我們進一步理解法國中世紀的交通發展：鋪設新道路、建造橋樑、鑿通運河、整治河川。

教堂」一詞顯然更常見。為了讀者理解上的方便，本書中使用「大教堂」一詞。)也成為城中的許多公共建築之一，但大多數人民仍然住在城牆外的地區。

10世紀時，圍城被政府當局及民眾遺棄，只有主教還住在那兒，目的是為了保住教會機構，並照顧僅存稀落居民的生活。根據文獻記載，波維(Beauvais)一地當時只

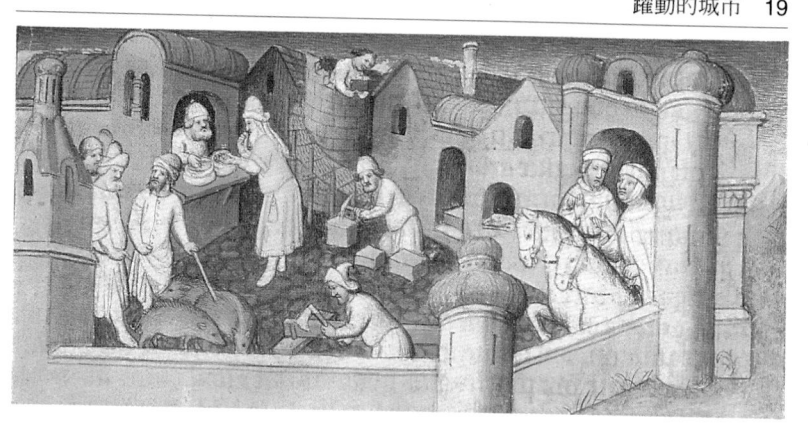

有50戶人家，約300個居民。11世紀中，這樣的景象開始改變。農村無法養活的人民移入城市，尋求機會與財富，城鎮遂一個接一個誕生，或是從沒落中再度興起。來自不同地區的人們，彼此間將產生一種關聯，在多年演變之後，形成一種市民的上流階級。

這種團結互助的關係，使城鎮發展為活躍的經濟與商業中心。城鄉關係起了逆轉，現在是以城鎮的利益為先，因為城鎮能讓鄉村為之工作。城鎮成為市集與各式集會的地點，而商業網絡也將在城鎮間產生。接著就是在各城鎮之間關連水路與陸路交通運輸網，道路循著羅馬時代的軍事道路修建，並補充原本的不足。交通網絡的建立，不僅配合商品供需，也順應地理形勢。在法國，道路的輻輳中心在巴黎，而巴黎也因此被立為法蘭西王國的首都。就水運而言，則是要疏浚並整頓許多形同廢棄的河道，而這些河道將漸漸成為財富的泉源。

在城牆內部——無論城牆是新建或重新啟用，後者如法國亞耳(Arles)所見的例子(跨頁圖)——一種融合工匠與田園開始興起(上圖)。圍牆內地區常見以飼養家畜為主的小塊孤立農地，這些農地確保食物供給不虞匱乏，儼然城市種種活動中的一環。從15世紀開始，石塊建材就出現在貴族之家，例如亞耳城競技場中的騎士住宅。

貴格利改革

政治、土地與都市的巨變，與另個層面，也就是精
神層面的巨變同時發生。在神職人員與平民信徒的
雙重壓力下，教會必須有所改革。此改革通稱爲
「貴格利改革」，以1073年登基的教皇貴格
利七世(Gregory VII)命名。但實際上，改
革行動早已在之前展開。如伯諾
(Bernon)910年在勃艮地創建的克律
尼(Cluny)修道院，便是最老的一個
見證，它在征服非教區之前，早已
在歐洲基督教世界裡自成一派。

　　這項改革的目的，在於將教
會從世俗權力中脫離。改革的
成果非凡，深深影響了世
俗與修院教士。就後者
而言，最重要的是建立
新修會，以清貧、苦
修、使徒式的生活爲基
本原則，如1080年的
葛蘭山(Grandmont)、
1084年的夏特斯
(Chartreuse)，1098年
的西篤(Citeaux)與
1120年的普雷蒙特
(Prémontré)修會。

　　如此，西歐就
日漸轉型爲全新的
世界，比以往更公

9到12世紀間，興起了一種建築技術：以垂直豎立的木板作為建築材料，然後連結在一起。牆是以拼接組合的方式建成。這樣的技術可分為兩種：一種在接角搭上支柱，另一種則沒有。英國埃塞克斯（Essex）的葛林斯泰（Greensted）教堂南面牆（跨頁圖）即屬第一種，其他部分的建設則是後來才建好的。在內部，支柱則有支撐結構的功能。而從這時或稍晚開始，大型建築就開始以石塊當建材。左圖這幅1060年的圖畫，描繪當時英國(可能在威爾斯)一座大教堂的祝聖儀式。繪圖者仔細畫出以精美石塊砌成的牆壁底層，其接合處也畫得很清楚。

正、更具雄心抱負。社會分工爲三種階級：戰士、教士和勞動者，人人都有各自的定位。中斷與加洛林王朝時期連結的關鍵，在於技術上無與倫比的精進與成熟——建築上的成就是最完美的例子。

木與石的消長辯證

11世紀的社會產生了新的需求，是以必須在建築上重新思考如何因應這些史無前例的挑戰：行政方面，新的道路交通網需要建造許多橋樑；軍事上，上層與中層的封建領主意欲穩固或擴張權勢；宗教上，要更妥善地在大教堂或地區教堂內接納新信徒，確保宗教生活不受世俗影響，並在新的修道院內建立穩定秩

序。同時，一種對安適生活與便捷交通的需求之也隨之而起。在當時，除了最重要的建築，例如以岩石建造的宗教建物外，絕大多數的建築都是以木材爲原料。漸漸地，岩石以一種不規則但確定的律動取代木材，成爲建築材料。同時石匠也漸漸取代木匠在建築界的地位。

在軍事建築上，石材顯然取代了木料。建在土丘上的木質樓塔，之後就爲石材建築所取代。儘管後者回復了古代建築的材料，但在外型與方法上仍然忠於中世紀建築：正方形的設計、高聳、極少

封建時代的土丘

一開始，防禦工事是以黏土與木材建造而成，這種風行於歐洲大部分地區的建築其實不需要什麼專業技巧：將從圓形溝壑挖出來的土堆在圓心位置，堆成一個或大或小、或高或矮的土丘，然後再在丘頂上建座木塔。塔的斜側種滿有

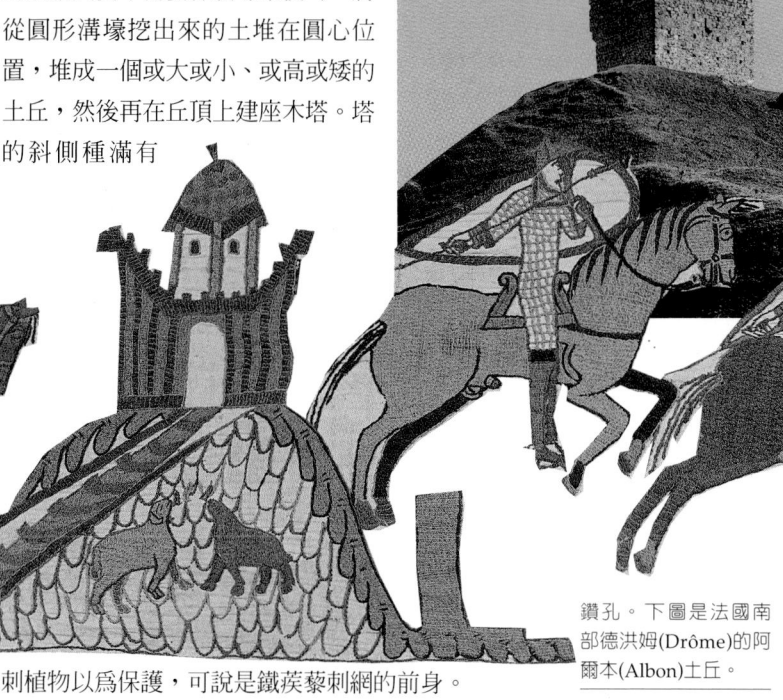

鑽孔。下圖是法國南部德洪姆(Drôme)的阿爾本(Albon)土丘。

刺植物以爲保護，可說是鐵蒺藜刺網的前身。

　　然而，就如同我們在諾曼地拜約(Bayeux)一幅11

世紀的織錦畫傑作中看到的，這樣的防禦工事其實沒什麼效果，因為只消用引火的弓箭遠遠射去，馬上就會燒得精光。

石材的防禦

住屋建築的演變，就是石材建築增加的最好見證。這種演變也使我們確認，當時建築技術的轉變與防禦工事的需求有密切關聯。從11世紀中葉起，史籍中也開始有雇用石匠的記載，像在布希翁(Brionne)的情形，就儼然成為下個世紀遵循的法則。

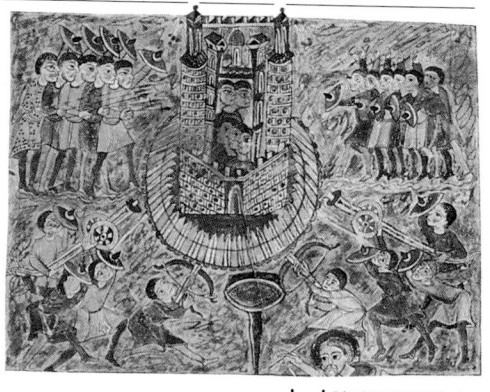

封建時代簡易建成的土丘，在西歐是相當熟悉的景觀，從很遠的地方就能辨認出來。描繪諾曼地的威廉大公(Duc Guillaume de Normandie)在1066年征服英格蘭的這幅拜約織錦畫(左圖)，就為我們留下許多見證。其中攻打雷恩(Rennes)的這段插曲更是精采：為了進到塔樓頂端，必須用木材搭建一座巨大攻城梯。進攻者圍成一圈，將塔樓中央(上圖)包圍起來。如果塔樓是木造的，進攻者就會採取火攻；如果是以石塊建成，進攻者就用封鎖方式讓城中斷糧。

　　然而，一開始的岩石城堡還是遵照木材堡壘的矩形平面圖，這不單是遵循傳統而已：這些城堡是為了

橋樑建築材料並非系統性地由木料轉變成石材。以木料搭建橋樑並不需要太多技術人員，速度也相對快得多。同樣的情形也

居住而設計的，必須具有豪華的大廳與起居室，這個考量決定了建築物的形式、大小及高度。

12世紀中葉，封建領主為了住得更舒適，而不再如往常一樣住在塔樓裡，於是塔樓就只剩下防禦功能。巴黎近郊的波凡斯(Provins)、烏丹(Houdan)與埃坦普(Etampes)等地，矩形模式已被放棄，開始朝圓形模式發展。1190年代起，法王菲力浦·奧古斯都(Philippe Auguste)的建築師開始推展圓形建築。除了一小部分外，建築結構裡的木料幾乎都為石材所取代。只有牆內的螺旋式階梯、穹頂的廳堂、平臺的屋頂有時還帶著一些凸出的木質結構，以便監視牆腳的動靜。

橋樑、交通與技術開發

除了防禦工事外，市政建設同樣也有由木料轉變成石材的情形。加洛林王朝時，橋樑多半以木料建成，不同於古代建築。查理曼大帝任命艾金納(Eginhard)建造的萊因河大橋就是木造的。當這座橋在813年燒毀時，

出現在1944年二次大戰期間美軍登陸歐洲之時。

曾有人提出以石材另建新橋的計畫，但在查理曼大帝死後就遭擱置，未再提出。從加洛林王朝遺留下來的文獻資料中，可看到許多關於這類木橋的描述。木橋既便利人民與軍隊的通行，也在河川上形成屏障，阻礙維京人的船隻在其間恣意航行。橋樑的這雙重功能，在大半的中世紀期間都一直存在。

11世紀時，為了使新商業網能更機動運轉，連接各封建領地的橋樑陸續興建起來。在法國南部蒙彼利埃(Montpellier)附近的馬格隆納(Maguelonne)，阿爾諾一世(Arnaud I)主教就建造了一座橫越數個池沼的大橋，使教堂與其他地方連成一氣。這座大橋長度超過一公里，與當時其他橋樑

13世紀翁尼古的維亞(Villard de Honnecourt)珍貴的簡圖，有座17公尺長的橋，非常可能用來穿越山間的溪谷。石造的底座上鋪有木質的橋面，解決技術上的困難。

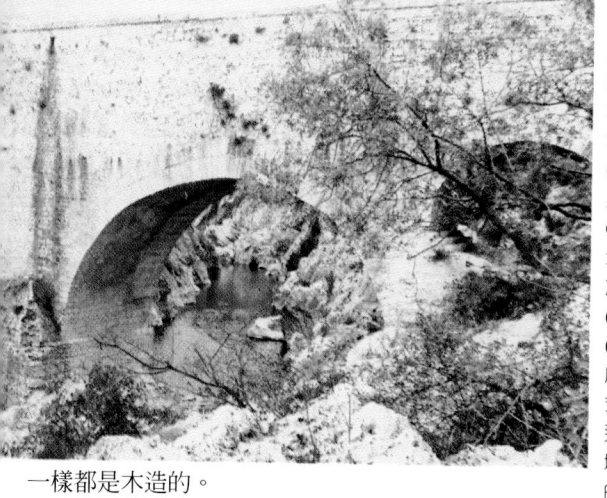

一樣都是木造的。

我們很難斷定第一座石橋到底是在何時建的。但早期的石橋很可能只有橋墩是用石材，而橋面仍以木板鋪成。整座橋都以石材建成是比較晚的事。木質橋

建造石橋勢在必行。這需要極為熟練的技術，並計算橋墩在水面上下的長度，才能確保橋的穩固安全。在法國聖約翰德弗(Saint-Jean-de-Fos)的黑固爾橋(pont du Gour-Noir，左圖)橫越埃侯河(l'Hérault)，建於1030年，連結熱隆(Gellone)與阿尼亞那(Aniane)的修道院。這座橋用小石塊砌成的方式，正是當時的特色，還可看到雙重水道與橋墩上端側面的通水管道的設計。

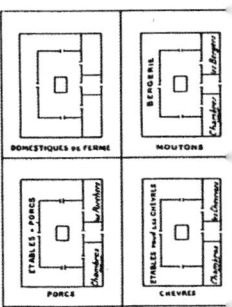

中世紀的建築師必須解決這樣的難題：在有限的空間裡容納眾多人口，而且滿足大家的生存所需。9世紀初，未標明尺寸的聖蓋爾修道院的重建藍圖，就面對一個困難的挑戰(下圖)：組織並調

PLAN DE SAINT-GALL
(IXᵉ Siècle)

ENTRÉE COMMUNE

DOMESTIQUES de FERME　*MOUTONS*

BERGERIE

PORCS　*CHÈVRES*

ÉTABLES maid LES PORCS　*ÉTABLES maid LES CHÈVRES*

CHEVAUX　*VACHES*

ÉCURIE　*ÉTABLES maid LES VACHES*

BÂTIMENTS de FERME

面的好處在於搭建方便，但也有不少缺點；首先，它的壽命有限，一鬧洪災就可能捲走橋面。此外，在交通量大時，木質橋面也難以承載過重的負荷。但無庸置疑的是，建築師從仍留存的許多羅馬遺跡上找到靈感。到13世紀末，大多數橋樑都用石材建成，橋墩的結構非常堅固精美，水面上下的距離也經過精密計算。建築師更在橋墩上端設計排水通道，如此在洪水來襲時，河水就可從中流過。卡渥爾(Cahors)的瓦倫泰

橋、亞維農(Avignon)的聖貝內澤橋，都顯現出建造者的用心良苦。以前沒有這個問題，因爲木質橋面一下就被洪水整個捲走。

修道院的建築

在修道院的建築中，教堂總是以石材建成，儘管中殿屋頂的結構是採用木料。聖蓋爾(St. Gall)著名的設計圖完美呈現了9世紀初修道院的理想布局：木材建成的

和物質生活與精神生活。設計者參考了古代的群島(insulae)原理，將各個房舍建在教堂四周。而在1150年代，坎特伯里(Canterbury)修道院(左頁)的供水系統問題，則是另一項新挑戰。

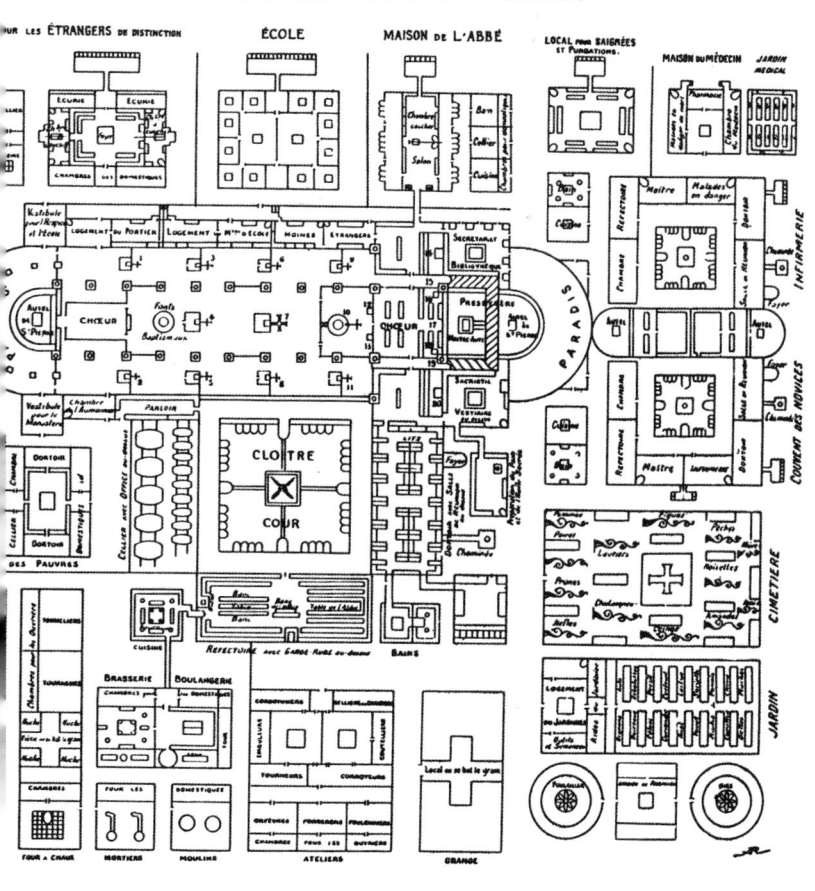

修道院附屬建築中有座石造教堂。11世紀，附屬建築也改用石材建造，如修道院院長聖宇格(St. Hugues，1049-1109)在克律尼所建的馬廄。12世紀中，整個修道院都是以石材建成。這樣的發展是從較尊貴的建築物開始，後來延伸至較平常的建築物上。

　　12、13世紀時，西篤會的穀倉揭示了這種發展的普遍性。這些大型建築有著巨石砌成的外牆，用來隔間的則是木質支柱(如冷山[Froidemont])或石材柱墩(如莫比松[Maubuisson])。

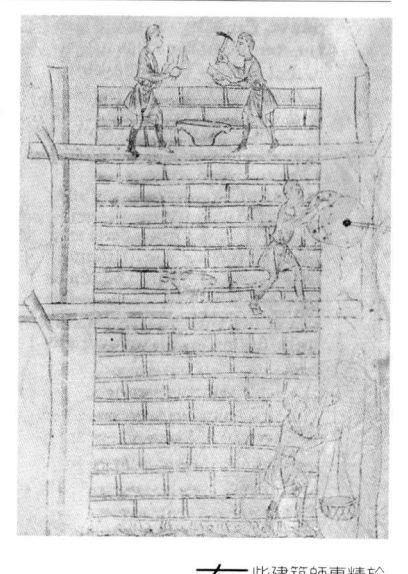

城市的擴展與新防禦工事

石材取代木料的趨勢，最後也影響到市區的建築。15世紀，最常見的住屋形式是在石造的基底上建蓋木質樓房，但在某些城鎮也出現整面石砌的門面。克律尼、波凡斯的高城與維維耶(Viviers)在12世紀已呈現出一個可觀的石造建築群，

有些建築師專精於防禦工事建築。簡易的木質鷹架，大大降低了施工的困難度。

　　另外也是在這時期，各個城鎮都在四周建起前所未見的大型城牆。早期的城牆過於狹隘，已無法容納急速增長的人口。在

某些地方，如土魯斯、阿哈斯(Arras)、里摩日
(Limoges)、巴黎等地，則是要把以往的市區與近郊鄉
鎮併入同座城牆。城牆的建材也以石頭來取代木料。
1137年，額德三世(Eudes III)在第戎(Dijon)所建的城牆
長達2360公尺，就是很好的例證。但首屈一指的還是
巴黎，菲力浦・奧古斯都於1190年在塞納河右岸，接
著又在1210年於左岸建起城牆，圍繞起足足253公頃的
城區。

　　這些城牆都以令人讚嘆的方式石砌而成。而從這
時起，大大小小的城鎮都建起城牆。這些城牆不
僅有防禦功能，也將原本分散的地區結合起
來，凝聚出一股對城邦的認同感。
但某些城鎮迅速發展，原來

波凡斯高城的石牆
幾乎將四周圍繞
起來。順應地勢起伏，
有律動地築造不少半圓
形或多角形的牆垛塔
樓，以加強防禦功能。
牆下陡峭的斜坡可保護
牆垣根基不受侵蝕。

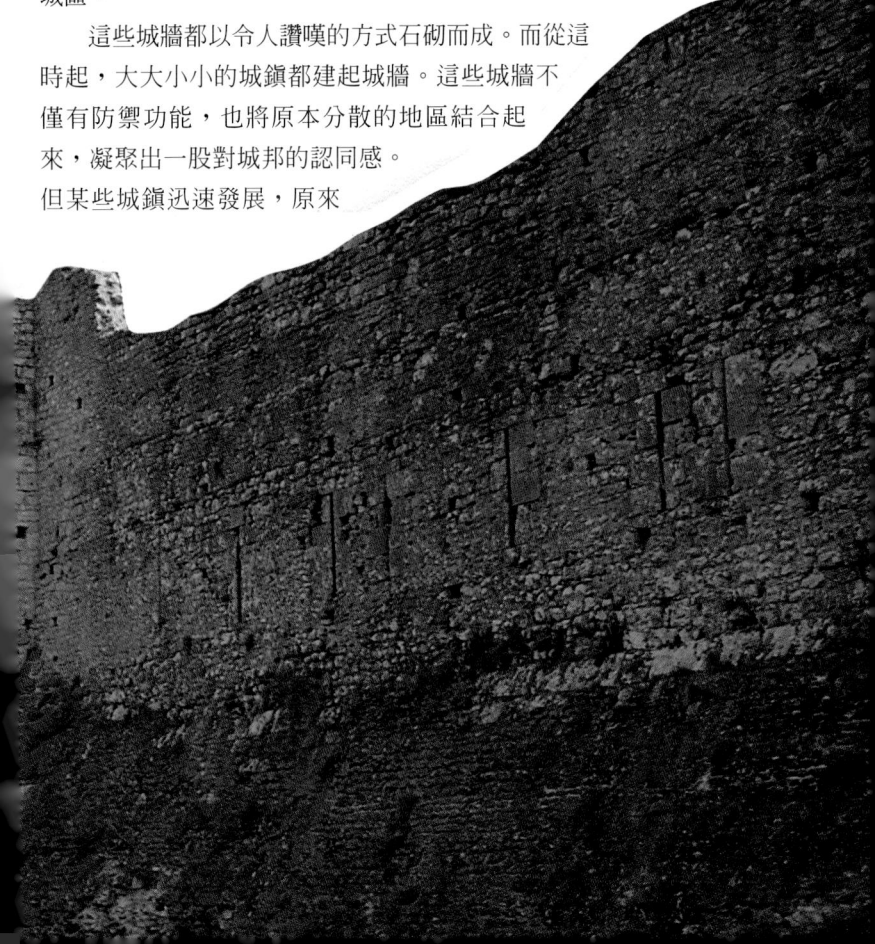

的城牆很快就不夠大，必須重新建造新牆，才能符合所需。1364年，法王查理五世(Charles V)在塞納河右岸富裕的商業區建起新城牆，圍起439公頃的土地，使巴黎頓時成為全歐洲人口最多的城市。

石材建築

中世紀末期的城市是幾個城鎮型聚落的組合，環繞在外的城牆在心理上的意義比防禦上的更重要。因為這將原本性質相異的地區匯聚成一個新整體。法國漢斯(Reims)的圍牆(跨頁圖)連結古城區

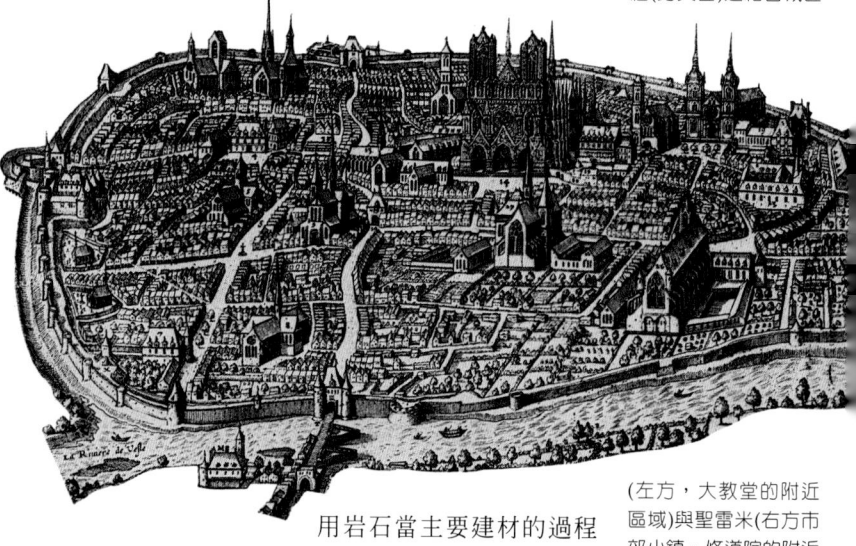

用岩石當主要建材的過程中，遭遇相當多困難。除了價格高昂外，還需募集專門的工匠，也得找到石材，運到工地，建造工作也需

(左方，大教堂的附近區域)與聖雷米(右方市郊小鎮，修道院的附近區域)。布拉格(右頁)的城牆則將三個區圍繞起來，分別是孤立一邊岸上的宮殿區、對岸的舊城區與查理四世所建的新城區。河流兩岸則由查理大橋(左頁)連結。

較複雜的技術支援。除了建築本身的困難外，中世紀人很快就熱中的巨型建築，更增添難度。

　　儘管捷克的布拉格是個與眾不同的例子，卻彰顯出波西米亞王國的君主想將布拉格建設成神聖羅馬帝國首都的雄心，將這個種族複雜王國的政治中

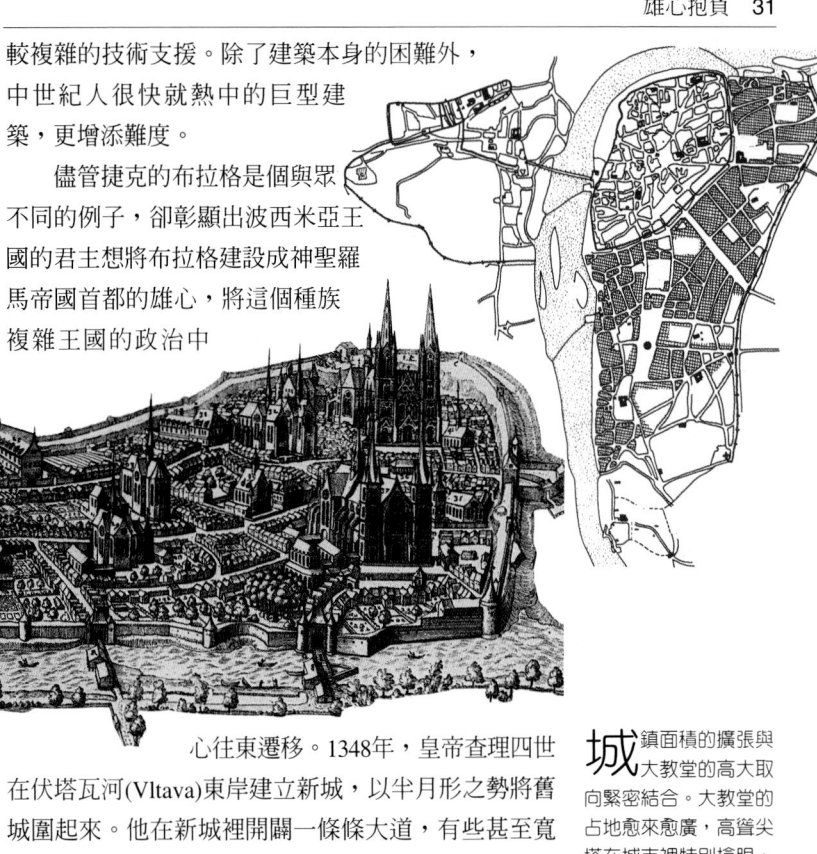

心往東遷移。1348年，皇帝查理四世在伏塔瓦河(Vltava)東岸建立新城，以半月形之勢將舊城圍起來。他在新城裡開闢一條條大道，有些甚至寬達25公尺。更重要的是，他下令興建1650幢房子，全以石材建成，包圍在3500公尺長的圍牆內。當然，這樣並不足以成為一座城市，於是他創立15座堂區教堂，以符合市內85000人口的需求；也建造一座大型市集與一個市政廳。在歐洲中部地區，這座城市之所以引人矚目，是它只用石頭當建材的企圖。這在當時是極為罕見的壯舉，就如同法國建築師達拉斯的馬修(Mathieu d'Arras)在該地所建的大教堂一般。查理四世的動機，就如同20世紀巴西總統庫比契克(Kubitschek)1957年為巴

城鎮面積的擴張與大教堂的高大取向緊密結合。大教堂的占地愈來愈廣，高聳尖塔在城市裡特別搶眼，已成為該地的地標。

西創建新首都巴西利亞，特請來當代知名地的建築師尼邁耶(Oscar Niemeyer)。

龐大高聳的大教堂

在當代重要都市計畫中呈現的這種對「龐大」的迷戀，不僅表現在城市的規模上，也從數目可觀的大型建築可見一斑。哥德時代起，興建長度不到100公尺的大教堂，成了難以想像的事。此外，教堂的頂端直衝雲霄，更是一大特色。波維的穹頂有47公尺高，而史特拉斯堡的尖塔更高達142公尺。

這種追求碩大的品味，也影響到堂區教堂的建築，有些堂區教堂建得很龐大，最後還成了大教堂，德國的弗

立堡(Fribourg-en-Brisgau)就是如此。當時，歐洲各地的教堂，如神聖羅馬帝國的烏爾姆(Ulm)及巴塞隆納的聖馬利亞教堂，都展現出同樣的雄心；後者由一群船主與商人所建，想向當時最宏偉的建築挑戰，並於1328年將這項壯舉委託孟塔古的貝杭傑(Bérenger de Montagut)完成。西篤會修道院的附屬教堂也有相同傾向：弗亞尼(Foigny)高98公尺，凡塞爾(Vaucelles)則高達132公尺。而某些修道院的設計相當於一個小城鎮的規模，例如方德霍(Fontevrault)的四個修道院：大慕帖(Grandmoutier)、抹大拉(Madeleine)、聖拉撒路(St. Lazare)、聖約翰，宛如四個區。不能忽略的是，當時民間的建築也不遑多讓，布拉格橫跨伏塔瓦河的查理大橋就長達513公尺。

多樣性與擴展

今日，我們很難評量中世紀的這種建築風潮帶來的景觀。許多建築物現今已不留痕跡，有些甚至在很久以前就不存在。防禦建築的斷垣殘壁，為那些我們原只能藉文字和圖片資料而一窺梗概的雄偉壯麗，提供真實的見證。就此而言，法國的遺產極為豐富，境內有相當多重要建築，

以石塊為建材，可以滿足人們把建築蓋愈高的夢想。巴別塔的傳說在中世就是眾所周知的例證。在法蘭德斯畫家范艾克(Jan Van Eyck)的素描圖中(左頁)，象徵聖巴巴拉(St. Barbara)的塔樓為磨石場的入畫提供了機會。哥德式建築則為這種追求高大的熱忱提供最好的證明。一代代的建築師都在大教堂正殿裡大膽建造更高的交叉肋骨穹頂，同時也發展出新的建築技術。1160年的拉翁(Laon)大教堂的穹頂有24公尺高，1194年的沙特爾(Chartres)教堂的穹頂有36公尺高，1225年的波維教堂則高達46公尺(下圖，由左至右)。

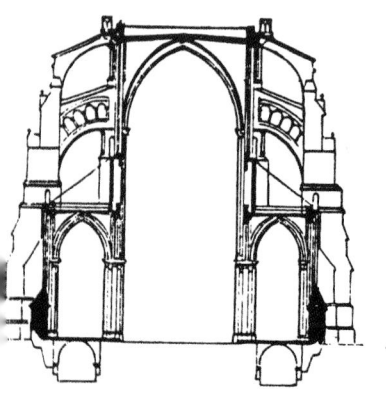

有些在建築史上占有舉足輕重的地位。要到16世紀以後，才有大型建築向法國中部、巴黎及其近郊集中的現象。但就法國中部與後來在巴黎及其近郊的建築的豐碩程度而言，我們所能認識到的與16世紀初相比，根本是遠遠不及。

法國內陸保存了大部分中世紀的面貌，不僅是建築，還有鄉村景觀也依然如昔。詹貝爾(Jean Jimpel)在讚嘆這樣的文化遺產時，毫不猶豫地說出：「從1050到1350年這三百年間，在法國地底鑿出數百萬噸大石塊，建造了80餘座大教堂、500多座大型教堂，以及一萬餘座堂區

城市的整體規畫必須順著地勢起伏，現代的設計圖看起來像是在一片平地上建築一樣，完全不能反映真實情況。相反地，15世紀荷維爾(Guillaume Revel)作的紋章圖案裡(下圖)，地勢的起伏就被忠實反映出來。多姆山(Puy-de-Dôme)的白色孟泰谷塔(Montaigut-le-Blanc)，在此展現此建築的真正含義：居高臨下，縱覽一切。

教堂。在這三百年裡，法國用來建築的石塊，比古埃及任何一個時代都來得多，儘管一座大金字塔就有250萬立方公尺的體積。」他在1959年出版的《大教堂的建造者》(*Bâisseurs de cathédrales*)中的這段話完全道出事實。在宗教建築之外，中世紀建築的更新歷程還要加上民間、軍事與官方的建築，使整個建築史變得更為豐富可觀。

中世紀宗教書籍的裝飾畫匠藉著漸層的透視法，將地形圖的種種細節呈現出來(左頁上圖)。相對地，18世紀繪製方德霍修道院平面圖的建築師，卻忽略極為重要的地勢高低，只對土地的平面配置感興趣(上圖)。

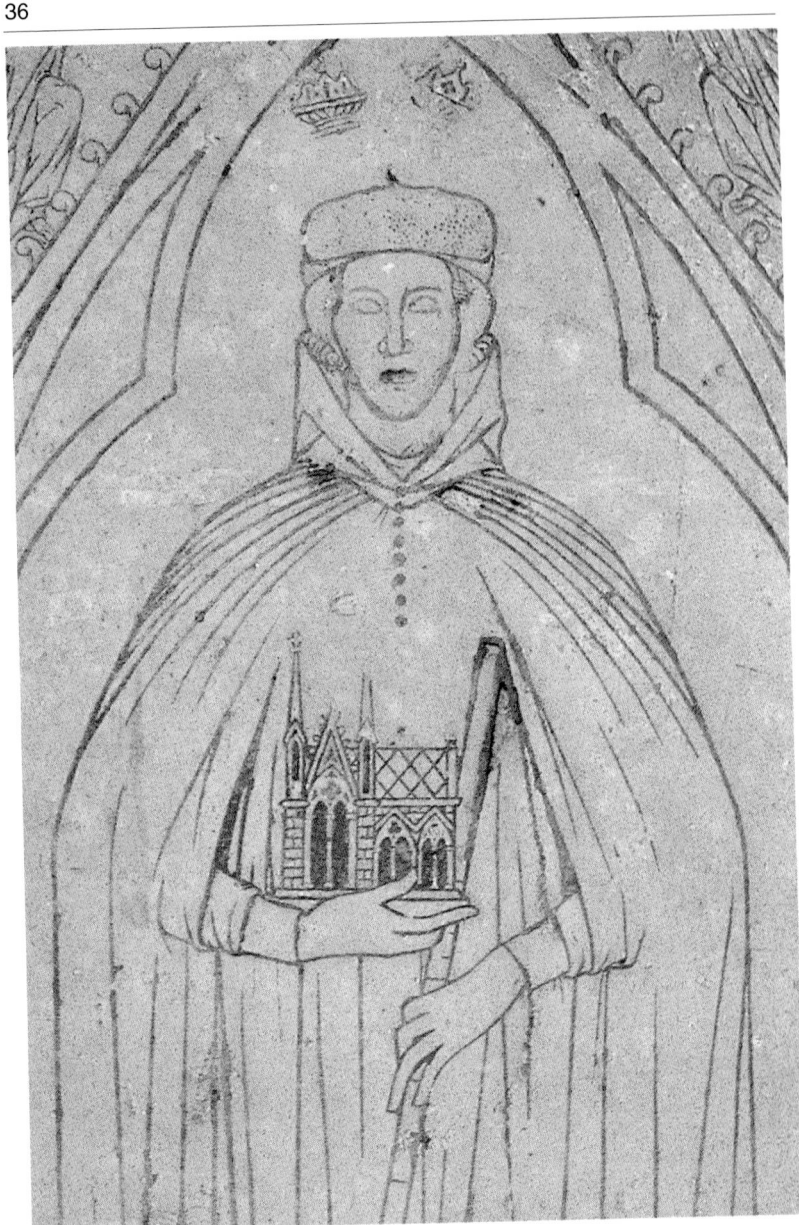

「一個卑微的建築師無法造出宏偉的建築。」
12世紀下半葉，國王在寫給修道院院長徵求建築
師的公文裡，如此為建築師的本質下了定義。
建築師是個受過專精訓練的知識份子，
學識淵博，具有科學頭腦，擅長建造工程，
絕不只是個靠工地經驗累積能力的工程執行者。

第二章
建築師

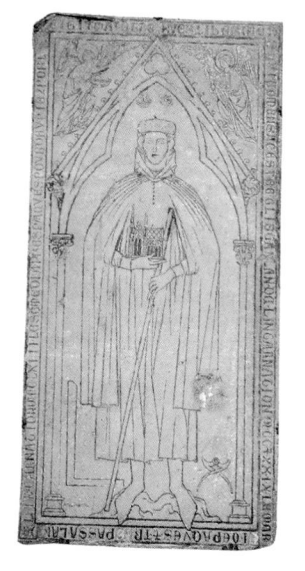

刻在石上的肖像，是漢斯聖尼凱斯(Saint-Nicaise)教堂的法國建築師李伯吉爾(Hugues Libergier，逝於1263年)。他手持教堂的模型，身上的穿著顯示出他不凡的社會地位。只有從圖上的木尺、角鐵及圓規才能看出他從事的職業。

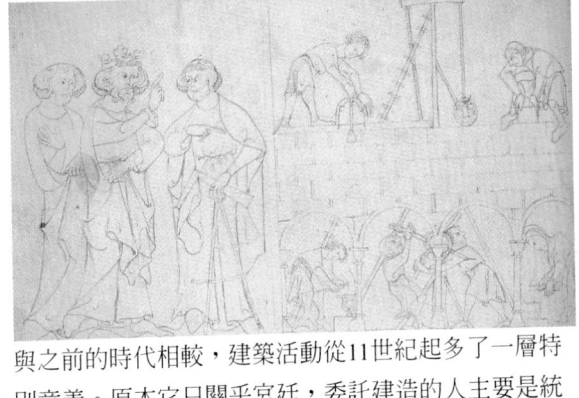

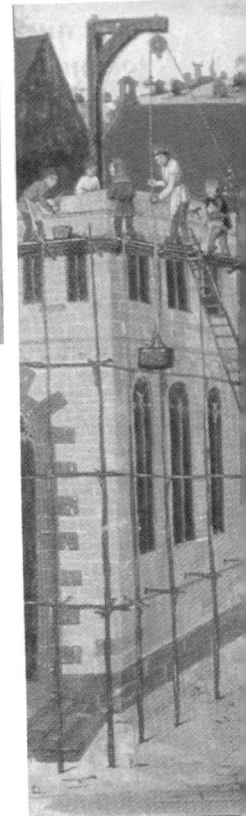

與之前的時代相較，建築活動從11世紀起多了一層特別意義。原本它只關乎宮廷，委託建造的人主要是統治者、國王或皇帝。從中世紀的11世紀起到文藝復興初年，業主的身分變得多元。這也是為什麼建築特色豐富且多樣化的原因。雖然統治者一直積極推動建設，但只限於特定範疇，如王宮及防禦性建築。有幾位君王不吝於突破，在城市裡大興土木或重新整治，如14世紀時查理四世於布拉格，以及法王查理五世於巴黎。這項舉措後來由神職人員(主教、修道院院長或司鐸)或平民信徒(領主、地方行政單位、城鎮居民或社團協會)接手。業主的人數開始大量增加。

業主及建築計畫的誕生

在此同時，業主及工長(即當時對建築師的稱呼)的關係也有所變化；如此一來，才能用更齊心一致、周詳縝密的行動去進行難度較高的工作，也能讓雙方投入更多心血，去完成野心十足且相當棘手的工程。

　　自然，業主在建築計畫上扮演關鍵性的重要角色。他是計畫的發起人，必須負責籌措經費。他選擇建築工長，也必須確認工程進度。業主的辭世通常帶給建築工程致命打擊，不是停工或工程進度減緩，就

業主和工長之間的關係建立在互信的基礎上。畫家觀察入微，畫出他們的立足點是平等的。在左上圖這幅13世紀的畫，梅爾西王國(Mercie)的盎格魯撒克遜王歐法(Offa，757-790)正和他的工長在聖塔班(Saint-Alban)教堂工地旁討論。

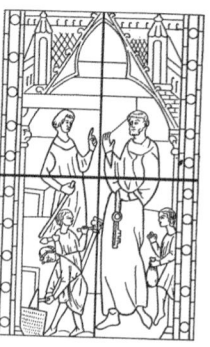

上圖是聖傑梅迪菲立（Saint-Germer-de-Fly）祈禱堂的玻璃窗，上畫有威森庫（Wessencourt）的院長和建築師在裁石工及挖土工面前討論的景象。跨頁圖畫於15世紀，呈現庫森提斯（Petrus Crescentius）著名的拉丁建築作品（Ruralium commodorum），描繪如何在業主及工長的雙重監督下蓋一幢農莊。

是改變原先計畫。1151年，蘇傑（Suger）院長的辭世就讓聖丹尼（St. Denis）修道院附屬教堂的重建工程立刻停頓下來。直到一世紀後的1231年才又重新開始，但總體構圖已和先前的大不相同。一如現今浩大工程的開始，都和一些超凡傑出、具有遠見的人有著直接關係；而他的雄心壯志偶爾會招致負責分析工程所需經費的「現實主義者」劇烈的負面反應。在每件工程背後，總是有一些傑出人士的身影。他們或為主教，如11世紀初沙特爾的福貝爾（Fulbert）、1160年巴黎的蘇

利(Maurice de Sully)；或爲修道院院長，如11世紀初第戎的聖貝尼(St. Benigne)修道院及貝爾奈(Bernay)聖母院的沃比諾的紀堯姆(Guillaume de Volpiano)；或爲君主，如12世紀的菲力浦‧奧古斯都、13世紀的腓特烈二世；或爲貴族，如安茹(Anjou)的福格‧內拉(Foulque Nerra)伯爵；或爲各城鎮組織，如佛羅倫斯、米蘭、西耶納。若沒有他們的雄心壯志，各大教堂、城堡、市政廳及橋樑就沒有實現的一天。這些建設是種善行，是當時發展幸福的社區生活不可或缺的要素，也是權貴行使權力的一部分。1033年，布洛瓦(Blois)伯爵歐德(Eudes)下令在布洛瓦建一座跨越羅亞爾河的橋樑。同年，阿爾比(Albi)大教堂教務會議被強制委派興建橋樑，交換條件是得以成爲橋樑的所有人。1251年，卡渥爾的行政官主導新橋(Pont-Neuf)的建造，1306年又建造了瓦倫泰橋(Pont Valentre)。在義大利的佛羅倫斯、奧維托(Orvieto)及西耶納的自治政府，是建造當地大教堂的發起人。其他還有領主爲獲得靈魂救贖而創建醫院。業主身分的多元化製造了許多困難。

業主及工長間的責任劃分根據一份清楚明白的文件。13世紀時簽署合同是很平常的事。1486年，漢默(Hans Hammer von Werde)受聘擔任史特拉斯堡大教堂的建築師，記載在一份羊皮紙的文件上(下圖)，其上掛有五個封印：分別是建築委員會(聖母院建築委員會)、騎士馮恩迪(Hans Rudolf von Endingen)、大法官史考特(Peter Schott)、行政官阿克斯馬薛(André Hazxmacher)以及該計畫的財務負責

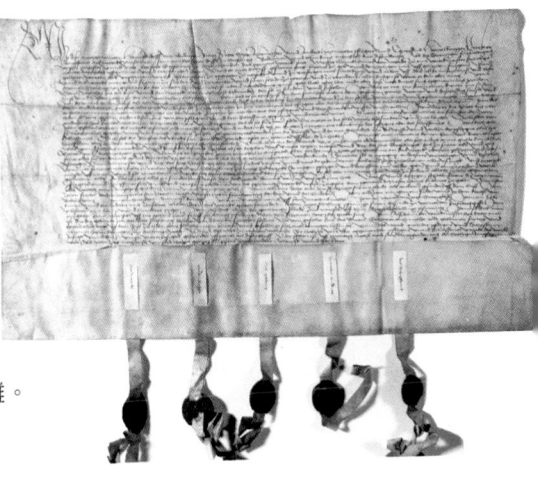

人阿姆勃格(Conrad Hammelburger)。

大賭注

史特拉斯堡大教堂外觀的總體構圖曾歷經多次改變，主要是因爲主教及市府之間持續的緊張關係；即使在1263年

簽訂合約也無法平息紛爭。最先的建築計畫遭到質疑，接下來的構圖在13及14世紀時也不斷更動。市府無法忍受被排除在這項具象徵意義的工程外。在西耶納，居民介入新教堂的興建計畫，工程因而經歷多次設計修改甚至停頓——可從大教堂外觀看出。在米蘭，建築委員會的人數由1387年的105人增加到1401年的近300人，可想見要下個決定是多麼困難。建造大教堂過程的日趨民主化在1230年代就出現了，主要原因是財務吃緊，需經各方協調才得以排除這個障礙。

漢斯大教堂的興建必定是簽訂了幾紙合約，只是目前已佚失。正立面是1255年後才開始興建，建築師為了使建築高度符合當時的流行，大幅改變原有的設計。

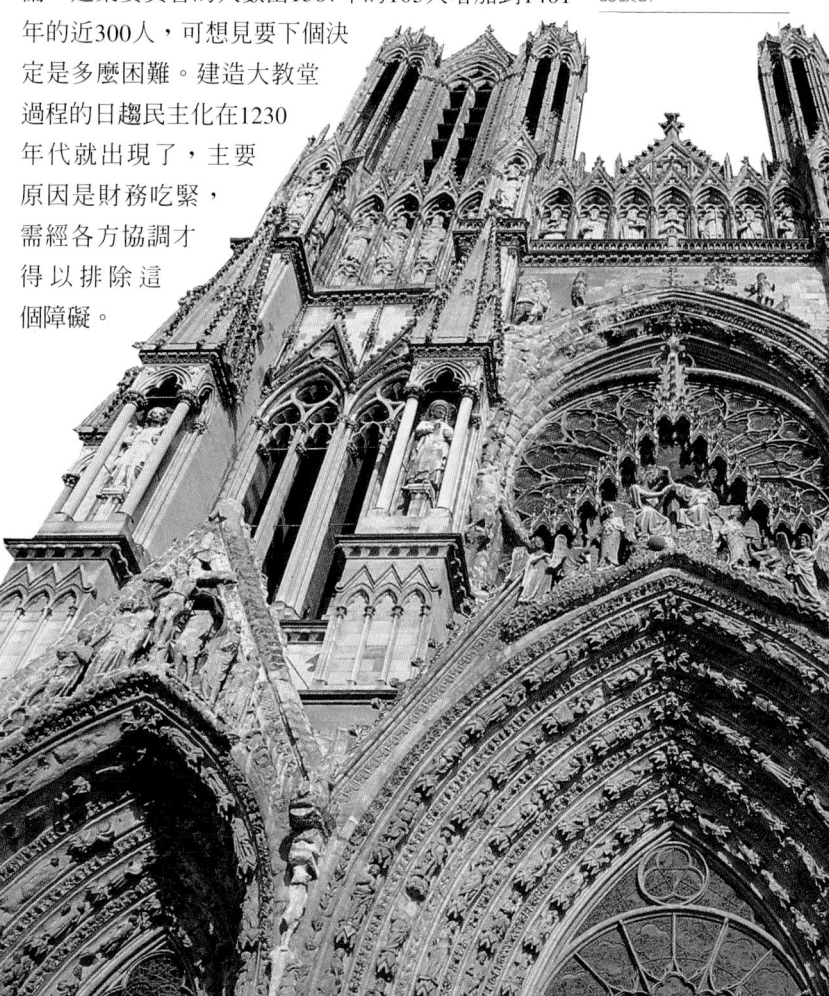

不論業主是個人或團體，他有「造就」建築師的責任，再與其確立建築計畫。10世紀末至11世紀初，業主時常碰到一個現實難題，就是缺乏可以助他實現抱負的專業人士。僅有某一小小工地實務經驗的人是建不出偉大建築的。在加洛林王朝時代，還找得到經驗豐富的建築師；之後沒有浩大的建設工程，到了10世紀末，就找不到像樣的建築師了，必須重新培訓才行。

這是為什麼許多業主為實現偉大計畫，必須執掌工長職責、扮演雙重角色的原因。他們意在扭轉乾坤，迫使所有參與的人超越自己。他們多是神職人員、主教或修道院院長，也是一群熟悉古文明的知識份子，因對雄偉的歷史建築有所認識而想要與之分庭抗禮，以此作為期許自己與說服建築師的典範。今日殘餘的建築古蹟和當年所見，有很大的不同。那時有許多羅馬帝國早期、甚至古代晚期文化留下的偉大建築，它們的存在及歷經歲月洗禮而仍屹立不搖，在在激勵了當時的建築雄心。

「所羅門為耶和華所建的殿，長60肘、寬20肘、高30肘。……他建殿的工夫共有七年。」(〈聖經，列王紀上〉，第六章)。為了完成這項巨大工程，所羅門王(下圖)應該動用了三萬名修造工、七萬運石工及九萬採石工在山上採石，以及3300名督工。布爾日(Bourges)大教堂(右頁)的建築師是否也想造出一樣的殿宇？

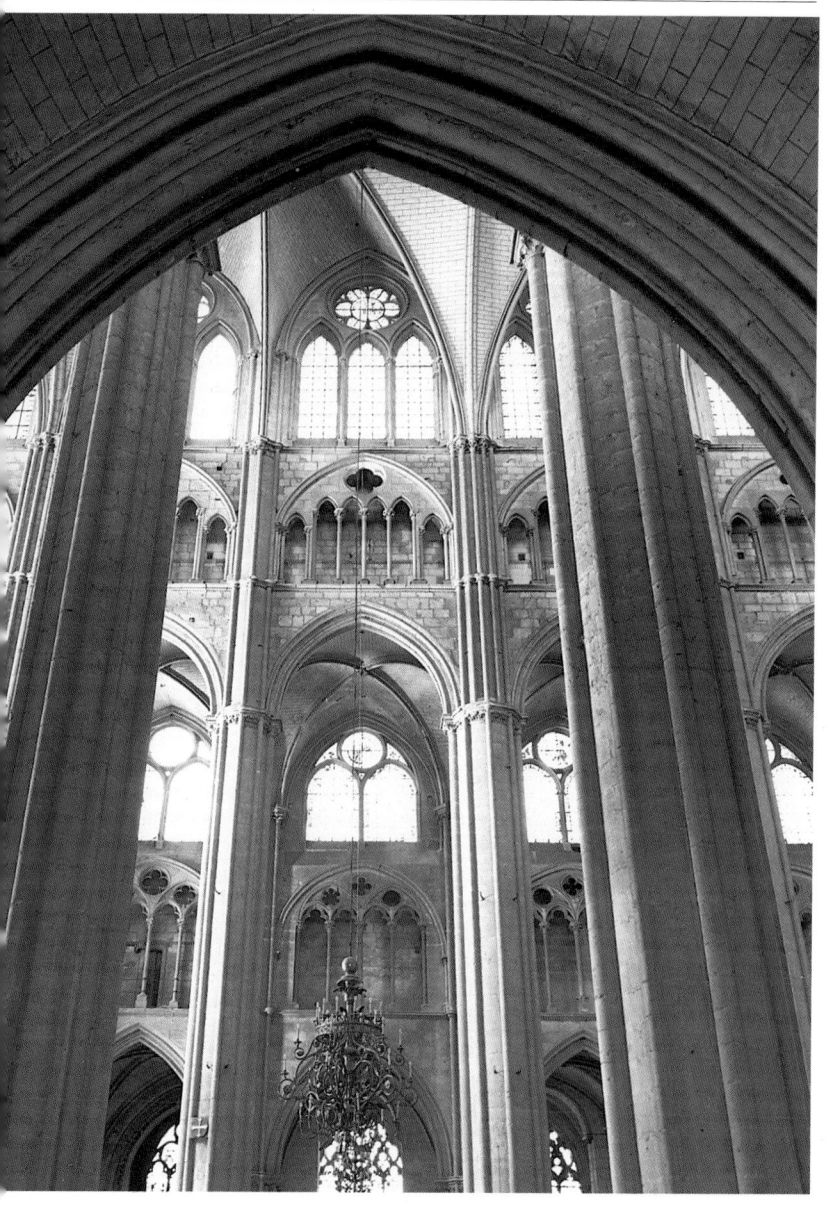

教會神職人員

沃比諾的紀堯姆、高芝林(Gauzlin)、莫哈(Morard)及其他許多傑出教會人士時常到工地去，作風主動積極，具有振奮人心的力量。羅亞爾河上的聖本篤修院在1026年大火後的相關文獻裡，對高芝林有生動描述：他下令建造一座塔樓，建材是他經水路由尼韋內(Nivernais，法國舊省名)運來的石頭。他要求很高，造成許多高難度的問題，但他都一一克服。也是在

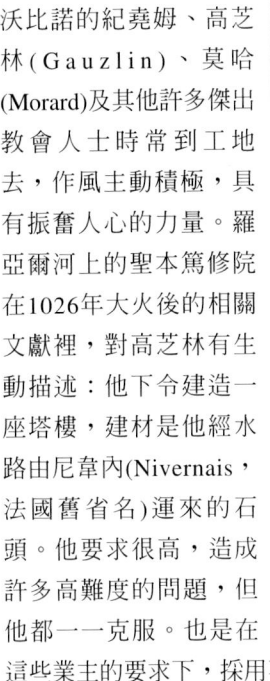

這些業主的要求下，採用不以灰泥接縫的琢石，而不再用許多營造者採用、以榔頭敲過的碎石。1023年在奧塞爾(Auxerre)，正是這種用正方形石建造的石造建築讓編年史家著迷萬分。也是同一批人將教堂形式翻新，如主祭臺後方沿迴廊建起、呈半圓形排列的一連串小祭室，出現在盧昂(Rouen)、沙特爾及奧塞爾的大教堂。這個設計不久後影響到所有教會建築。

在諾曼地公爵威廉征服之後的英格蘭，建築事務由知識份子接手負責；例如1077年成為羅徹斯特(Rochester)主教的甘道夫，就有人說他在建造事務上學識過人且有效率。新英王請他負責興建羅徹斯特大教堂及可容納60位修士的修道院，及其他營造計畫。

上圖是15世紀末的畫家將業主理想化的一幅畫，表現出一位有抱負和能力的業主扮演的重要角色，他知道發掘具天份的建築師。英格蘭溫徹斯特(Winchester)主教威克漢(Guillaume de Wykeham，1324-1404)是牛津新學院(New College)及溫徹斯特學院的創辦人，在所負責的建物中注入新風格。

　　到了12世紀，法國杜爾(Tours)的總主教伊爾德貝(Hildebert，1125-1133)還親自丈量建築基地，決定教堂主殿的長寬高度。不過期間，建築師的專業也許有了長足發展。此後人們徵求眞正的專才，神職人員就只涉足工地的行政事務，如蓋哈(Raymond Gayrard)在土魯斯建造聖塞南(St. Sernin)教堂時扮演的角色。

　　建造教堂不是小工程，講究專業能力。西篤會修

法國密西的安德烈(André de Mici)修士以還算精確的方式畫出沙特爾大教堂的樣子。這座教堂在福貝爾主教任內(1007-28)開始興建，由繼任主教提耶西(Thierry)於1037年完成。後來由哥德式教堂取代，但地下教堂還保持原貌。在這幅裝飾畫的上半部可看到原來的正立面(左側)及教堂後側的圓室(右側)，兩者被長長的兩側耳堂及中央大殿分開。

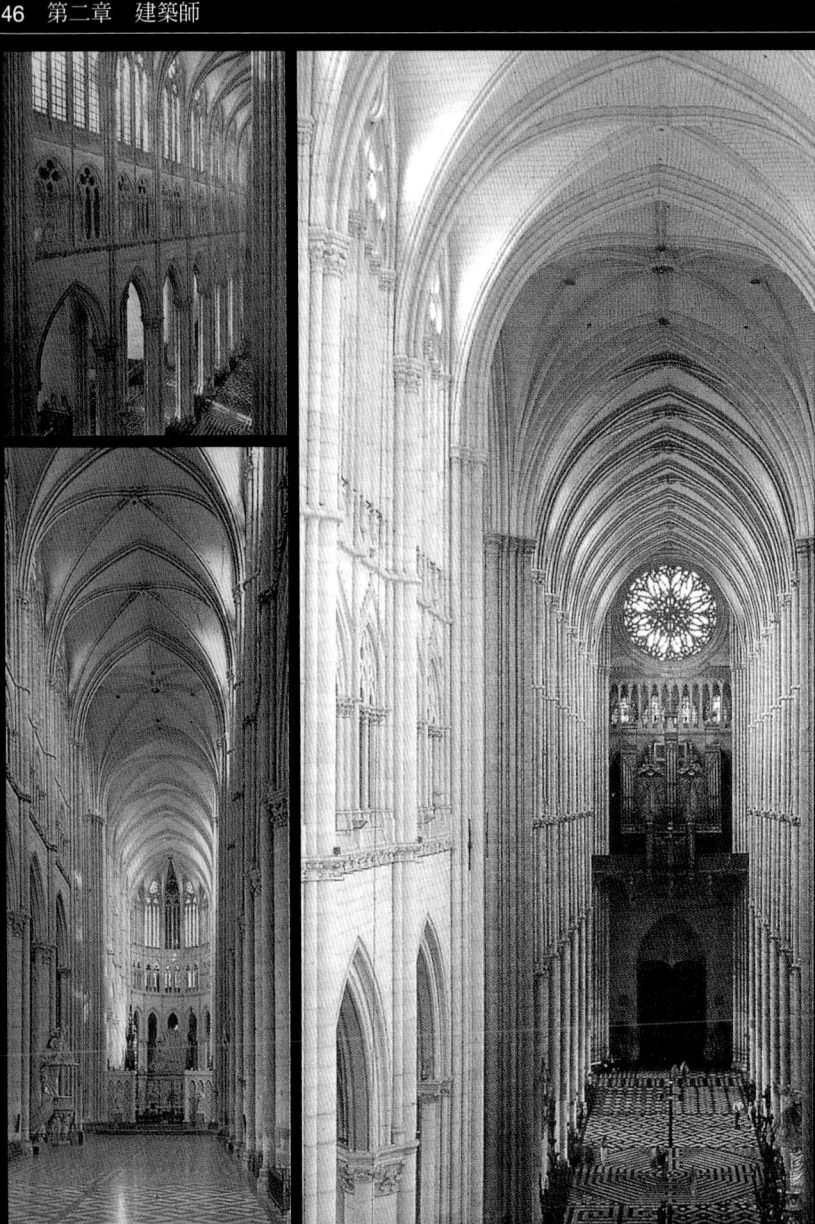

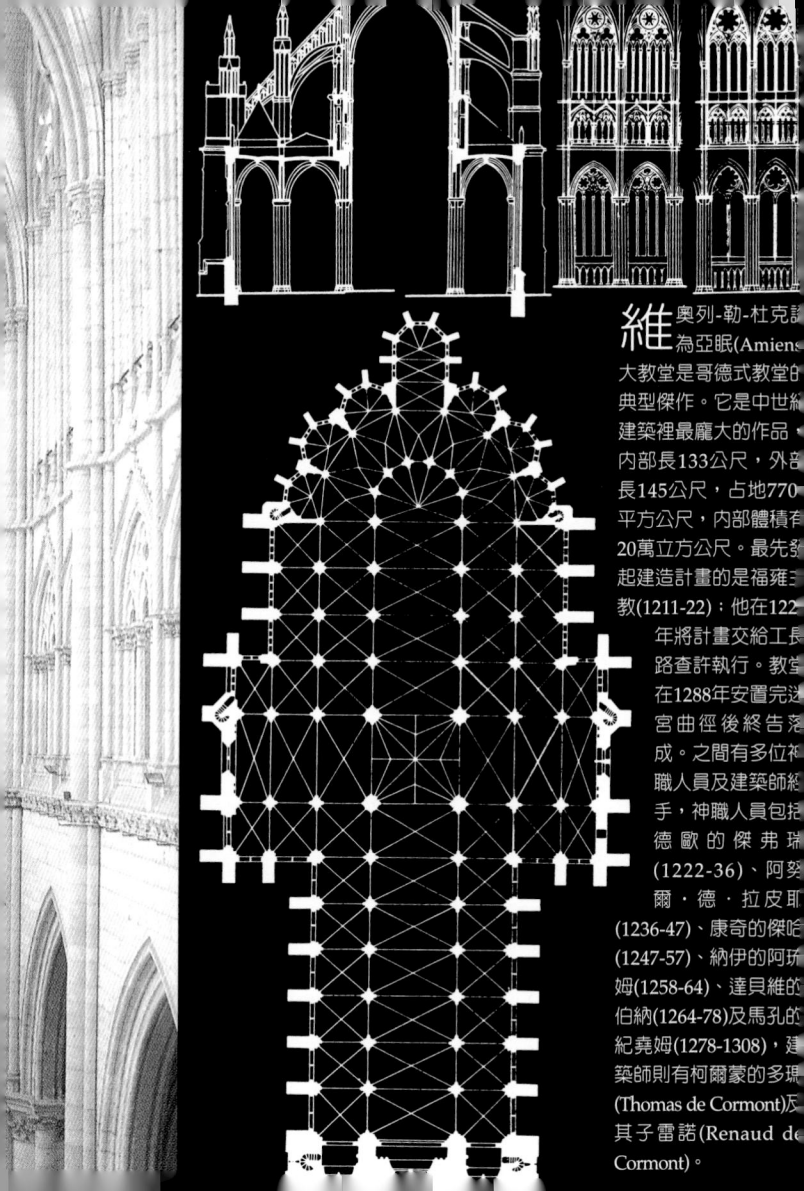

維 奧列-勒-杜克諾
為亞眠(Amiens)
大教堂是哥德式教堂的
典型傑作。它是中世紀
建築裡最龐大的作品，
內部長133公尺，外部
長145公尺，占地7700
平方公尺，內部體積有
20萬立方公尺。最先發
起建造計畫的是福雍主
教(1211-22)；他在1220
年將計畫交給工長
路查許執行。教堂
在1288年安置完迷
宮曲徑後終告落
成。之間有多位神
職人員及建築師經
手，神職人員包括
德歐的傑弗瑞
(1222-36)、阿爾
爾·德·拉皮耶
(1236-47)、康奇的傑哈
(1247-57)、納伊的阿琺
姆(1258-64)、達貝維的
伯納(1264-78)及馬孔的
紀堯姆(1278-1308)，建
築師則有柯爾蒙的多瑪
(Thomas de Cormont)及
其子雷諾(Renaud de
Cormont)。

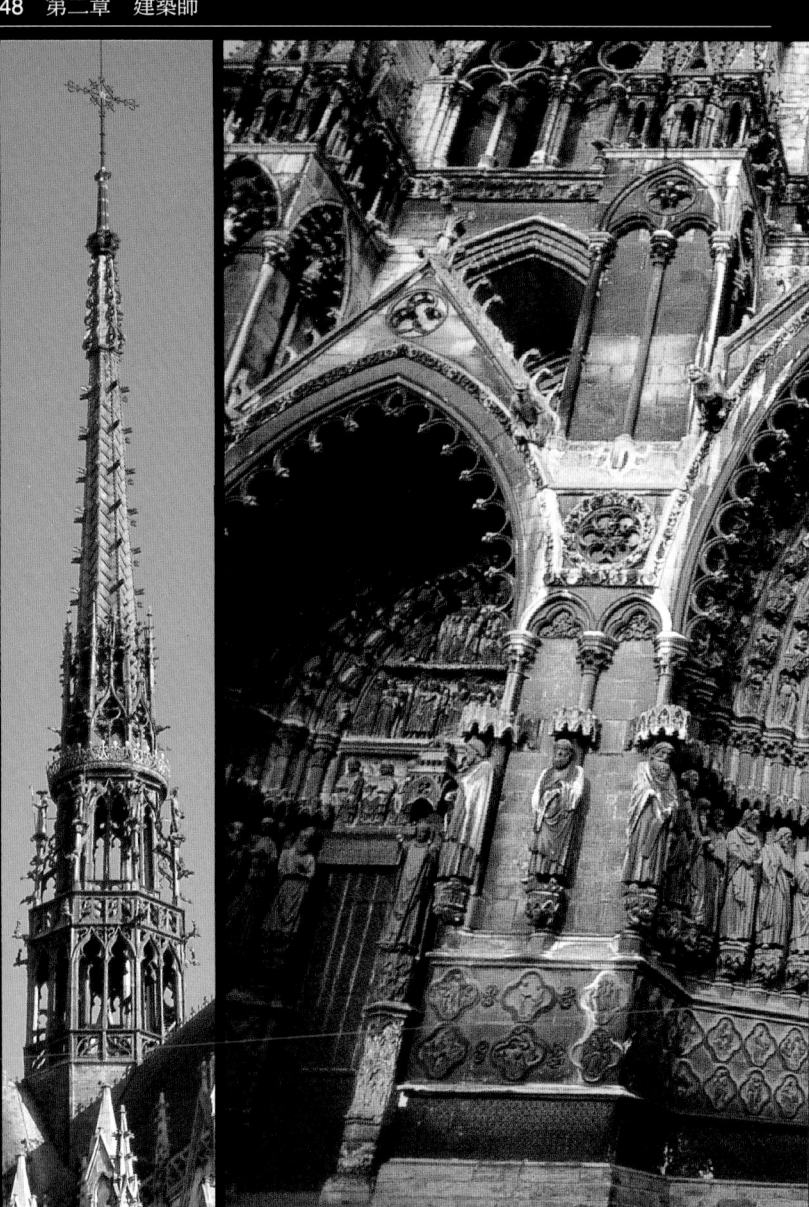

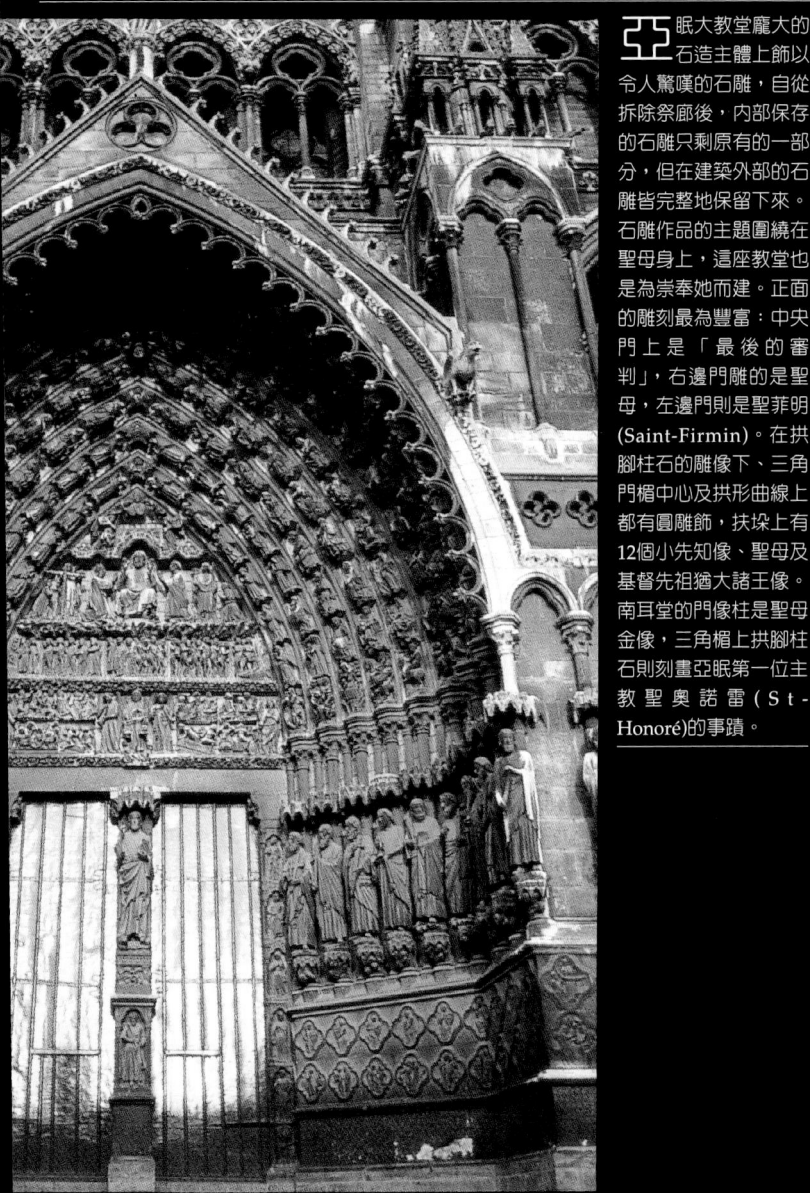

亞眠大教堂龐大的石造主體上飾以令人驚嘆的石雕，自從拆除祭廊後，內部保存的石雕只剩原有的一部分，但在建築外部的石雕皆完整地保留下來。石雕作品的主題圍繞在聖母身上，這座教堂也是為崇奉她而建。正面的雕刻最為豐富：中央門上是「最後的審判」，右邊門雕的是聖母，左邊門則是聖菲明(Saint-Firmin)。在拱腳柱石的雕像下、三角門楣中心及拱形曲線上都有圓雕飾，扶垛上有12個小先知像、聖母及基督先祖猶大諸王像。南耳堂的門像柱是聖母金像，三角楣上拱腳柱石則刻畫亞眠第一位主教聖奧諾雷(St-Honoré)的事蹟。

士在這個領域上頗負盛名，例如在聖胡安(St. Jouin de Marnes)、後來成為修道院院長的拉烏爾(Raoul)；或聖伯納的親兄弟阿沙爾(Achard)，他是新進修士的老師，負責監造好幾處修道院，其中包括1134年在萊茵河地區的伊默荷(Himmerod)修道院。戴尼耶(Geoffroy d'Aignay)1133年則被派到英格蘭約克夏郡的封丹斯(Fountains)，羅伯(Robert)1142年派到愛爾蘭。而凡登(Vendôme)三一教會的修士約翰由院長同意外借給芒斯(Mans)主教德拉瓦汀(Hildebert de Lavardin，1096-1126)，後來他拒絕回到原屬修院服事。

上圖是位於德國修農(Schonau)興建中的西篤會修道院。

PONTIFICI SVMMO CLAVSTRVM OFFERT CONCIO PATRVM.
VT FOVEAT IVGI PAPA BEATVS OPE.

12 世紀是個專業掛帥的世紀。出於節約及盈利的考量，西篤會在這個領域扮演主動積極的角色。不同於著重知性生活的克律尼修會，西篤會認為勞動工作是一種祈禱的方式。教宗貴格利一世 (Grégoire le Grand)所著的《勞動律》(*Moralia in Job*)的手抄本，在西篤修道院院長亞爾丁 (St. Etienne Harding)推動下，於1111年由院內修士抄寫、彩繪完成，目的在於宣告和彰顯修士們種種勞動的價值(左頁下圖是正在做木工的修士)。14世紀初起，西篤會便將修道院的圖像刻在木頭上成為標記，在15世紀末遍布各處。左圖為聖羅拔(St. Robert de Molesmes)、聖奧賓(St. Aubin)及聖亞爾丁將西篤修道院的模型敬呈予教皇。圖的下方有修道院全景，四周圍以木製柵欄。

現代的建築師

建築工事變得愈來愈複雜，各部門的專職分工便無可避免。因此在11世紀下半葉確立了現代建築師的定位：他在業主要求下，構思藍圖、描繪出來並加以實現。當代人不吝於提及建築師的名號，例如庫蘭的高提耶(Gautier de Coorland)，由英王威廉的妻子愛瑪王后遴選為重建波提耶(Poitiers)聖希雷教堂的建築師。

下個世代、也就是11世紀最後30年的建築師在業主的要求下，勇敢嘗試更大膽的設計。長久以來，建有特別寬廣廳

堂的建築都有木材支撐(如莒梅[Jumièges]的一些建築及卡恩[Caen]許多修道院)，而卡尼谷山區的聖馬丁(St. Martin du Canigou)修道院則有拱頂，但拱寬不超過3.5公尺。這時開始有在8公尺寬、21公尺高的廳堂加拱頂的嘗試，例如土魯斯的聖塞南教堂。當時與古代建築不同的是，這些拱頂沉重但支撐面卻不大，難度加倍，因而發生過幾次意外，如1120年克律尼修院的拱頂坍塌；這拱頂原先的設計是以木材作爲支架。由此可見足以顛覆建築傳統的建築師對當時人們的魅力，許多文獻也都如此記載。

西班牙城市聖地牙哥(Santiago de Compostela)是因朝聖興起的城市，吸引許多基督信徒來此參拜查理曼大帝時期奇蹟似發現的耶穌使徒雅各的遺體。阿方索二世(Alphonso II)在這裡建了一座朝聖教堂，城市以教堂爲中心發展起來(上圖)。1183年，教堂由建築師馬太(Mathieu)重新整修並修造了著名的榮光門(Portico de la Gloria，左圖)。門像柱是雅各端坐，旁邊有各個先知及使徒，上方是末世審判的基督。

ALIENOR: REGINA　ALPHONSUS REX　MAGISTER P.FERRANDI　CASTELLVO DE UCLES　Q VIDEO FRATER

歷史見證

《聖雅各朝聖指南》寫於1139至73年，作者在書中特別提到西班牙聖地牙哥教堂的構思者：「聖雅各石像的雕刻師傅是巧匠老伯納及羅伯，還有其他約50位雕工協助。他們在本堂神父及教務負責人賽傑瑞多(Don Segeredo)及修道院院長龔迪辛多(Gundesindo)的指揮下工作。」1077年決定重建，1078年7月11日動工。此地因從未進行過如此規模的工程，工地的規畫安排顯然遭遇許多困難。

　　我們不清楚老伯納的背景，一直到近來才能確定他之前修造過橋樑。一般也認為他在法國受過訓練，因他的設計圖是採用庇里牛斯山另一邊(即法國)的模式。他並非單槍匹馬，有50多位懂得切割石塊的裁石工一起合作；他也不採用當時該區常以榔頭打碎石頭的做法。羅伯是工地上的代理建築師，賽傑瑞多及龔

圖這幅13世紀珍貴手稿提供了業主與工長之間對話的圖像。建築大師斐南德(Pedro Fernández)向坐著的阿方索八世(Alphonso VIII)及其妻子艾黎諾(Aliénor)介紹尤克雷(Ucles)城堡的正面。阿方索八世於1170到75年間將此城賜給聖地牙哥的騎士會。

迪辛多則負責工地的行政事務。為了要實現這樣的大工程，他們必須找到在別處實驗過且行得通的施工方法。

到了12世紀，建築師的名號已更常被提及，並受到更為誇大謅媚的推崇，如1131年後在凡爾登(Verdun)，建築師戈漢(Garin)被評為優於同儕，且與所羅門王聖殿建造者推羅人希蘭(Hyram de Tyr)齊名。他們的聲望高漲，招人嫉羨，如貝雲(Bayonne)女伯爵毫不留情地將才在皮蒂維埃(Pithiviers)蓋好一座塔樓的建築師砍了頭，就怕他再蓋出同樣雄偉的建築。

第一座哥德式建築

這是否就說明了為何早期哥德作品的建築師都隱姓埋名呢？他們的名聲太大會妨礙到業主。蘇傑院長就是很明顯的例子；他在重建修道院上很努力記錄一切大小瑣事，卻很小心隱匿建築師的名字。他難道不是想將建造這樣一座創新風格唱詩班席位的功勞攬在自己身上？他的沈默是蓄意的；況且當時不乏放置建築師雕像的例子。以大量肖像彰顯自我的蘇傑，絕不允許有任何事物損及他的光環。

1175年，為完成爾吉(Urgell)大教堂，當地主教及司鐸與倫巴底人雷蒙(Raymond le Lombard)簽了一紙合同，限定雷蒙與其四個宗親在七年內完成為教堂加拱頂、蓋鐘塔及造圓頂等工程。

加洛林風格的聖丹尼修道院教堂重建時，業主蘇傑院長積極活躍。1151年，蘇傑辭世，使他無法親自完成這項龐大的工程。用來連接教堂西邊與半圓形後殿的中殿一直都沒有完工。蘇傑對自己的成就感到驕傲，毫不猶豫在教堂裡擺上自己的圖像，包括在後殿的彩繪玫瑰窗上、在附屬禮拜堂的馬賽克拼貼畫裡(下圖)和中央大門在耶穌腳邊的雕像；每個圖像都以非常謙卑的姿態出現。這個長方形會堂不論在建築或雕刻上，都顛覆了羅馬式教堂的傳統風格，圍繞主祭臺在左右後三面建起的迴廊(右圖)，就是明顯的例子。

從這時開始，專業人士的知識獲得認可，促使正式書面合同的擬訂。這現象不只影響到宗教建築，也擴及到防禦性工程。

當德勒(Dreux)伯爵羅伯三世(Robert III Gateble)希望建座丹納馬許(Danemarche)城堡，他先在1224年10月與來自博蒙(Beaumont-le-Roger)的建築師尼古拉(Nicolas)簽約。

合約明定尼古拉必須參考諾尚(Nogent)的塔樓，建物高35公尺、直徑25公尺，造價1175巴黎幣。業主只負責供應石材、沙土、石灰及水，其他都是建築師的責任，包括付工人薪資。

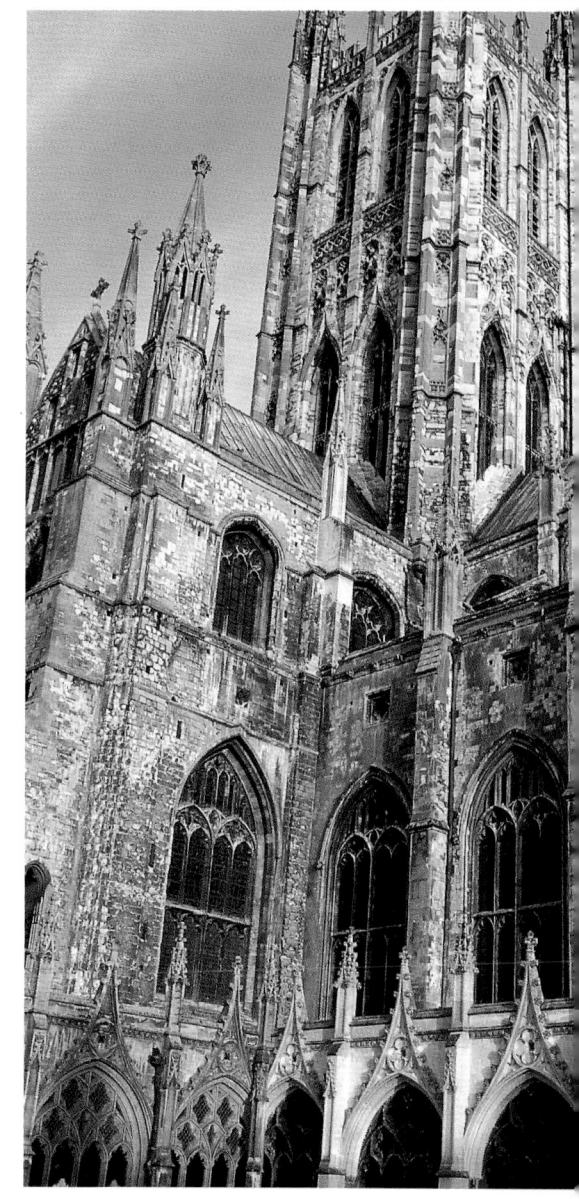

激烈的競爭

業主樂於見到建築師之間相互競爭；1174年英格蘭坎特伯里大教堂的重建過程就是典型例子。

　　神職人員請了好幾位建築師一塊親臨現場，視察遭火災重創後的建築物，有英格蘭人，也有來自大巴黎區的法國人。

　　他們聽取每位建築師詳細解說、判斷，據此來挑選一人擔綱大任。中選的是諾曼地人桑斯的紀永(Guillaume de Sens)；其精闢的分析令神職人員印象深刻，他明白指出哪些地方該摧毀重建、哪些又可毫無危險地保存下來。

　　紀永一被選中後就立即開始工作，直到不幸在工地跌落而臥病在床，後來返回故鄉。接手的是英格蘭人威廉，他完全按照原計畫執行——為神職人員所接受的新式建築美學，由大巴黎區發展而出。

　　這就是英格蘭領土上第一座哥德建築的由來。它的獨特維持了很久，在仍保有羅馬式傳統建築的英格蘭裡顯得相當突兀。

在法國興起的哥德式建築會出現在英格蘭不是出於偶然，而是因為選擇了法籍建築師桑斯的紀永來重建坎特伯里大教堂(左頁及下圖)。的確，在他到達英格蘭之前，人們對他一無所知，但可以確定的是，他必然擁有

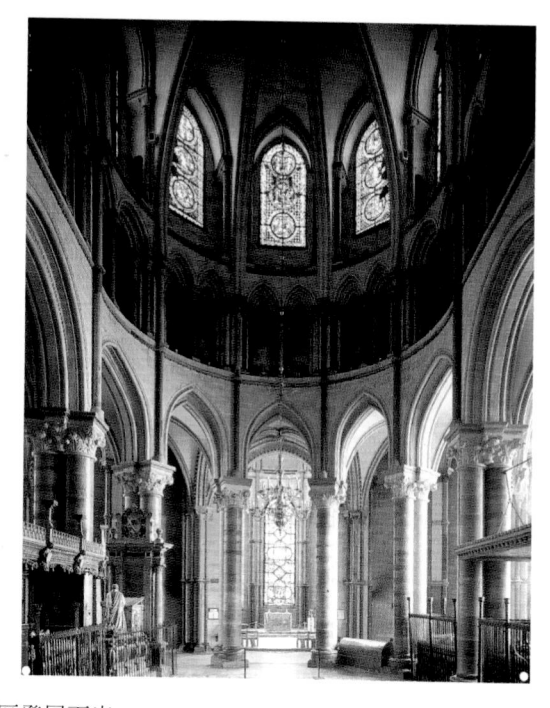

足以吸引神職人員注意的經歷，是這種在當時極具革命性建築風格的專家。

專業建築師

這時出現了專業建築師團體，但因與政治局勢關係密切，只維持了約40年。當時，法國卡佩(Capetiens)王朝與英格蘭的金雀花王朝(Plantagenets)爲掌控法蘭西王國政權而進行無情的對抗。在建築上，如同其他領域，許多創舉都由金雀花王朝發起。亨利二世(Henry II，1154-89)爲確保仍有點脆弱的戰果，決定加強防禦工事。在皇室稅收和支出帳本上提到建築工程師，有些看起來是英格蘭人，如阿諾司(Alnoth)，不過大半則是法國籍，如安哥內(Roger Engonet)、理查(Richard)、勒馬松(Maurice le Macon)、葛哈蒙的勞伍(Raoul de Gramont)。英格蘭多佛(Dover)和法國吉梭(Gisors)及許多新建設都是他們所建。

法王菲利浦‧奧古斯都沿用這個政策，並且發揚光大。1189到1206年間，有16位專長各異的建築師在攻下的城市中建造防護堡壘，以加強王國的防禦。國王甚至組織了以他爲首的議事團來聽取各項建議，爲的是用最少的花費來加快建設速度。巴黎塞納河右岸的護城牆西端有羅浮宮塔哨加強守衛，塔哨於1190年完工。總計共有20個圓柱體塔樓，規格一致：高31公尺、直徑15公尺。之後許多城市仿效巴黎也建護城牆作爲防

英格蘭建築師設計了一種僅具軍事功能的龐大建物群，包括連貫的護牆及可互相支援防衛的建築。而菲利浦‧奧古斯都的建築師設計的石造建築則堅固易守，和城市有非常緊密的關係。以羅浮宮塔哨(1190年)爲藍本、後來有20幾個城市採用的圓形塔樓，有其象徵意義，代表卡佩王朝的權力。布爾日的大塔樓(左下圖)象徵貝瑞(Berry)之於它所有附庸的領主地位，一如羅浮宮塔哨象徵法王在王國中的領主地位。

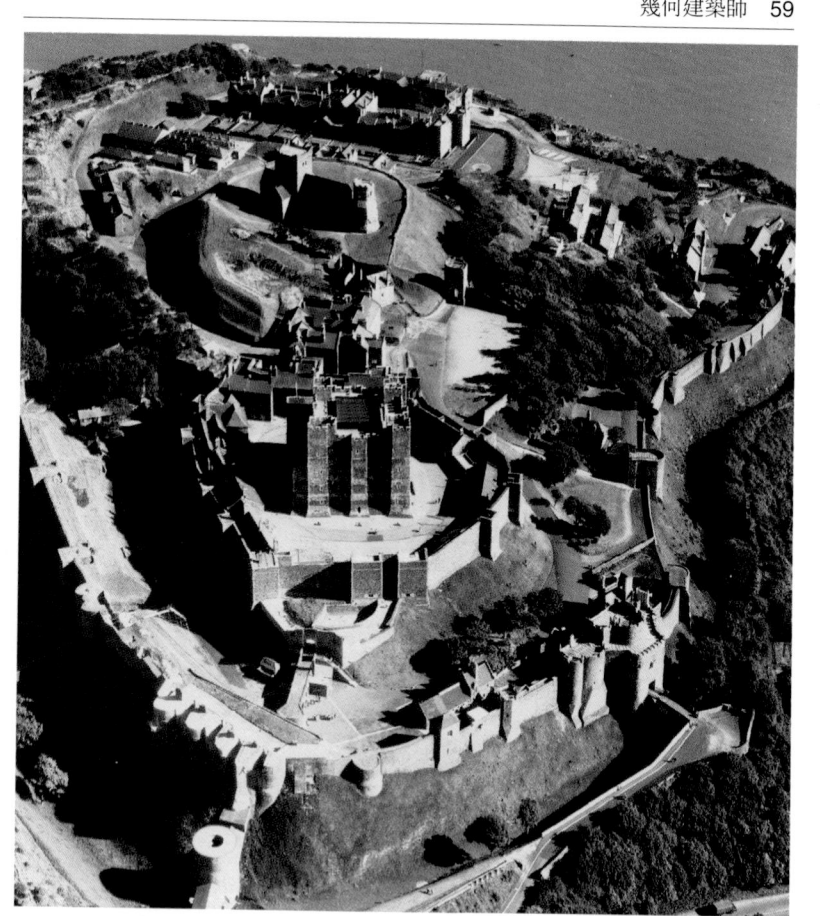

護，都是城牆高而堅實、在固定距離有塔樓作崗哨、城門數目不多。這項巨大工程聘任的建築師都各有專精：有的負責整治壕溝；文獻中稱為「大師」的11人則擔當重任。同樣地，希望在亞赫德(Ardres)築座城堡的吉尼(Guines)伯爵阿努爾二世(Arnoul II)，邀請土地丈量專家西蒙(Simon)參照聖奧梅(St. Omer)的石造防禦建築。

多佛(Dover，上圖)是英格蘭典型的堡壘。金雀花王朝亨利三世在盧昂附近建的蓋雅城堡(Gaillard)即依據類似的建築概念。

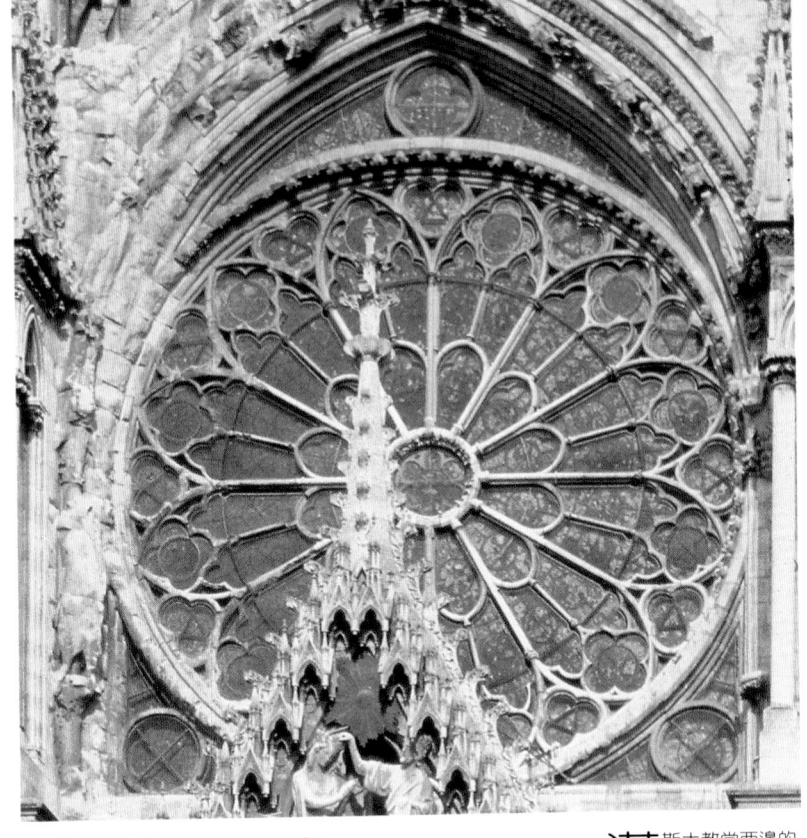

13世紀偉大建築師的地位

13世紀初起了極大變化，原因是建築師無法再扛起如此龐雜的責任。負責行政事宜的單位便組織一個財務小組，好使工程一有所需立刻獲得支援，避免物料短缺的窘況，並得以定期支付工人薪資。由於不再負責這些事務，建築師的身分地位變得相當特殊，跳脫一般中世紀階級的束縛。

　　文獻及圖畫中有清楚表達建築師享有的特權及支

漢斯大教堂西邊的彩繪玫瑰窗位於門楣的中心，完全鏤空透光的設計讓光線大量透進教堂。大門三角楣(右圖)也毫不遜色，承載了聖母加冕禮的石雕。

配權，但對此感到不滿的大有人在。1261年，比亞的尼古拉(Nicolas de Biard)在一篇著名的講道中就提到：「在這些偉大的建築工程裡，我們已經習慣一種情形。那就是有位大建築師只動口命令工人做這做那，自己很少或根本不動手。但他得到的薪資卻比其他人多得多。砌石師傅也是手裡拿著尺規、帶著手套，指揮工人：『從這兒給我切開』，而不是自己動手，得到的報酬也較高。」這樣的批評總是落在那些靠天分獲得重要建築合約及優渥報酬的人身上。

「幅射式」的建築風格

這樣的優越地位和聖丹尼修道院的重建有密切關係。1231年，教堂的重建進入新階段，而哥德式風格也因此邁入新紀元。這種彩繪玫瑰窗的設計風格被冠以「幅射式」之名，後來成為所有宗教建築的要件。當時的人以其發源地稱之為「法式作品」

13世紀人看著這些精巧絕倫的建築平地而起，不禁目眩神馳。我們可以因此明白為何常在墓碑石上出現精細的圖形，如左圖這幅盧昂聖多安(Saint-Ouen)教堂內13世紀中葉無名氏的墓碑石圖案。

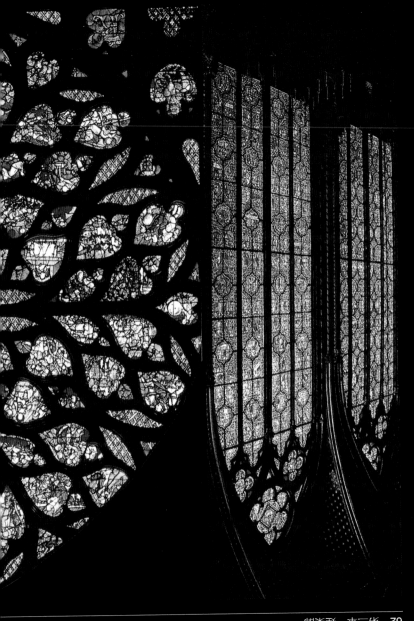

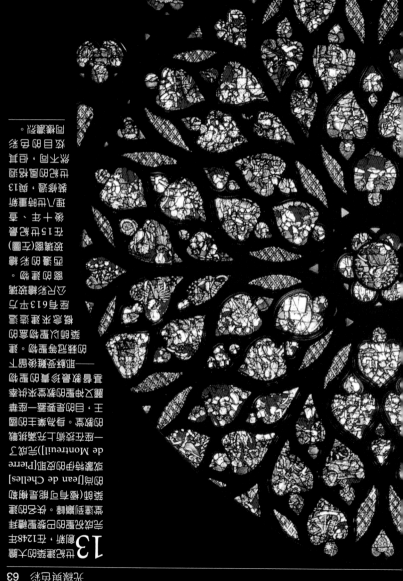

13 世紀建築的大膽創新，在1248年完成的玫瑰窗已經要歸功喜畫到精確。一位名的建築師（據有可能是的助的兒子[Jean de Chelles]，蒙特伊的皮耶爾[Pierre de Montreuil]完成了一度在教堂上方牆壁框飾的設計。每扇彩色玻璃圖畫。王，目的著蓋一整片羅又油畫的款來來共奉著寡寡大著最的重物——即將空窗被罩下的閃耀發奇物物。這彩色玻璃窗物以重物彩的植物以來蓋滿彩片有613本片以彩片鑲拼讀圖有的美物。

西邊的彩色玻璃窗圖（右圖）在15世紀和當著後十年，復過重新整修過，到13世紀的風格相去甚遠，但其耀目的色彩依然閃亮

——————

同樣驚艷。

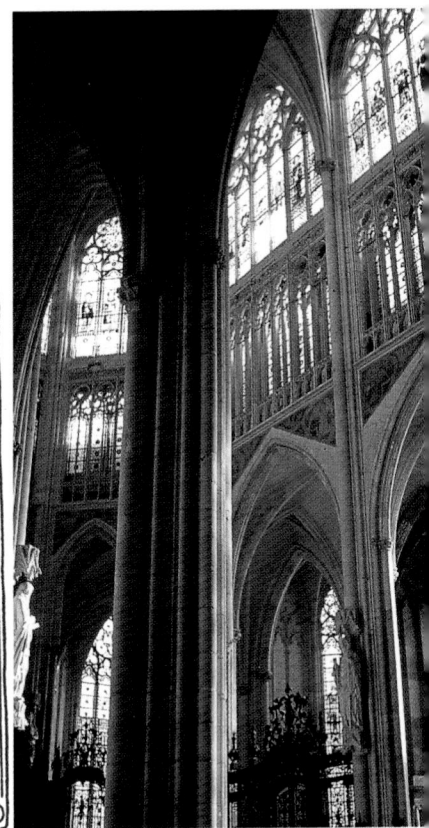

(opus francigenum)。這種建築風格立刻傳遍西歐，如：神聖羅馬帝國境內史特拉斯堡大教堂的中殿、英格蘭的西敏寺、義大利亞夕西(Assisi)的聖方濟教堂，瑞典的烏普薩拉(Uppsala)大教堂，以及遠至地中海彼端塞浦路斯島的法馬哥斯塔(Famagusta)大教堂。

　　這種以鏤空代替石壁、大大改善建物採光的設計，讓當時的人驚歎不已，因而記住了這些神奇創造者的名字，其中有些建築師與歷史上的大人物齊名，

1318年，盧昂聖多安修道院院長胡塞爾(Jean Roussel)為建造修道院新教堂(上圖)放上第一塊基石。他和其他人一樣夢想在地上建造一座「天上的耶路撒冷聖殿」。他籌措到經費，也找到一位能將其想法付諸實現的優秀建築師。

如：榭勒的尚、蒙特伊的皮耶、庫錫的羅勃(Robert de Coucy)、彼得‧巴雷(Peter Parler)及其他多位建築師。這是他們應得的崇敬。

石刻的謳歌：簽名及墳墓

在巴黎聖母院，蒙特伊的皮耶應主教要求，將前任建築師榭勒的尚的名字以優美的哥德字體雕刻下來；榭勒的尚去世前，在1258年2月11日已為南面耳堂擺下第一塊基石。到了13世紀末，已經形成在中殿的迷宮曲徑上刻下建築師名字的習慣。有些地方較晚處理，造成名字錯寫或遭人遺忘，如漢斯大教堂在13世紀末才補上，亞眠大教堂則是1288年。在亞眠，甚至很仔細依先後順序記下建築師的名字，依序是路查許的羅伯、柯爾蒙的湯瑪斯及其子雷諾；業主福雍的艾弗哈(Evrard de Fouilloy)主教的圖像則與建築師巧妙並存。而在漢斯，總主教安貝(Aubry de Humbert)放在迷宮的中央，四角則有四位工長環繞，包括道爾貝的尚(Jean d'Orbais)、尚‧勒盧(Jean le Loup)、漢斯的果榭(Gaucher de Reims)及思瓦松的伯納(Bernard de Soissons)。在其他地方，人們也毫不猶豫地給他們各式封號，以使人了解他們的才思智慧，而非僅止於優秀的技能，如聖日耳曼德佩大教堂(Saint-Germain-des-Prés)的修士為了表彰蒙特勒的皮耶的傑出貢獻，把他與其妻同葬在他所建造的聖母小禮拜堂，並追封他學術頭銜「石材博士」(doctor lathomorum)。

盧昂聖多安教堂歷經兩百年的建造，堅定建築師人死留名的意願。15世紀相繼負責工程的父子檔建築師因而在墓碑上留下圖像(左頁左圖)。墓誌銘上寫著：「柏尼瓦的亞歷山大長眠於此。他生前受命我們的國王，出任盧昂地區和這座教堂的建造工長，於1440年1月5日辭世。請為他的靈魂祈禱。」這塊墓碑是其子柯林在父親死後所立，上面沒有他自己的名字。

漢斯大教堂的迷宮曲徑(上圖)刻有工程業主及工長們的圖像。

在建物內安置建築師的墳墓以示敬意，成為常見的做法。墓上寫有墓誌銘的地磚，紀念著最具聲譽的幾位建築師，有時會因信徒往來走動頻繁而無法辨識。如漢斯聖尼凱斯教堂的李伯吉爾、盧昂聖多安教堂內的柏尼瓦的亞歷山大(Alexandre de Berneval)及柯林(Colin de Berneval)。他們的畫像也顯示其崇高社會地位，穿著打扮如封地領主，手上工具說明其職業，有圓規及量尺，有時甚至有完工建物的模型。

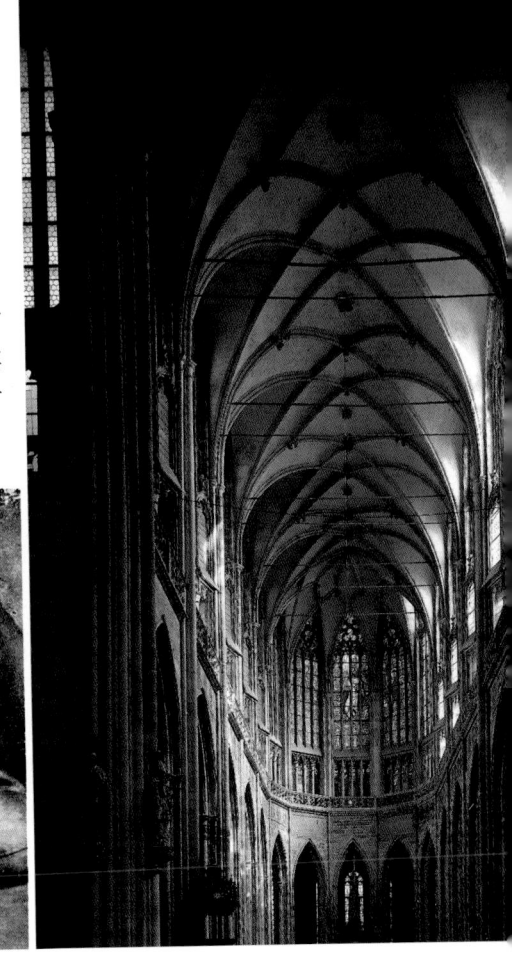

羊皮紙上的身影

建築工長不只在石頭上留下永恆的銘刻，在記錄工地

的手抄文件上也可見其蹤跡，特別是他們扮演的角色與業主之間的密切關係。業主下的命令常在第一時間傳達給工人。這樣的記錄分析使業主與工長間的討論協商躍於紙上，工長的地位甚至更形重要。

布拉格即是一例。查理四世大帝決定在此建座與其政治版圖相稱的大教堂，因此召來法國建築師達拉斯的馬修負責構思及實踐這項計畫(1344-52)。但馬修卻在工地意外受傷，便在1354年由另位日耳曼建築師巴雷取代。巴雷將原先馬修的計畫大幅修改，代之以日耳曼式的設計。查理四世在教堂完工後將這兩位建築師的半身像放在教堂內，以表達相同的敬意。

王室的友誼

同個時期，法國業主與建築師間的關係相當不同，他

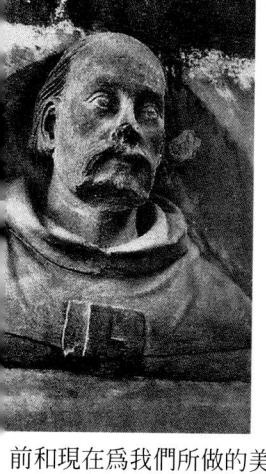

們傾向建立家人般的關係。1364年，在法王查理五世的要求下，唐普的雷蒙(Raymond du Temple)為羅浮宮建了一座雄偉的樓梯，因而成了國王的友人。查理五世並答應當雷蒙之子夏洛(Charlot)的教父，在1376年送他220弗羅林金幣(florin，佛羅倫斯古幣)並寫道：「看著我們的好友——執達吏及砌石大師唐普的雷蒙以

前和現在為我們所做的美妙工程，希望將來他仍會為我們服務。這筆饋贈是為了支持及照護我們現在在奧爾良讀書的教子，供他買書及其他必需品之用。」業

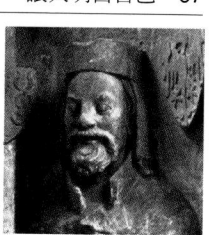

布拉格的聖吉教堂(Saint-Guy)在建造過程上是中世紀建築的典型範例。查理四世(上圖)想要建一座在政治上(布拉格為帝國首都)、封建體制上(教堂位於波希米亞諸侯宮殿內)，以及藝術上(委派法國建築師達拉斯的馬修，左頁左圖)都成為典範的大教堂。由於馬修逝世、政局變遷及風格理念上的創新，查理四世找來新的建築師巴雷(左圖)，但建築在技術層面上仍保有一致性。這種一致性也表現在兩位建築師雕像的並列處理上。

主與工長這樣親密的友誼在14世紀後半葉及15世紀初並不少見；在法國或他國的王公宮廷裡發展出引人入勝的建築之美，如第戎、布爾日、倫敦及米蘭。

建築師的獨立性

建築師被認可及受尊重的地位對業主形成威脅。一些最有名的建築師也較少親臨工地、事必躬親，因為他們同時負責多項工程、有些地處偏遠所致。合約內容也改變：收入變多，但也增加許多限制。

最早的例子是1253年摩城(Meaux)神職人員與建築師瓦漢弗的高蒂耶(Gautier de Varinfroy)間所立的合同：高蒂耶在工程進行期間每年可得10磅薪水，出席一天可拿10蘇。但條件是未經同意，不得接受教區其他工程。他也不能離開摩城超過兩個月，不能去探視他之前在艾夫荷(Evreux)或其他教區的工地。最後他終於住在摩城。1261年加爾省聖吉爾(St. Gilles du Gard)修道院與住帕斯吉爾(Pasquieres)的建築師羅奈的馬丁(Martin de Lonay)的合約也一樣嚴格：馬丁出席一天可拿兩杜爾蘇，條件是中午前要開工；伙食費也是辛苦談判的結果；此外在聖靈降臨節，他可領100杜爾蘇當置裝費，交換條件是聖米樹日到聖靈降臨節間必須待在聖吉爾。合約裡找不到禁止在他處工作的條文，但在重重限制下還有可能嗎？1312年，弗漢的雅克(Jacques de

盧昂大教堂的伯赫塔成了議事司鐸們與建築師衝突的導火線，甚至組成專家顧問團來仲裁也毫無結果。最後，建築師勒胡(Jacques le Roux)在1508年1月27日辭去職務，由他的姪子羅蘭(Rolland le Roux)接手。至終仍是按業主的意願，造了一座沒有尖頂的塔樓。

veſer le me
uerreref-d

Fauran)受聘負責在哲羅納(Gérone)的工程。根據合約，他每兩個月到工地去一次，可獲得1000巴塞隆納蘇的酬勞，但合約上看不到禁止他負責其他工程的文字。

藝術財產權

建築師和業主間的猜忌越來越深。在土爾(Toul)，教務會議要求培哈(Pierre Perrat)放棄模板的所有權。這些木製模板用來鑿切出建築物需要的各種造型的石材。

　　這是藝術財產權的敏感問題第一次浮上檯面；占上風的仍是業主。稍後，根據1460年5月9日的協議，建築師阿東

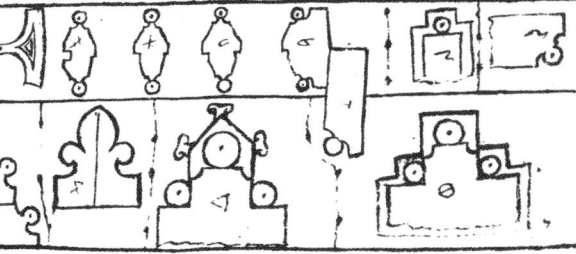

clef de cele pagne la deuant def formef z def
l doubliauf z del fozuolf p de feure·

沙代的崔斯坦(Tristan de Hattonchatel)交出土爾大教堂的藍圖，教務會議得以自由執行建造計畫。15世紀末的盧昂，大教堂著名的伯赫塔的建造計畫引發類似爭議：議事司鐸希望蓋個平臺，而建築師勒胡堅持建成尖頂。

15世紀末，工作夥伴間的關係又生變化，13世紀時達成的和諧被性格太過倔強的人所破壞。技術上的成就呈現在彩繪玻璃窗(如沙特爾)或圖畫(如翁尼古的維亞，左圖)中。模板及各式工具在畫中的出現，說明了砌石工人的重要性。但他們的份量漸漸變小直至完全消失，而業主及工長則有了得以充分發揮的空間。

「若工匠接受一項建築工程，
執行的草圖一旦確定下來，就不應該改變。
爲防建築物變小又貶值，
他必須依照呈報給領主、城市或
國家的計畫執行。」

史特拉斯堡市石匠法規第十條款，1459年

第三章
表現手法

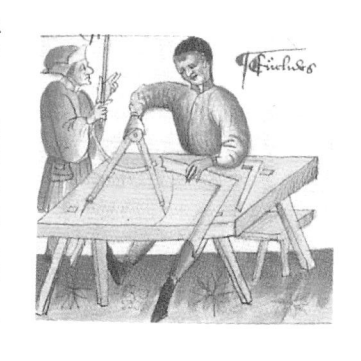

從過去到現在，繪圖一直是建築師讓業主和工人了解其想法的最好方法。左圖這幅現存的少數草圖不但品質出色，還顯示出擺置彩色雕刻的想法。

建築師必須具備特殊才能方可肩負重大責任，例如建築計畫和工地管理等。首先，他們必須說服業主，避免因個人好惡導致計畫有變而前後不一致；其次則是使工地上所有工作人員明白如何執行藍圖，說明不清楚可能會造成計畫被誤解。在石材建造上，建築師必須製作兩種文件，一種用來向業主呈現最終成果，另一種則交給各相關行業。

有些古代的文件還加上圖稿，以顯示在達成最後結果前反覆探索的過程。雖然文獻中未曾提及，這些圖稿也未保存下來，但仍可能在中世紀時就已存在，只是到了13世紀才有圖解文獻的出現。

我們可以推論，中世紀建築師在工程進行中口頭上逐漸修正或更改原來的設計。他們完全不去設想技術性的問題，中世紀一些偉大建築就足以證明這點。

模型曾是建築師和業主之間常用的溝通方式。盧昂的聖馬克魯(St. Maclou)教堂的模型(左圖)完成於1521年後，能忠實呈現出建物的全貌，以木頭和混凝紙漿製成，約一公尺高。德國拉提斯邦(Ratisbon，即今雷根斯堡[Regensburg])的聖母院(右頁上圖)年代比較久遠，是依照海柏(Hieber)的藍圖用木材製成，品質十分優異。

計畫的呈現

建築師有許多方法讓業主評估他的計畫，包括整體或細部的草圖，以及特別容易理解的模型。古代常用的模型，在加洛林王朝到16世紀初這段期間的北歐地

區，似乎失去蹤跡，但還是可在14世紀初的義大利和15世紀的法國找到例子。在建造思瓦松的聖梅達(St. Médard)修道院時就曾製作了一座蠟製模型。1398年秋天，斯呂特(Sluter)為尚莫爾(Champmol)的加篤修會建造著名的摩西井，他按照比例製作了一座石膏模型。稍早在1381年間，特瓦(Troyes)大教堂的祭廊在工程執行前也曾採用相同的呈現手法。

在墳墓上經常可見到宗教建築創建者的塑像，手持建物的小模型。最早的例子可回溯到12世紀中、巴黎聖文森十字大教堂建造者希德白(Childebert)國王陵寢上的臥像。14世紀初起，創建者手持建物模型的人像出現在大門上，如勒爾區(l'Eure)艾庫斯

創 建者陵寢臥像手中所持依比例縮小的模型，證明了16世紀前模型的存在，例如下圖這座保存於德國紐倫堡(Nuremberg)的13世紀中葉巴拉丁(Palatine)伯爵的臥像。

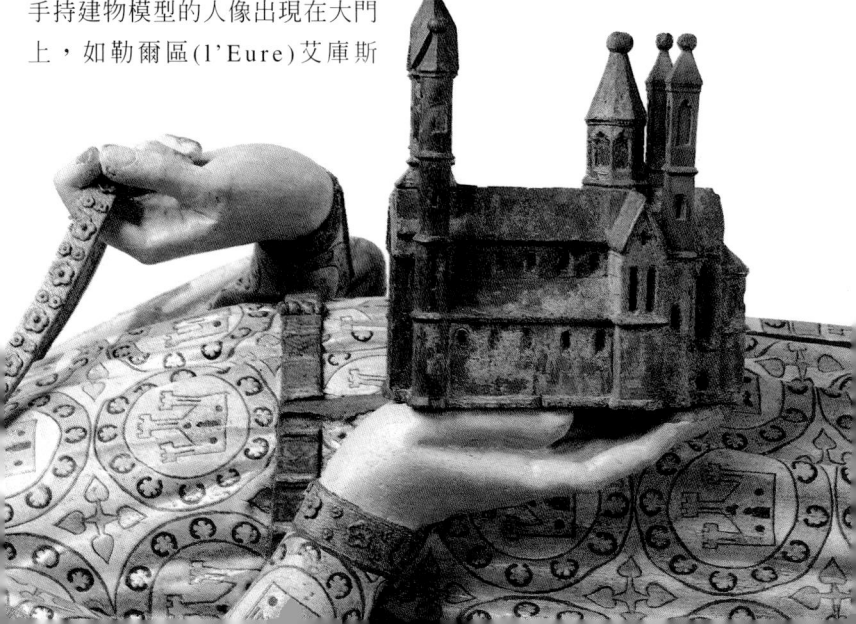

(Ecouis)教堂的馬希尼的安格杭(Enguerrand de Marigny)。

為業主製作模型是很常見的做法，用木頭、石膏及石頭等材料就可輕易完成。模型所呈現的可能是建築物的整體或細部。

現存草圖

由於羊皮紙價格高昂，草圖的花費顯然比較昂貴。最古老的草圖來自於史特拉斯堡聖母院的策畫單位(負責工程的進行，包括製造材料及安置工匠)，其中一幅可回溯到1250至60年間。根據這些草圖，可知以西方大門來圍住中殿的首例，極可能出於一位學成於巴黎的建築師之手；其他草圖顯示最初計畫的修正情形，原始的設計則從未付諸實現。

同時期的其他工地如烏爾姆、維也納、弗立堡、克萊蒙費杭(Clermont-Ferrand)等，也都很小心保存草圖。不只正立面草圖，還有側面立視圖(科隆)、剖面圖(布拉格)和小祭室的草圖(史特拉斯堡)。保存草圖的目的很清楚：1381年土魯斯都哈(Daurade)鐘塔的重建契約中，就附有「一小捲羊皮紙」。

1333到44年間建於土魯斯方濟會教堂圓形後殿的里厄(Rieux)小祭堂，由其建造者蒂桑迪耶(Jean Tissandier)手中所持的模型來看，它並非只是象徵性的表現，而是精確地呈現實物按比例縮小的模型。

還有更好的例子，建於1474年的巴黎聖雅各醫院內院大門，該契約所附的草圖一直留存至今；這幅草圖是石匠蒙南(Guillaume Monnin)爲醫院的管理階級所作，足以供他們評估成品最後的模樣。

送草圖到工地的過程

呈交給業主的文件一般都不夠深入，不能用來幫助工程的執行。爲了更精確表達自己的想法，建築師必須研發其他圖示，即用來與工地溝通的詳細指示。

雖然這類文件常會隨工程進行而消失，不過還是有被保存下來的例子，像在史特拉斯堡所保存的一份草圖，描繪了聖卡特琳禮拜堂從1542年起由儂能瑪榭(Bernard Nonnenmacher)恢復施工的拱頂。圖中記載的數字及文字說明，明確指示尖拱石材的裁切。

另一幅史特拉斯堡大教堂的西面扶垛(1350-65)草圖，則疊合了三個樓層：地

早在1360到65年間，就有在史特拉斯堡大教堂兩座塔樓之間興建鐘塔的想法。是個經過深思的議題，可以從左圖這幅中世紀保留下來的最大一幅草圖(高4.1公尺)中看出。這幅草圖還將雕刻計畫的精確指示以色彩表現出來。

上圖是刻有史特拉斯堡聖母院的印章，所有者即負責建造教堂的人，土地與租稅均歸其所有。印章上呈現教堂的正立面，並強調鐘塔的存在。

史特拉斯堡聖母院建物博物館所保存的羊皮紙草圖，是這類最豐富的收藏之一，其中最古老的可回溯到13世紀中期。它們不但見證了業主在美觀上的選擇猶豫不決(尤其是在正立面)，也顯示因技術因素而必須做的取捨。正立面的草圖(左頁)描繪了1250至60年間的計畫。另有一半邊門面的立視圖(本頁左圖)繪於1275年間，首次顯示出刪除的一連串拱廊和門窗洞。由漢默(Hans Hammer)在1490年前所繪的尖塔立視圖(本頁右圖)，輪廓上大致與1439年完成的北面塔樓相近，我們並不確定該圖是不是為了從未實現的南面塔樓所做的計畫。

面層、玫瑰窗、鐘塔。還有許多例子都顯示藍圖不易
了解。

圖樣

所謂的圖樣(epures)，也就是刻在石頭上深約二到三公釐的草圖。今日仍見的少數例證(以法國居多)，照原比例顯示出建築物的細節。其中最古老的見證，見於西篤會在北約克郡的白倫(Byland)修道院，其年代可追溯到12世紀末：第一張圖樣描繪西面玫瑰窗，第二張則記載該玫瑰窗中間部分的細節。無論

為了方便裁石匠的工作，繪製圖樣是常用的方法。其中有些工作圖刻在石頭上，卻偶然間奇蹟似地保存了下來。在漢斯大教堂南翼耳堂的東面牆上，可以看到中間大門的背面草圖，就像它後來所實現的成果一樣，西面牆上則是側面大門的草圖(上圖)，這些草圖雖然很精簡，卻都難能可貴地精確。它們依照比例而繪，以立視圖和平面圖的方式同時呈現。頂部的草圖——有三個在大門上，兩個在側門——顯示出拱形曲線其實是雕刻出來的。20世紀的修復工程都忠實地按照這些草圖進行。就像位於巴黎克律尼博物館主樓梯的尖頂(左圖)，石匠不但同時畫出立視圖和平面圖，還突顯出不同的石層，彩色記號則標示出要更換的石頭。

是石刻或描畫，這個方法都與切割術有關，也就是石頭的裁切。這項工作已非建築師能力範圍，必須歸功於連文獻都肯定其資格的石匠領班。

這些圖樣通常都是用不耐久的材質所做，成於「描圖室」(tracing houses)中，最古老的紀錄是在1324年。所有草圖在工程結束後就消失了。至於直接在石材上雕刻，不是最常用的方法，但今日仍可見到它們的痕跡，或在建物的地面上(納爾邦[Narbonne]的禮拜堂)，或是祭壇的外牆上(克萊蒙費杭)，或是耳堂牆上

位於蘇格蘭羅斯林(Roslin)的聖馬太(St. Matthieu)禮拜堂，其聖器室在1450年開始建造。在北面和南面牆上所保留下來的工作圖，刻畫著以怪異方式相互堆疊的尖拱和小尖塔(左圖)。

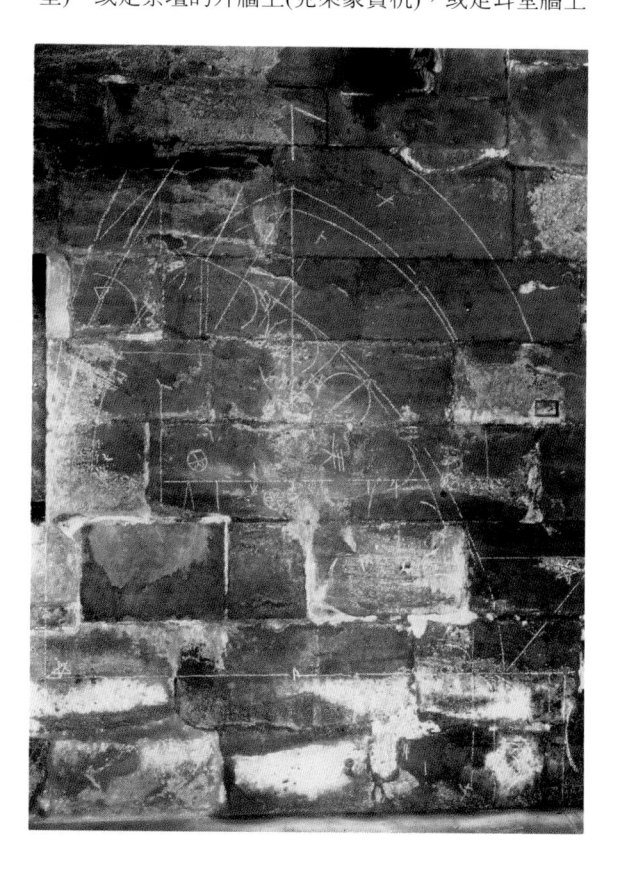

(漢斯)。這些例子的草圖是以建物實際大小的比例來表現，也可找到其他採用縮小比例的例子。在思瓦松大教堂耳堂南翼找到兩個以縮小簡化手法所做的玫瑰窗草圖，其中之一或許是沙特爾大教堂西方正立面上的玫瑰窗，另一個則出現在拉翁大教堂的北翼上。而劍橋醫院、傑尚巴克(Gegenbach)的本篤會教堂、萊頓巴札(Leighton Buzzard)等地的草圖都是用縮小比例畫的，為了建築師記憶上的方便。

對一位希望能全盤掌控建造計畫的建築師來說，繪製草圖有其必要性。在這方面，他有自己的事務所協助。為此還特別安排一個地方供其使用，某些文獻稱這種工作室為trasura——描圖室。在盧昂、史特拉斯堡、巴黎等地都曾出現，而現今仍可見於英國，尤其是威爾斯和約克郡(右頁)。

模板：工地的記憶

許多文獻常常提到模板，有時也會看到其仿製品。它們的構造通常很簡單，多以木頭裁切，呈現出底座、尖拱或線腳元素的輪廓。最早的模板是在沙特爾發現的，屬於13世紀初的產物。聖樹宏(St. Cheron)的彩繪玻璃窗的許多模板整齊有序地懸掛在雕工室裡，也呈現在記錄石匠全套配備的圓雕飾上。稍後在翁尼古的維亞的「素描本」中，出現了有關模板的珍貴資料。有感於模板的重要，翁尼古的維亞描繪了建造漢斯大教堂所使用的各種模板：中梃、尖拱、扶拱、側向拱柱等，他甚至還明顯的記號「待接墊層」來標出它們的使用方向。

描圖不只是用在石材建築上，直至今日，木匠還保留了這項技術(上圖)。

有些地方的建築資料文獻已佚失，其他地方則致力於保存這類紀錄；後者的努力，使我們今日得以見到這些令人驚異的史料，因而對這些地區的研究也必須從記憶保存的角度來加以分析。史特拉斯堡、烏爾姆、維也納等地在這方面的豐富資料，令人不得不質疑在巴黎、漢斯、波維等地這類文獻爲何如此匱乏。在法國、英國或西班牙的許多教堂並沒有留下任何草圖。這些建築確實比較久遠，但年代先後不足以解釋缺乏參考資料

左圖是在約克，砌石工特別布置作爲「描圖室」的地方，其中包括一小房間和壁爐，一直用來保存模板。七公尺長、四公尺寬的工作基地完全去除所有支架，可用來容納一幅大型草圖。藉著角尺和圓規等簡單工具完成一份中規中矩的草圖。地面上留下的線條（下圖），畫的是修道院聖壇側廊的門窗洞（約1360年）。

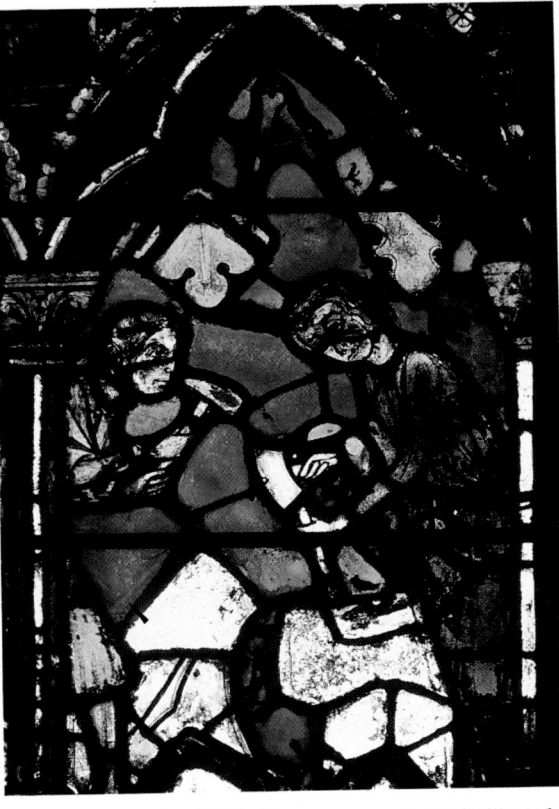

工地紀錄對施工的品質和成果非常重要，因紀錄有助於避免因施工進度緩慢而造成差異。因此必須保留像是鑄型的輪廓這類中世紀稱作模板或樣板的實物。13世紀初，在沙特爾一面由石匠工會所贈的彩繪玻璃窗中(左圖)，兩個黃色的木製模板非常明顯地懸掛在石匠室的一個圓規下方。

的原因。維亞的《素描本》(*Carnet*)又再次提供了重要資訊，尤其是針對漢斯的工地。

翁尼古的維亞

這本珍貴的草圖集從19世紀中以來逐漸為人所知曉，是由翁尼古的維亞自1220至30年間開始編著的。他在作品中開宗明義寫道：「在本書裡，您可以找到有關石砌建築和木工機器製造的建議、肖像藝術及幾何藝術的圖畫。」他從未自稱是建築師，但種種將他視為

建築師的詮釋，終於使他個人的真實面隱而不見。事實上，他充滿好奇心，關心所有事物，尤其是當時技術的進步。為了滿足無窮的好奇心，他在所能找到的資料裡汲取靈感，雖然有時不一定是第一手資料，而這也是近來發現草圖

翁尼古的維亞描繪過許多模板，特別是用來建造漢斯大教堂東面小祭室(上圖)的一些。他也對極精巧的機器感興趣，像是水力鋸子(下圖)。

集中有許多錯誤的原因。當他以「寫生」方式畫了隻獅子，或許愚弄了當時的人，但今天可以肯定的是，他的靈感來自一份文獻。而他所謂的撒拉遜人(Sarrazin)之墓，其實早在一幅古代的雙連畫中就已出現。他也在書中複製了一些從沒弄清楚其結構裝置的機器，其中包括一把水力鋸子。

與維亞的傑出天才及他所提供的當代珍貴資料相比，這些缺點畢竟瑕不掩瑜。除了一幅和寇比的皮耶(Pierre de Corbie)合作構想、毫無說服力的藍圖外，所有草圖都是依據現實存在的建築物而

做。但由於它們和實物之間的差別，使人無法認定那是維亞直接臨摹實物的作品。瑞士洛桑(Lausanne)和沙特爾玫瑰窗的草圖和現存的玫瑰窗差距之大，讓人無法只將其歸咎於差勁的製圖術。

同樣地，所有評論也都注意到，漢斯大教堂外部和內部立視圖及側視圖與實物的差異。這樣的差異不能說是些小錯誤，令人不由得認為維亞是依照他人提

翁尼古的維亞在漢斯停留多時，他在當地研讀了許多法國和瑞士建築物的草圖，蒐集這些草圖的建築師想藉此彙編成一份文獻資料。翁尼古的維亞從中臨摹了一些下來，但卻不試著查明它們是否與真正的建築成果相符，例如拉翁大教堂的塔樓(左圖及右頁實景)。最令他感興趣的是牛的塑像，而非建築物外形的精準度。

供的文獻而畫下這些草圖的。

　　某些模板的說明文字也都指向這個方向，其中已付諸實行的(環形小祭室)，與在規畫中尚未動工的(耳堂十字甬道的一根柱石)明顯有所區別。漢斯的建築師似乎提供給他整體的文件，但有些草圖其實是被捨棄的藍圖，卻吸引了維亞

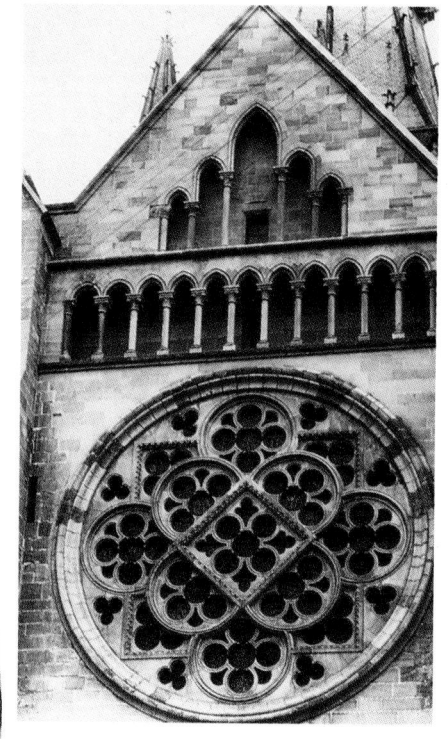

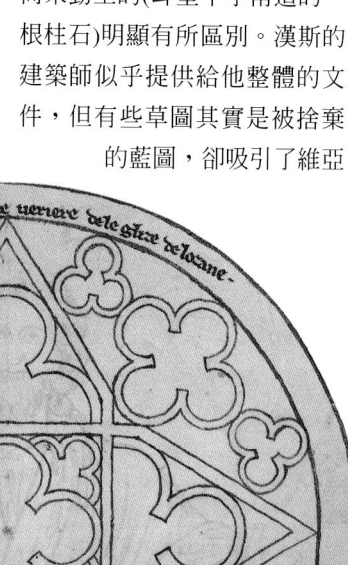

的青睞，原因令人費解。該建築師也提供給他一些用來建造環形祭室的模板。

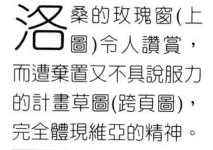

洛桑的玫瑰窗(上圖)令人讚賞，而遭棄置又不具說服力的計畫草圖(跨頁圖)，完全體現維亞的精神。

　　仔細推想，我們不禁要問，漢斯的建築師是否曾給維亞看過其他建築物的紀錄，以幫助他構思出這項龐大的計畫。由於這些草圖都是針對細部的描繪，而不是整體建築的草圖，這使前述的

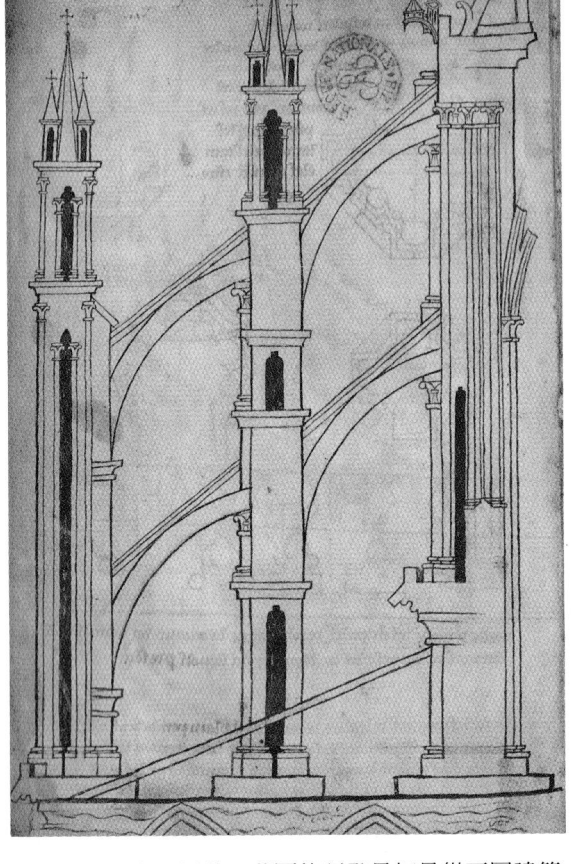

維亞並未試著依據蓋好的漢斯大教堂制定剖面圖和立視圖，反而不明原因地依照一個他確知已遭棄置的計畫重新描繪。他簡化了不同的草圖似乎只為了記取下列要點：雙層、雙組的連拱扶垛(左圖)，以及門窗洞的草圖(右頁右圖)。後者刪除連拱扶垛後的草圖，使門窗洞變得更清楚。與現代的繪圖(右頁左圖)對照，顯示出相似與相異之處。

推測更為有力。因此，藍圖的研發最初是從不同建築物的圖樣而產生的這個論點，也得到了一個有力證據。這樣真實呈現工地紀錄的文獻，對擔心原始計畫會生變的業主來說不可或缺。教堂建築裡永恆的模範——漢斯大教堂，從1211年開始動工，不過正立面卻在50年後才建造。

　　一如現在，過去的業主若不根據所看到的圖像資料，就無法做出抉擇。

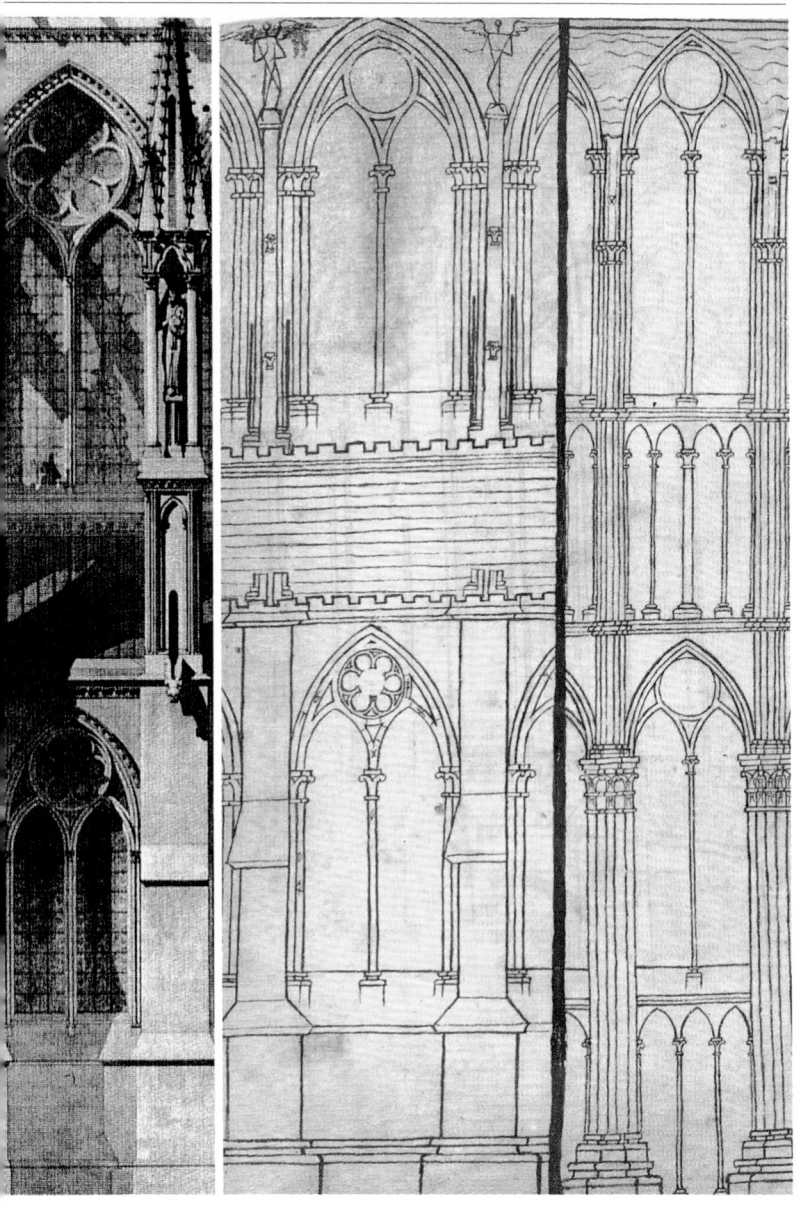

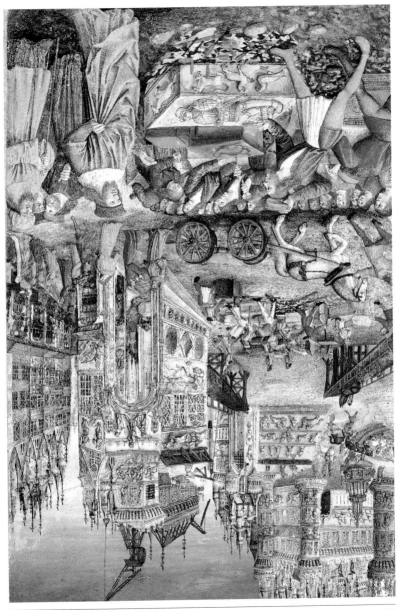

「我們在此昭告，在我們面前的石匠師傅
邦能的艾蒂安(Etienne de Bonneuil)，
負責瑞典烏普薩拉(Uppsala)教堂的工程，
希望動身前往當地，依其所言。
我們證實他為了建造上述教堂，
有權帶領某幾位伙計和擔任高級技術師的
年輕貴族為上述教堂服務。」

<div align="right">

1287年8月30日，
巴黎司法行政長官批准的證書

</div>

第四章
工地

15世紀末，畫家和宗教書裝飾畫師對描繪工地實況十分熱中，然而當時大教堂多已建造完成，所以這種現象更加令人驚異。這一切不過是以合成影像來展現「哥德式挑戰」的藉口。

工地的組織運作牽涉許多複雜問題，沒有既定的標準答案。差別在於年代(進步時幅度雖大，但退步時又退得很遠)、地區、財力、人力資源(如才能及專業知識)都有所不同。

大興土木的歐洲

提到石造建築，法國北部地區的驚人進步無庸置疑，如11世紀的諾曼地、12和13世紀的大巴黎區。此外，我們還觀察到，新風格的產生，通常是外地團隊引入新技術的結果。要實現一項創新的作品，光靠建築師是不夠的，還需要一群高素質、能夠支援建築師行動的人。

從不同的時代和國家裡，可見到許多十分具

到遠方工地工作的法國建築師和水準極高的技師，使得哥德式建築的建造技術得以傳播開來，各行業的工會組織也都十分周密完善。當土耳其人於1480年圍攻羅得島(Rhodes)時，善堂騎士團團長十分隆重地接見了這些來自外地的工匠(下圖)。木匠走在裁石工之前，地上則擺著他們的工具：石灰研砵、圓規、角尺、大鎚、木銼。

有說服力的例子。之前已提到老伯納在50名雕刻工的陪同下建造西班牙聖地牙哥教堂的事。1287年，邦能的艾蒂安又受邀到瑞典烏普薩拉建造教堂；在簽約之後，他帶著在巴黎募集的幾個伙計和幾位擔任高級技術師的年輕貴族啓程。1344年在布拉格建造的聖維特(St. Vitus)大教堂也是如此，尚未即位的查理四世找來他在亞維農結識的法國建築師達拉斯的馬修，說服他在帝國境內建造一座法國式大教堂。馬修便帶

象徵人類虛幻的自尊的巴別塔，在15世紀時具有一種關於建築的神祕意義。裝飾畫師和畫家處理這個題材時，圖中除了出現一棟高聳入雲的石造建築，也畫了建造這些建築的人員及器具。這是展示種類繁多的起重器械的最佳場景。

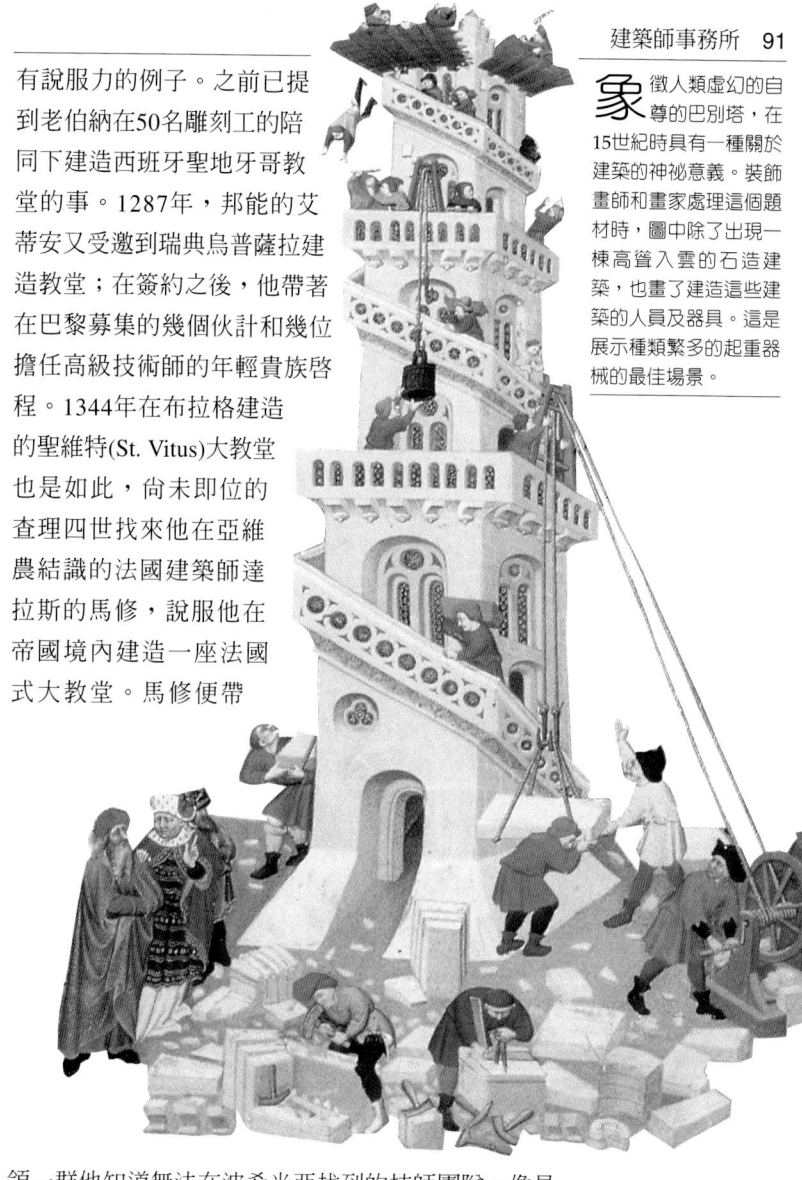

領一群他知道無法在波希米亞找到的技師團隊，像是石匠領班及裁石匠等，前往布拉格。

雇用這些工匠技師增加了一筆沉重的額外花費，考驗起建者對工程的企圖心。但情況並不總是如此。當桑斯的紀永來到坎特伯里，發現自諾曼地公爵威廉征服英格蘭後，英人已受過建造石造建築的訓練，因而他可在當地找到能夠滿足他所有要求的工人。

有組織的行會

不論過去或現在，石造建築工程在工地結合了兩大行業：木工和石匠。此外當然還有許多其他行業，但功用都比較有限，也較難定義。隨著時間流逝，冶金工業雖然扮演很重要的角色，但其行會組織目前仍不在我們的分析範圍內。

　　雖然我們觀察到一些突如其來的退步，但是隨著

向來獨領風騷的木工到了11世紀，也不得不將其地位讓給石匠而退居幕後，用高超的技術來建造在拱頂石材覆蓋下的木質結構部分。其中有許多作品都在祝融肆虐後消失了，尤其是在法國(如沙特爾、盧昂、漢斯等地)；相反地，英國則

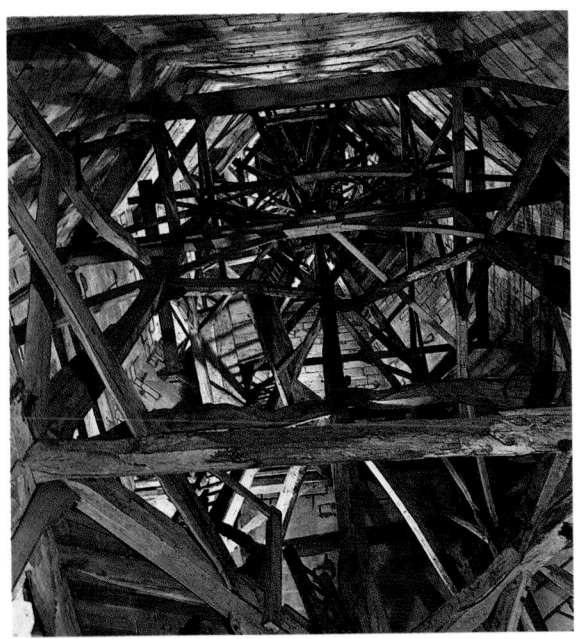

保存了為數可觀的作品。防禦塔樓在當時製成尖頂狀，在建造前需經深入研究，並且在地面上先演練放置程序。沙利斯伯里(Salisbury)大教堂(左圖)是其中最令人嘆為觀止的作品之一。

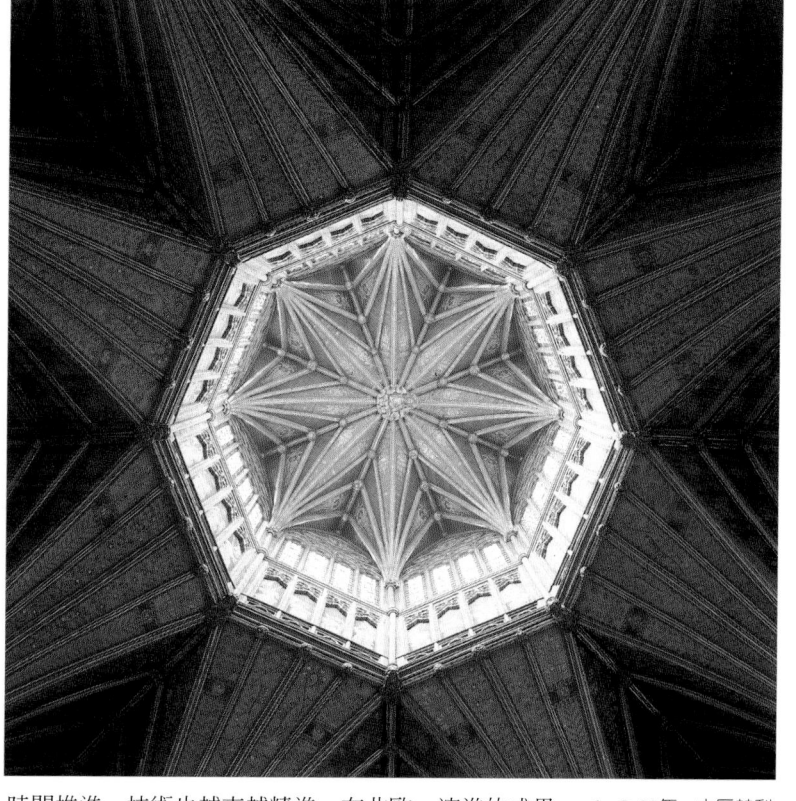

時間推進，技術也越來越精進。在北歐，演進的成果十分驚人，雖然革新的重點在後來具有主導地位的砌石工程上，木工的建築成就仍是極具代表性的，像是由赫利(William Hurley)在英格蘭伊利(Ely)大教堂(坍塌於1322年)的十字甬道上建造的八角形穹頂。在石砌技術上，最驚人的例子應該是14世紀的北歐建築了。

　　德國、英國和法國建築師在築造拱頂時也採用相當大膽的手法。由英國人所發明的扇形拱頂(fan

13 22年，木匠赫利為英國的伊利大教堂(上圖)所蓋的八角形穹頂，試圖用木造的雙層尖形拱柱創造出石材作品的假象。輕巧的材質不但得以覆蓋一大塊空間，還可從兩排的門窗洞引進光線。

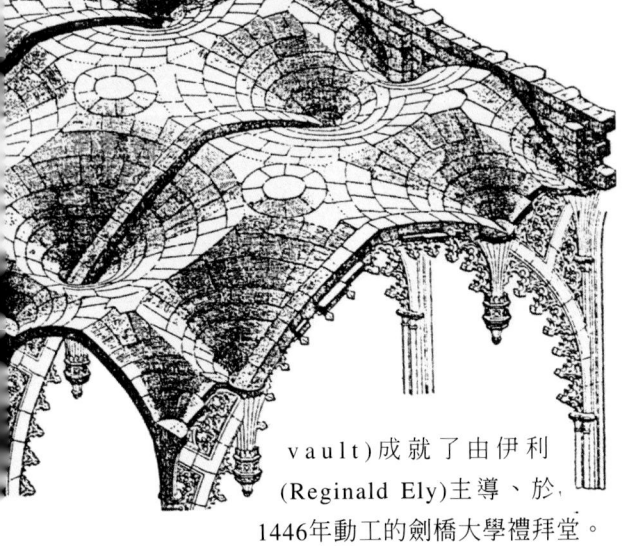

15世紀末，精進的切割技術讓大多數歐洲國家享有十分卓越的成就。英國建築師發明了扇形拱頂的技術，一如劍橋國王學院(右頁)的禮拜堂所呈現的。模仿尖形拱柱、但刻在石材上的裝飾，鬼斧神工，不留痕跡。稍晚在1502年，西敏寺裡的亨利八世禮拜堂，其拱腹線的凸起則是扇形拱頂技術最驚人的成就。如左圖所示，它是沿著牆由許多半錐體組成，但它只是微微地凸起，由兩排平行、完整的錐狀體支撐，最後由許多拱所連成的穹頂作結。

vault)成就了由伊利(Reginald Ely)主導、於1446年動工的劍橋大學禮拜堂。德國建築師也擺脫了過於嚴肅的四方拱頂的限制，成功地在布拉格城堡的孚拉迪拉廳(Vladislas)建造了寬16公尺、高13公尺的拱頂。

在法國，縱使作風上並沒有這麼大膽，建築師還是徹底擺脫了拱頂重量的束縛，鄰近南錫(Nancy)、1481年動工的聖尼古拉德伯(St. Nicolas de Port)大教堂正是這項研究的成果。

建築指南

這項技術的純熟是專業化日增和分工的結果。要追蹤其變革過程並不容易，必須詳盡地分析許多文獻，尤其是帳目之類的紀錄。15世紀末，神聖羅馬帝國境內，出現了一些關於建築技術的著作，後來遂成為文藝復興時期的建築指南。

法國16世紀建築師德洛姆(Philibert Delorme)在著

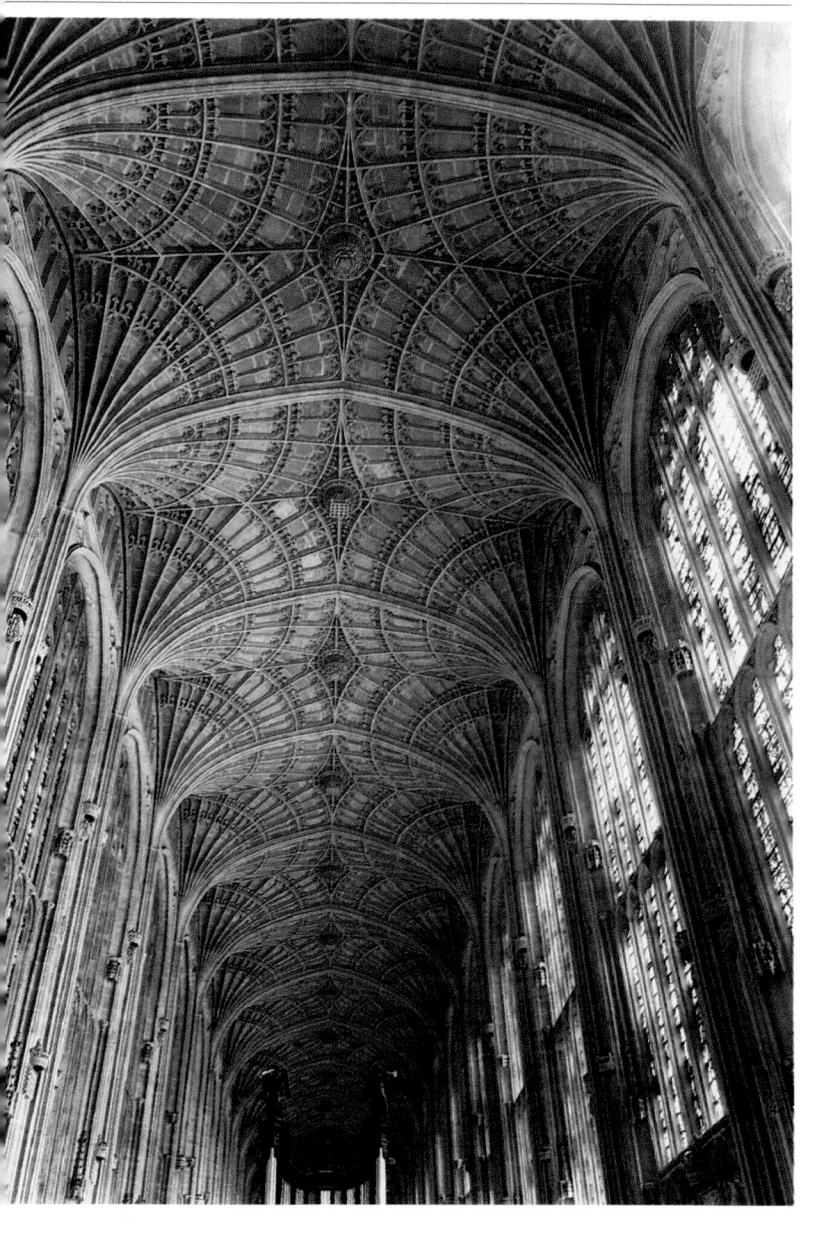

作中強調中世紀思想和技術的重要。但是，最古老的技術論述的作者，是1486年建造拉提斯邦大教堂的工長羅里澤(Mathieu Roriczer)。

當然，其中許多著作都強調他們野心所能達成的極限；他們記錄的多是詳盡的「實際做法」。而且這類著作只有相關行業的人才看得懂，因此，文獻流傳在建築界外的可能性並不大。

不同的人才，專精的行業

在工地裡，知識份子和占絕大多數的低層勞工之間的落差越來越大。宗教書插畫經常描繪挑水工、挑石工和運炭工。工人在當地雇用，按照工作量發放薪給；較好的情況是按日給薪。

建築指南的編纂，是13到15世紀技術革命裡的一環。左圖

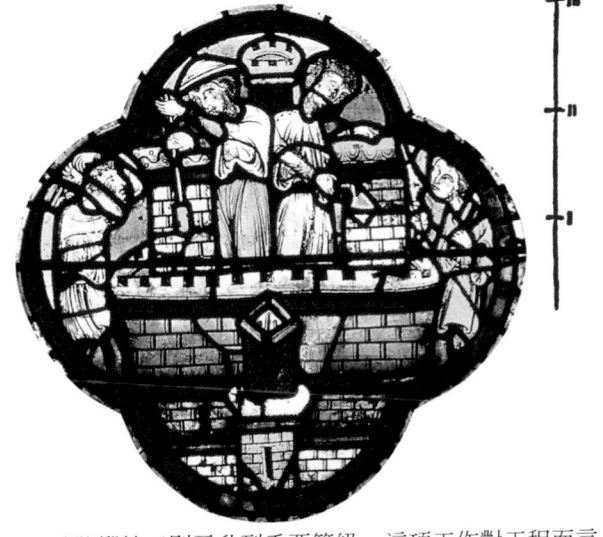

是布爾日的彩繪玻璃窗，描繪13世紀工地的情形。建築工長羅里澤的著作強調幾何學的重要，利用圓規和尺所製成的工程圖讓他做出尖塔的立視圖(上圖)，並達到「標準尺寸」。

砂漿攪拌工則晉升到重要等級，這項工作對工程而言極其重要，需要個人全心投入。分析建築物的整體，

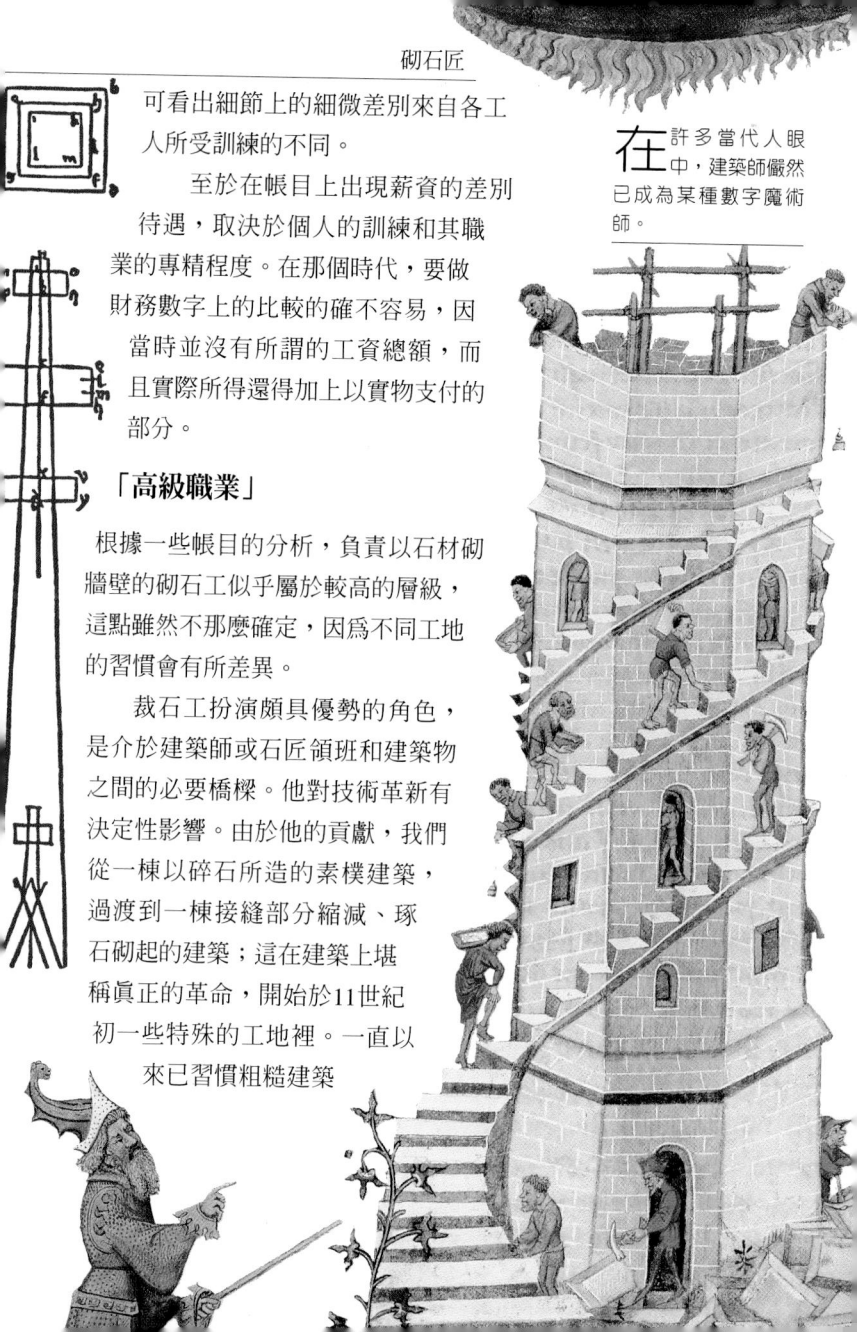

可看出細節上的細微差別來自各工人所受訓練的不同。

至於在帳目上出現薪資的差別待遇，取決於個人的訓練和其職業的專精程度。在那個時代，要做財務數字上的比較的確不容易，因當時並沒有所謂的工資總額，而且實際所得還得加上以實物支付的部分。

「高級職業」

根據一些帳目的分析，負責以石材砌牆壁的砌石工似乎屬於較高的層級，這點雖然不那麼確定，因為不同工地的習慣會有所差異。

裁石工扮演頗具優勢的角色，是介於建築師或石匠領班和建築物之間的必要橋樑。他對技術革新有決定性影響。由於他的貢獻，我們從一棟以碎石所造的素樸建築，過渡到一棟接縫部分縮減、琢石砌起的建築；這在建築上堪稱真正的革命，開始於11世紀初一些特殊的工地裡。一直以來已習慣粗糙建築

在許多當代人眼中，建築師儼然已成為某種數字魔術師。

的編年史家們，也對這項改革深表驚嘆，直到11世紀這項技術普及之後，大家才習以爲常。就如同現在，當時要達到這種效果必須具備三項要素：裁石匠受過入門訓練、自己製造工具及慎選建材。

　　由於記載不詳，光靠研讀這些文獻，我們對以上不同的特點了解得並不多，必須進一步實地分析古蹟才能洞悉其中奧妙。各個建築物之間的差異，讓我們推斷出建造者的專業素養不盡相同。

石頭上的署名

關於這點，工匠的記號帶來許多珍貴資訊。這些刻在石頭上的精美記號，說明雕刻者的

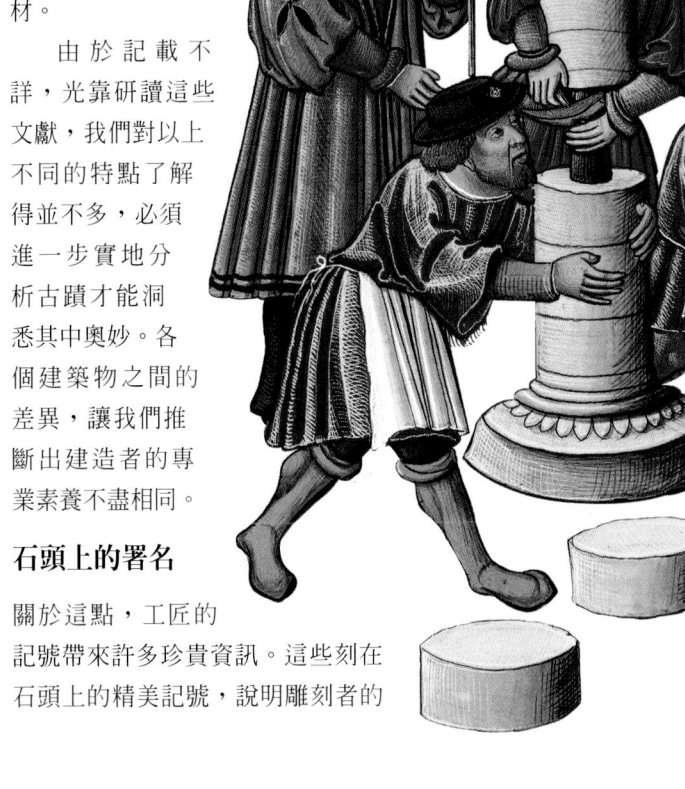

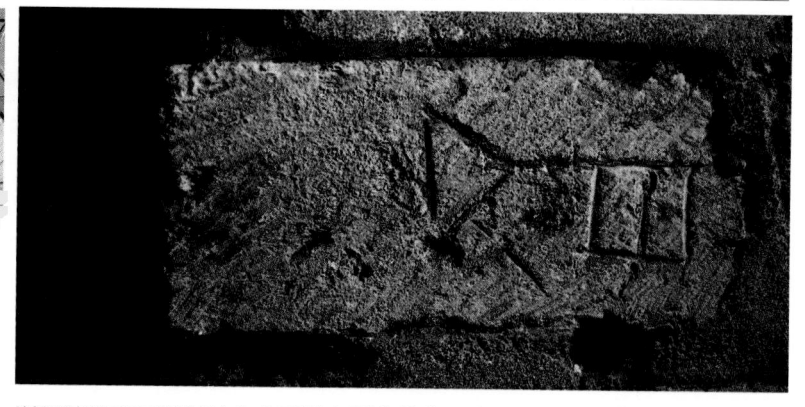

驕傲讓他毫不遲疑地在自己精心製作的作品上署名。我們在許多古蹟裡都能找到相同的記號，它們同時也提供了時間年份的資料。

巴黎的聖日耳曼德佩大教堂即是顯著例子。莫哈院長著手重建教堂，首先進行鐘樓門廊的部分，工程完成於1014年他去世之時。接著，輪到位在南方的聖桑孚里安(St. Symphorien)禮拜堂，從耳堂東方的鐘樓開始，在中殿完成後畫下句點。刻滿工匠記號的磚石分布在教堂各處，因此可推斷出它們是在同一時期完成的。

在英格蘭蒂克斯伯里(Tewkesbury)，我們發現了與法國芒什省(Manche)南部相同的工匠記號。裁石匠們越過英吉利海峽，從一個工地轉移到另一工地。這些記號是個人的簽名，就像現在的縮寫簽名一樣。牆砌好時，可以根據它們找出作者並依照品質支付工資。當工程技術使人付出的心力得以減少時，依照地區和組織的不同，這些記號便隨著以同系列或天數計算工資的方式而消失，情形依地區、組織而有所不同，當時可能已經存在像現在一樣以資本組成的建築

中世紀的建築師和石匠要出師，得是更換支柱這項技術的專家。在巴黎聖母院的唱詩班席位或摩城大教堂都可以找到許多例子。1231年，聖丹尼一位不知名的建築師也是按照這項技術來做：他保留唱詩班席位四周迴廊的拱頂，更換聖壇的支柱，但保留柱頂建於12世紀的頂板。當時的一份手稿描繪了這項複雜的程序(左頁)。11世紀初以後，巴黎的裁石工都刻意在稜角切得很尖的石頭上簽下個人的記號，聖日耳曼德佩大教堂的鐘樓門廊上則留下鑰匙狀的記號(上圖)。

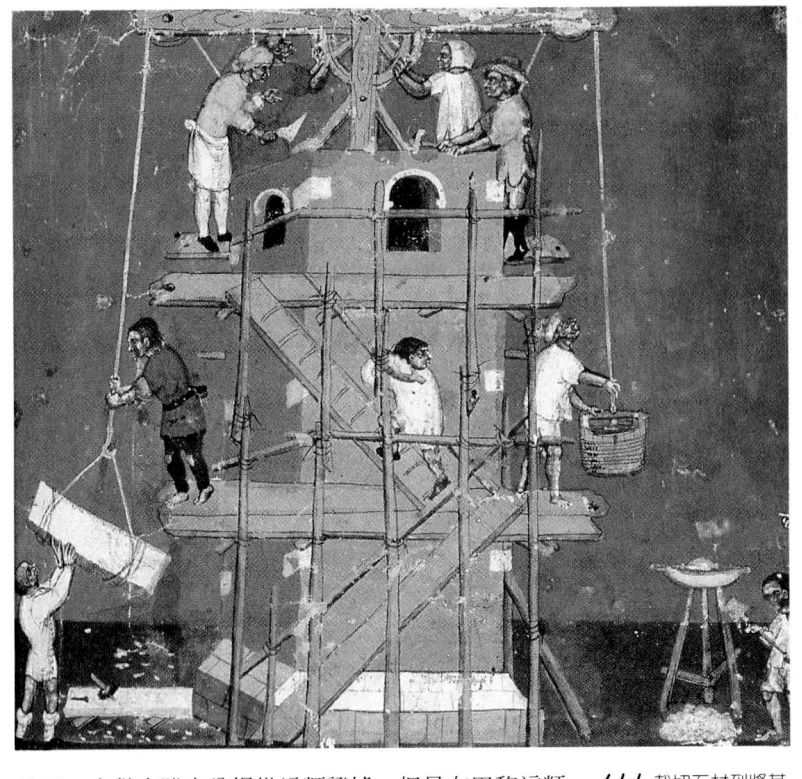

公司，文獻中雖未曾提供這類證據，但是在巴黎這類
1世紀以來建築工程十分興盛的城市裡，這個假設有
其價值。自12世紀中期開始，為了不使進度落後，就
不斷加快建築速度。

西篤會的「傭工」

西篤會的建築讓我們更加領會這個事實。修道院在調
動庶務修士上遭遇到困難，甚至有修士在12世紀末起
身反抗修道院強加在他們身上的任務。13世紀中期，
受神感召入修道院的人越來越少，迫使修道院必須花

從裁切石材到將其安置在建物上，中世紀建築工地的圖像象徵性地集合了所有行業。上圖描繪巴別塔的畫，典型地表現出形形色色新機械裝置的出現，如雙滑輪起重機，更是增添了許多變化。

錢雇用外來人力。

1133年後，克雷沃(Clairvaux)的聖伯納(St. Bernard)就雇了工人來幫修士建造新建築。他的方法令人聯想到所謂的「傭工」，他們的酬勞是論件計酬。就像在塞農克(Senanque)等許多其他修道院，他們在弗拉翰(Flaran)修道院砌好的石頭上簽名，留下自己的記號。更令人訝異的是，這些簡潔記號的精美既然和砌石的品質有關，能請到最好的砌石匠成為西篤會修士引以為傲的事。

下圖這幅16世紀下半葉用版畫複製的墨水畫，呈現了西篤會在德國海德堡附近的修農進行的建築工程。這幅畫是西篤會修士在工地上工作的真實寫照。為了突顯聖伯納在創立修會及其建築上所扮演的重要角色，15世紀有位雕塑家以手持建物模型(左下圖)的姿態詮釋聖伯納。

名副其實的建築公司

這些私人記號後來似乎演變成領班工匠的標記。1500年，為了建造巴黎聖母院，有五家工作坊被號召參與工程。其中每家各派一名砌石匠領班，分別負責管理14個砌石工，他們在砌好的成品上則刻下領班工匠的記號。

　　在眾多工地中，有個工地所做的分析不像其他地方那麼精細，仍可幫助我們了解人力組織的運作，那就是英國寶馬利(Beaumaris)城堡的皇家建築工地。從1268到70年的帳目中，記載了1630個工人、400名砌石工、30個鑄鐵工或木工，以及1000名一般工人和車伕。這樣的比例是一般資金充沛、沒有財務困難的工地所具備的規模。法國的歐丹(Autun)工作坊在1294到95年間的帳目提供了一些關於薪水的資料：普通工人七塊法國舊銀幣、灰泥工和砂漿工10到11塊、砌石匠和裁石匠20到22塊，從最高到最低階層的薪水差距高達三倍，再次呈現出當時明顯的等級制度。

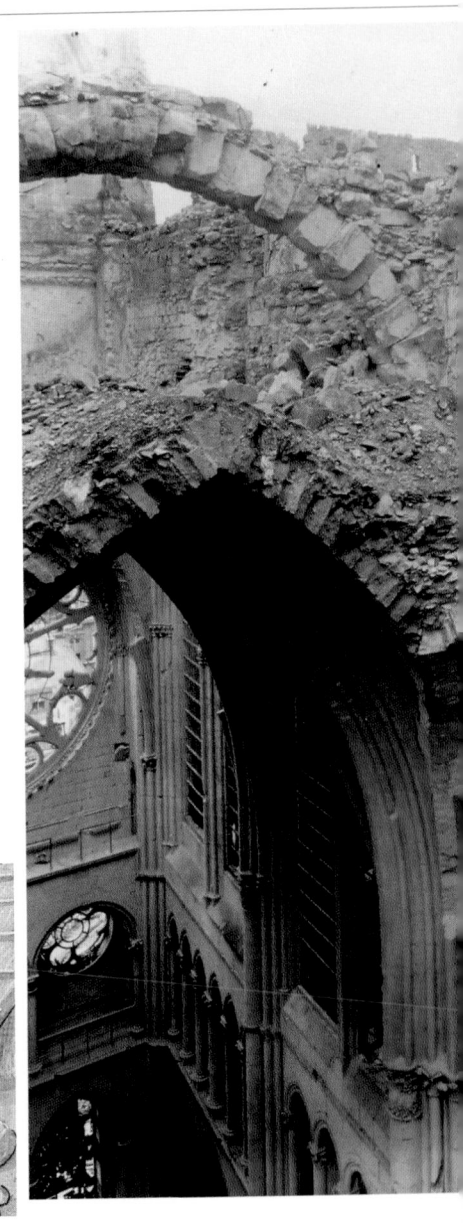

最重要的材料：石頭

建築品質取決於審慎選擇建材。這是中世紀和古代都必須去面對的難題，即使今天，石材仍是修繕古蹟時的一大問題。原本的採石場不是衰竭停產，就是不再出產相同品質的石頭。

從11世紀起，每當有大規模的工程要重新動工時，業主和工長就必須找到完美的石材、建築用的木材、冶鍊良好的金屬。

中世紀的建築師首先擔心的是優良石材的供給問題。

能夠就近找到採石場、設法取得以便自由開採、不需增加額外開

在工地裡，運輸及裝卸石材是頗令建築師頭痛的問題。從漢斯大教堂的耳堂在1917年遭受砲擊後所拍攝的照片(跨頁圖)，可看到它使用到不同的石材：經過雕飾的石頭、用線腳裝飾的石頭、填塞碎石等。搬運雕刻好的石頭必須非常小心(左頁)，以免失手摔碎石材，尤其是磨損到尖尖的邊緣；至於搬運填塞用的碎石則不需這麼謹慎(下圖)。

銷等，則是業主——主教、修道院院長、國王、領主
——最擔心的問題，通常採用最實際的方式來
解決問題。

有些得天獨厚的地方只要在當地
採集就可以了，大地的「賜予」
使需求獲得滿足。防禦工程在這
方面提供許多例子：在西農
(Chinon)、庫錫(Coucy)、蓋雅城堡等地
的岩石上，還有當時採集石
頭所留下的痕跡。

其他許多不那麼有名的
城堡都是靠當地開採的石材建成，
這也是山區建築的情形。奧德省(Aude)一
些有名城堡則是利用在當地找到、既堅硬
又易切割的石灰岩所建。

若非如此，就無法建成像裴荷佩圖斯
堡(Peyrepertuse)、克里布堡
(Queribus)、皮羅倫堡(Puylaurens)
這些位於海拔700到800公尺高
的建築。

人們也
曾從古代建
築中取用石
頭，像是波維城
牆的石材來自羅
馬帝國後期
(192-476)的古
蹟，有時則用較
近期的建築。

採石場

一旦遇到野心更大的建築工程時，這個方式就不足以提供必需的石材了。在許多文獻中都可看到工程負責人尋找還沒被發現或已遭遺棄的採石場的證明。

11世紀初，爲了建造法國康布萊(Cambrai)大教堂，傑哈一世(Gérard I)主教找尋採石場，最後在距萊斯丹(Lesdain)十幾公里的地方才找到。此外還有很多

例子值得一提：另一個工程業主——修道院院長蘇傑，在彭多茲(Pontoise)附近發現可用作聖丹尼教堂主祭臺迴廊支柱的石材。

爲了降低花費，有時必須買下整座採石場(爲建造拉翁大教堂買下榭米茲[Chermizy])，或是取得施工期間的開發權(杜爾、特瓦、摩城、亞眠等)。在很多例子裡，神職人員很幸運地已是採石場的所有人(如里昂、沙特爾)。

但採石場也可能屬於私人所有，成爲商業開發的目標，就像在巴黎比耶孚(Bièvre)河岸旁山丘上遍布

採集石頭不是挖坑道(左頁左圖)，就是露天採集，所需的費用並不相同。爲了避免坑道塌落，必須用十分昂貴的木架支撐它。採石是非常危險的工作，必須具備專業知識：地層的選擇、計算採石區的大小等。十字鎬、挖礦桿、木楔子都是用來採集原石的工具。可以想像，基於經濟因素，大多時候，人們寧願在古蹟的下半部取出砌面完美的石塊，露出碎石填塞的部分，就像位在羅馬的梅黛拉(Cecilia Metella)陵墓(左圖)。

的石頭。這些採石場不但距離遙遠，運費也形成極大的成本負擔。

就在威廉征服島國的隔天，英格蘭人民從英吉利海峽輸入數以百萬噸計、卡恩出產的石材，來建造坎特伯里大教堂、聖奧古斯丁修道院、西敏寺的皇家宮殿、倫敦塔、白托(Battle)修道院，一直到在史坦福(Stanford)附近發現其他採石場。石材的運輸一直是很重要的關鍵；桑斯的紀永就曾想設計將石材卸下托運船的機器。

沉重材料的運輸

自從發明了平底駁船後，水路就成了最實際也最經濟的運輸方式。在巴黎，駁船沿比耶孚河而下，然後順著塞納河的小支流，來到位於教堂工地附近的西堤島東岸盡頭卸下石塊。所有的河川溪流上，穿梭著往來頻繁的船隻：例如在高芝林院長時期，從尼韋

石材必須藉由水路或陸路運輸。利用水路，特製的大型平底船行駛到離工地最近的地方(上圖)。為了避免發生意外，載貨量並不多。雖然花費比陸路少，但水路運輸還是有上下船裝卸的不便之處。此外，馬匹和牛隻都扮演極為重要的角色，特別是牛隻還因此受到禮敬。中世紀的道路上時常可見這既溫馴又刻苦耐勞的動物往來。拉翁大教堂的建築師就將他對牛的崇敬，中肯地以石雕表現出來(左圖)。

內省到聖本篤修院的羅亞爾河河段。此外，沿途也建有里沃(Rievaulx)、聖艾蒙(Bury St. Edmunds)等運河來避免貨運中斷。

陸路運輸有時還是無法避免，但會盡量縮短路程。14世紀初，柏西(Poissy)修道院教堂開始建造時，從康弗朗(Conflans)採石場採集的石材先經由塞納河水運，接著以直線路徑穿過葡萄園運到建築工地。起伏不平的地形造成很大困難。要將石材從距離拉恩17公里的榭米茲採石場，運到平地之上百來公尺的拉爾斯(l'Arx)丘頂，必須安排重型的牛車運輸。為了感謝牛隻的貢獻，塔頂上還留下牠們的雕像。

中世紀在重型運輸上確實很有創意。肩用頸圈和繩製套車的發明，讓古代只能拉動500公斤的馬匹，在當時能夠拉動兩頓半的貨物。牛和馬的拉力變得幾乎差不多，不過馬的速度還是快了1.5倍。

運費使工程支出向上攀升，現存的幾筆數字資料說明一切。將卡恩的石材運到英國，光是運費就讓諾立治(Norwich)大教堂的工程費用漲了三倍。

建造特瓦大教堂時，從東奈(Tonnerre)採石場取

「牛的形象代表力量和權力，牠能夠挖出整齊的犁溝，以接收從天而降的豐沛雨水，牛角則象徵無敵的保護力量。」
　　　為戴奧尼索斯
　　　(Pseudo-Dionysius)
　　　約公元500年

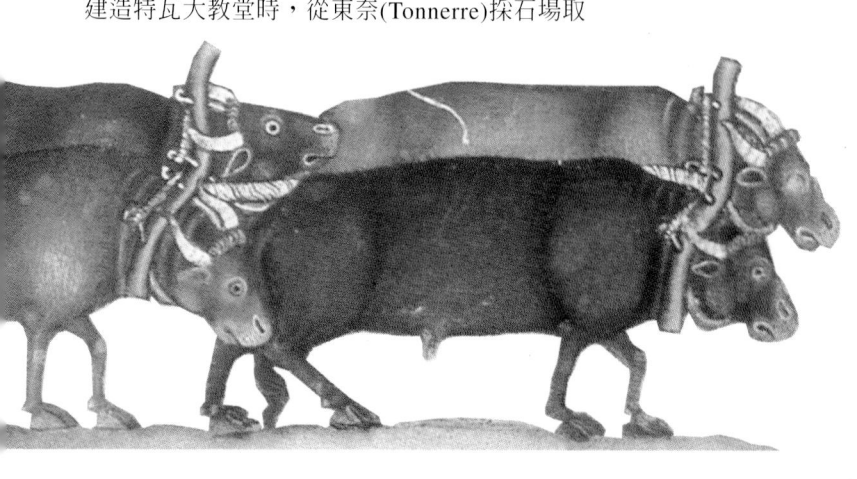

得的石材費用是原價的五倍；其他許多資料都證明了這項昂貴的花費。

1412年，在羅曼斯(Romans)建造一座橋，買100個拱石需花72弗羅林，陸路運輸費用為40弗羅林，水路運輸費用則為20弗羅林。

木材的運輸也是一樣。同樣在羅曼斯，1390年運送30棵18公尺高、原價50弗羅林的冷杉木，要425弗羅林，另外還需要150個人和80對牛才能把木材拉到伊塞河(Isère)。

雖然所費不貲，但所有水道陸路還是到處可見平底駁船和大車往來，以供忙碌的建築

有不少研究試圖了解石塊的砌合或線腳裝飾，是在採石場還是在建築工地旁完成的。頭一個方法的優點，是它在運輸上所費低廉，但是相對地，為了做到我們後來所謂的成批裁切，它必須將精準的模板運送到採石場。第二個方法的優點則是它的距離近，不但避免浪費時間，也方便石匠解決居住問題。右頁上圖這幅載於《法國大編年史》(*Grandes Chroniques de France*)的彩色裝飾畫並無法提供答案，原因在於它「合成」的處理方式，可能將發生在不同時間、地點的活動都收攏畫在一起。

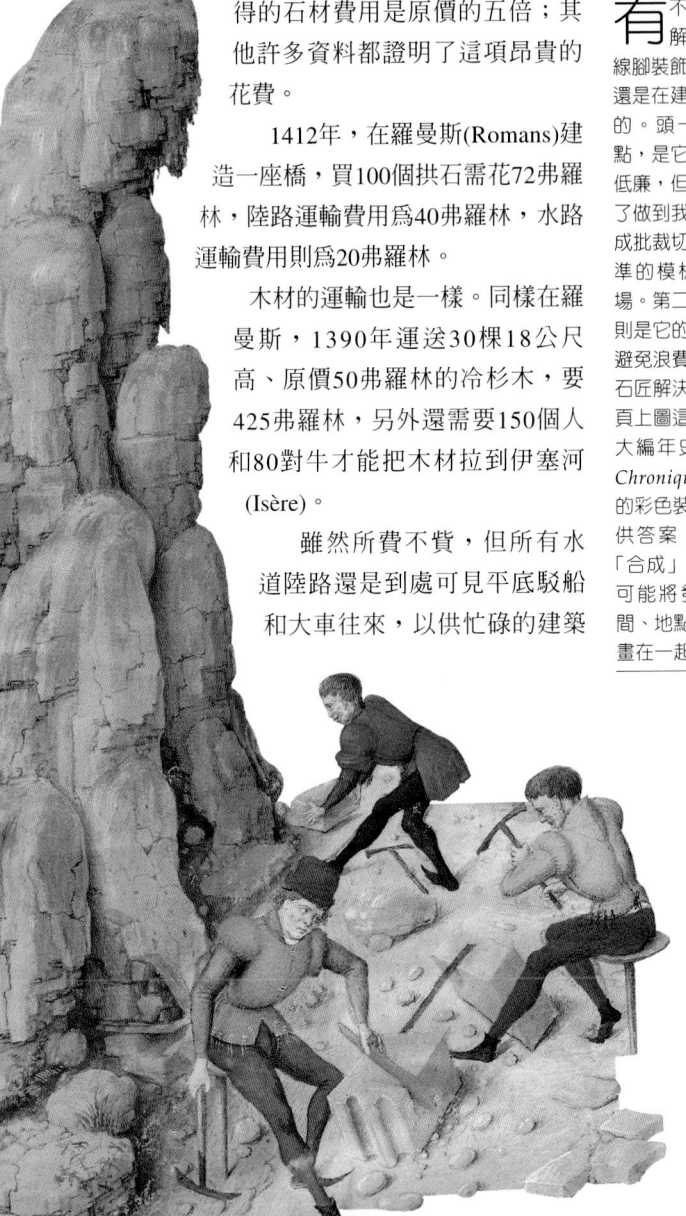

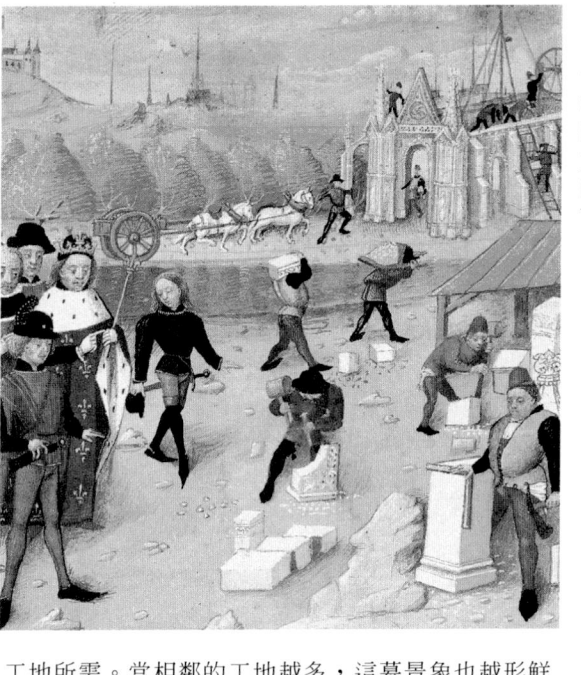

砂漿一定是在工地附近製造，並且在未成型之前以人工抬送。當時建築物的品質除了石材之外，也以石灰漿的品質優劣來判斷。

工地所需。當相鄰的工地越多，這幕景象也越形鮮明，像是11世紀中的諾曼地、11世紀末的英格蘭，以及12世紀下半葉的大巴黎區。

採石場的規模VS.工地的規模

為了縮減花費，工程業主自然必須減輕貨運量。正因如此，他們不只將石塊變小，還直接在採石場上裁切石材，回歸到古老的習慣，並將石材切割成較方便處理的大小。關於這段時期，從桑斯的紀永將準備好的模板送到卡恩開始，這方面的資料就非常豐富。

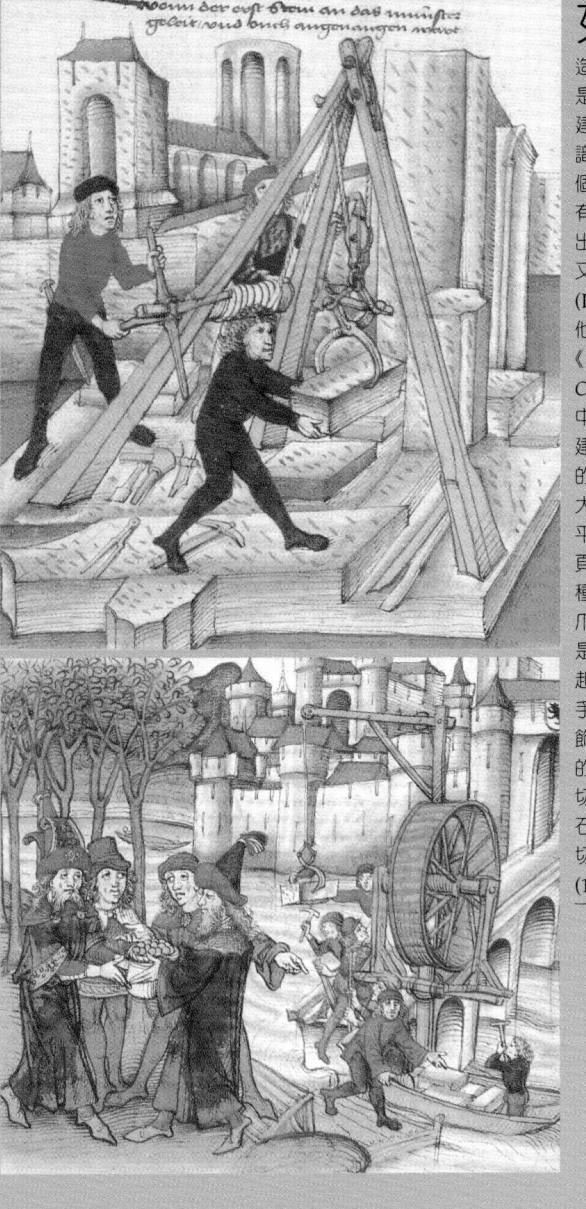

如果說材料的運輸是道難題,在建造過程中要抬起它們則是更大難題。有關羅馬建築師所發明的機械知識已經失傳,一直到某個末知年代才在一些具有創新精神的工地再度出現。不同的地區似乎又有很大的差異。希林(Diebold Schilling)在他著於1484至85年的《伯恩編年史》(La Chronique de Berne)中,畫下一些已完成的建築,像是史特拉斯堡的護城牆,但也有位在大教堂南方尚未完工的平臺上的起重機(左頁)。希林還編錄了各種不同的起重機,像是爪形器具(左上圖),或是幫助從駁船上卸貨的起重器(左下圖)。在這手抄本中的其他彩色裝飾畫,還記載了工地上的種種景象:石頭的裁切、馬車載送填塞的碎石料、用爪形器具將裁切好的石頭安置就位(112和113頁)。

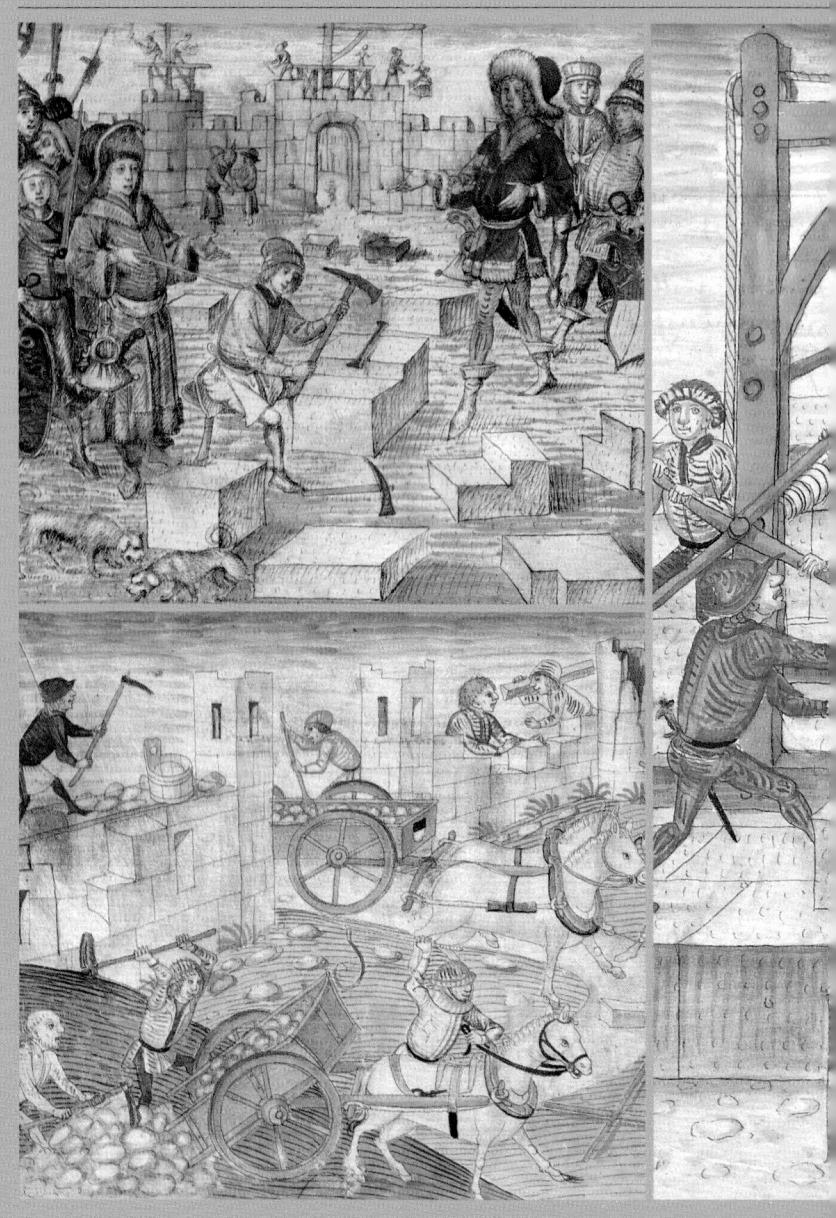

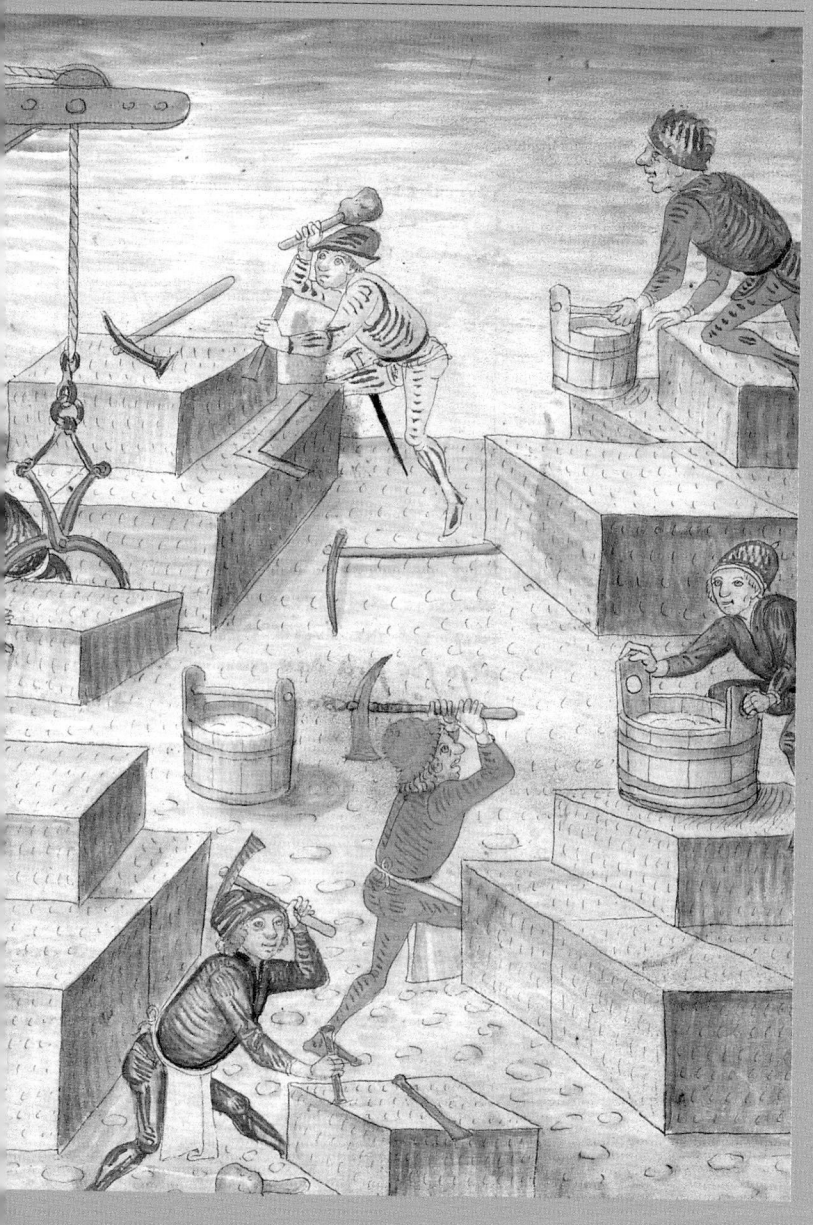

在興建瓦爾皇家修道院(Vale Royal Abbey)時(1277-98年)，石匠就帶著助手，被派往採石場採集和裁切成千上百的石頭；1253年建造西敏寺時也是如此。裁好的石頭組成建物的外觀部分：除了外牆，還有拱腳柱石、門窗洞、線腳裝飾等，都經過特別仔細的挑選。

木材與木製結構

木工工程也是個難題，尤其自從10、11世紀森林遭大肆砍伐以後，這個問題更是嚴重。百年樹齡的喬木木材越來越少。

12世紀時，蘇傑院長曾得意地敘述，儘管其他人都告訴他不可能找得到，但他還是奇蹟似地在伊芙林(Yveline)森林尋獲用來建造聖丹尼教堂的木材。這段插曲並非全然不可信。為了保住自己的森林及取得建築所需的木材，君王、主教、修道院院長都相繼採用相同的策略。

西篤會修士為了增加資產，在林木開

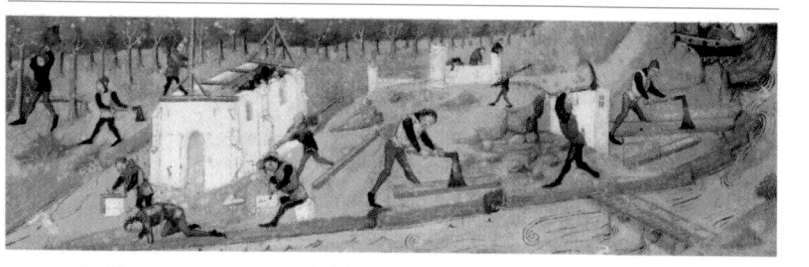

發上採取謹慎的態度。自此，我們從原本的混亂狀態進展到認真開發經營的階段。不過即使到了13世紀，還是有些建築師因木材問題而為難。翁尼古的維亞對此困境有相當程度的了解，在素描集中描繪用跨度不夠的木材建造橋樑的情形。

　　儘管石材較受歡迎，但還是免不了要用到木材。除了用於搭建結構外，木材還被拿來做鷹架。14世紀中，建造溫莎城堡就動用了3944棵樹。

　　工程業主多半沒有採石場，但通常都擁有大片森林資產，至少在北方。他們所擔心的往往是如何獲取更大的利益、更好的產品，不過，運費依舊十分昂貴。

　　出現在15世紀初貝德弗(Bedford)公爵的日課經中，描繪「建築工程師」諾亞(Noah)所指揮的「挪亞方舟」工地(跨頁圖)，讓人看到一幢木造屋的單一建造圖像，同時也精確地呈現了各式各樣的木工用具。我們也在上圖這幅彩色裝飾畫中，看到人們砍伐切割木材來建蓋木造橋樑和房子屋頂的情景。

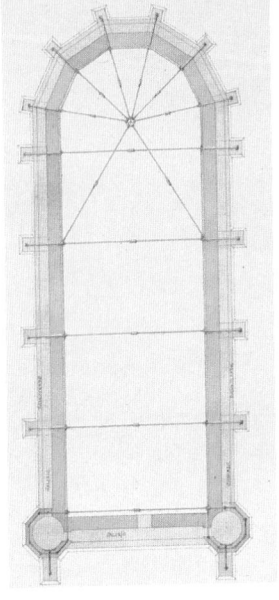

12 48年完工的巴黎聖禮拜堂的頂樓層有兩道金屬帶環繞，整個機制也由隱藏在木支架裡的金屬橫桿補強，這些位於扶垛間的橫桿，用一個制動器拉緊。

半圓形後殿也用一個制動器來套住許多不同的拉桿，最後還加上一些縱向條桿。在下層禮拜堂，則安裝了金屬拉桿，用來連接小圓柱和外牆，半圓形後殿的尖形拱柱則是用符合它們形狀的金屬槓加強。19世紀的修復建築師拉緒斯(Lassus)刻意抄錄了這個裝置的藍圖和制動器的細節(上圖)。

基本的建材——金屬

第三項較不為人知的材料——金屬，不是天然的產物，而是人類創造出來的。從礦物的採掘到最後用來切割石材的成品，各過程技術的嫻熟與建築技術的進步息息相關。裁切石頭的品質與所使用工具的品質密切相關——工具冶煉得越銳利堅實，就越耐磨損。必須再次強調的是，金屬的使用依地區、工地的不同而有很大差異。要質疑沿襲下來的習慣並非易事。12世紀時，當砌石工的鎚子——鑿石錘——出現在北方時，堪稱一項重大革新，讓某些砌石工得以充分運用。

1120到30年間，西篤會建築的品質和先進的技術有關，在他們憂心的事務中，金屬——從礦石的發現到開採——占了極重要的地位。楓德內(Fontenay)修道院可以為證，那裡冶鐵鑄鐵的工坊並非如一般所想的設在修道院外面，而是在內部，由此可知鑄鐵的工作是由修士，而非一般庶務修士來執行。這樣的特別

投入導致許多建築以外其他領域的進步，特別是在農業上。

這項經驗似乎很快就傳播開來，我們相信這是哥德式建築形成的唯一解釋。金屬甚至變成幅射建築的要素：建築物的設計像是披上鎧甲一般，就像巴黎的聖禮拜堂的例子。

這種披上金屬的石造建物令人想起20世紀初的鋼

早在幅射式建築之前，哥德風格的建築師們就很常使用金屬。最早的例子是思瓦松大教堂的耳堂南翼（約1170年）。在聖昆丁（St. Quentin）的教務會教堂（左圖），則是由位在成堆填料上的拉桿負責彌補拱頂的推力。位於拉桿中央的制動器負責拉緊或放鬆拉桿，如此一來，拉桿所扮演的角色就像飛拱一樣重要。一直到19世紀末，它們才從半圓形後殿除去：保留在中殿的拉桿，則讓拱頂能夠承受第一次世界大戰的大轟炸而得以留存下來（左圖的照片可以為證）。在第一次大戰後最後一次的修復工程中，中殿的拉桿也被移除了。

筋混凝土，需要很多金屬原料，也就是礦石的供應。

直至今日，我們還在猜想，13世紀時的金屬原料來源為何？很多證據都顯示，15世紀的金屬是以十分昂貴的價格從西班牙引進的。那麼，在13世紀時也是如此嗎？這點我們很難推斷。

機器

最後一個關於築造的問題則涉及機器和器材對人類的幫助。中世紀就像其他時代也在這方面有許多革新。雖然當時的工程師常找一些之前就已存在的器物，但仍然有解析、改善、簡化它們的功勞。從古代就深入研發而流傳下來的機器，到了沒有奴隸制度的中世紀，這些機器在所有大型工程中變得不可或

1381年出生於義大利西耶納的塔科拉(Mariano Taccola)，在1449年編寫的著作《機器十書》(*De machinis libri decem*)中畫了許多機器。他不像達文西是個務實的發明家，而是個具有影像概念的集大成者。他還在圖例上為

所畫的系統添加帶點天真的簡單說明：「假設必須使用絞盤或起重系統將鐘拉到鐘塔或塔樓上，為了能有效地將鐘抬起，必須在另一端放上一口裝滿石頭的箱子。當箱子下沉時，鐘就會升上來(左圖)。」

缺。由於文獻闕如，加上圖像數量雖多卻大多重複，使得中世紀的科技研究更加棘手。沒有證據證明畫家、裝飾畫家或素描畫家在描繪一座工地時，靈感真的來自於現場的實況。何況他們之中許多人還在畫中表現神話中的巴別塔，影像所呈現的並非機器發明時的景況，而與現實有差距。當然，還是有些文獻刻意記錄了當時的狀況：這些文獻相當特殊，讓我們能藉此評量演變的速度。

從海思丁(Hastings)戰役——約與諾曼地拜約掛毯製作的同時——到金雀花王朝(亨利二世、理查二世、無地者約翰[Jean sans Terre])與卡佩王朝(菲力浦·奧古斯都)的長年爭戰，期間不到150年；而在20世紀初的塹壕戰到1992年的波斯灣戰爭期間，這兩段時間在科技上的驚人進步不分軒輊。

在研究中世紀時不斷感受到的這種斷層，對我們了解這個時期不可或缺。

塔科拉對於雙排大車(又叫四輪板車，下圖)的解釋純粹是天馬行空。要知道在當時並非所有人都了解這些常用的機器，這也就是為什麼找出歷史上偉大建築使用的技術，是件讓當時的人深深著迷的事。左上圖這10世紀留下來的希臘手抄本中用絞車吊起柱子的圖畫，極可能是塔科拉的靈感來源。

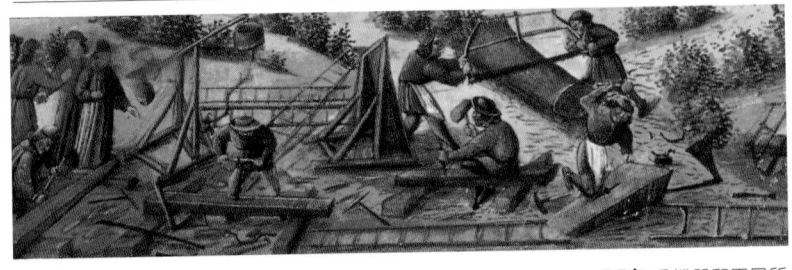

戰爭對建築的效益

經過一番理性研究後，人們常說在戰爭時採用的技術，無論在政治意涵或建築領域裡，一直都扮演十分重要的角色。

自12世紀下半葉以來，許多機器被發明用來包圍城市及堡壘，其中最偉大的創新要算是一種用翹翹板原理來投射石頭的投射器(弩機、投石機)。曾經有實驗證實由50人推動、用10噸平衡重量啟動的投石機，成功地將重達100到150公斤的石頭投到150公尺以外的距離。而古羅馬的投石器則只能將20到25公斤重的石頭投到225公尺遠的距離。

由菲力浦·奧古斯都領軍圍攻蓋雅城堡的戰役中，幾個月的圍城後，終告攻陷。心理戰之外，器械扮演著重要角色。也是在這個時期，負責建造這些戰爭機器的工程師的名字開始在文獻中出現。只有木工專家才足以應付製造機器的技術要求。這類思考設計也對民間社會起了即時的影響。

起重機和鷹架

一種在古代相當普遍的起重裝置，被中世紀相當知名的古羅馬建築師維特魯威(Vitruvius)稱為「山羊」，並相當清楚地在作品中描述它。中世紀時，人們使用平

戰爭機器和平民所用機器的區別相當模糊。為王公貴族建造藝術作品及製作戰爭機器的，可能都是同一批工程師。木製的滑動防彈盾(上圖)是用傳統木匠技術製成的。

衡錘和雙滑輪，並將它改良成起重機。

如果建築物的高度允許，可直接把它放在地上，否則就放置於平臺上。它的裝置十分簡單，只需要幾個人即可完成裝設和拆卸的工作。有些起重機可以旋轉，懸伸的起重臂可長達三公尺，還有用來組成滑輪組的滑輪，在效率上可以加倍。

要啟動這些機器有許多方法，其中最簡單的是使用絞盤，不過它的力量有限。於是也使用古代已十分知名的踏車，啟動方式是由兩個人在輪裡踏步，確保輪子轉動來帶動機器運轉。經過計算，使用直徑2.5公尺的踏車，一個人可舉起550到600公斤的重量。

在這項器械上，中世紀的技師又再次展現創造力，不僅將直徑擴大到八公尺長，還將滑輪數和工人數加倍。

踏車的製作非常簡單，這也就是

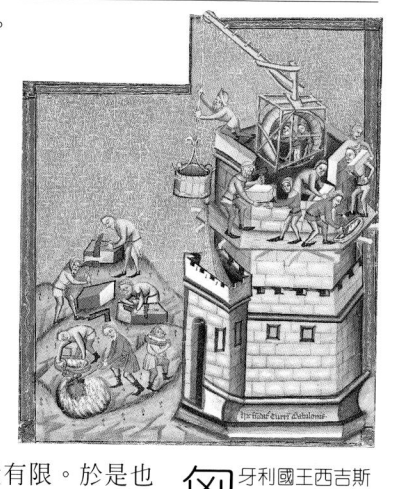

匈牙利國王西吉斯蒙(Sigismond)的工程師凱瑟(Conrad Kyeser)在14世紀末編著的 *De Bellifortis* 一書中，畫出極為複雜的機器，例如跨頁圖這個同時用起重機和水平底座的機器，設計靈感來自一種作戰器械，用於製造大渠管時穿鑿管身。同樣地，踏車和起重機的組合(上圖)無疑和12世紀下半葉軍事工藝的進步有關。

為什麼它常常被直接架設在建築物的拱頂上。其中還有些起重器就這樣被保留到現在，例如波維、馬恩河畔的夏隆(Chalons-sur-Marne)和亞爾薩斯的教堂。

　　要遷移踏車，讓它們執行新任務也不是難事，如夏隆大教堂的起重器原本位於中殿西邊的隔間，在拱頂中央的開口上，後來就被裁縮尺寸以便運送到耳堂的北翼。

　　這些起重機的使用對鷹架有很大影響；羅馬帝國時代的鷹架十分笨重，必須從地基——也就是地面——築起，之後以水平桿鑲入磚石中。當石頭砌滿建物表面後，就使用起重機來吊舉拱頂。

　　這些在垂直及水平方向上設置的木板，除了被當做砌石匠的工作臺外，也是放置材料的地方。

　　因此，鷹架的結構必須十分堅固，讓砌石

和古代一樣，中世紀的起重系統十分簡單，包括起重機和踏車。重量不太重時使用起重機(左圖)，只需要一個簡單的掛鉤就夠了。踏車(右頁)則用來抬升較重的物品，需要借助爪形工具。左圖這幅取自《世界編年史》(Chronique du Monde)的彩色裝飾畫，並未仔細描繪出原本應該是從塔下、而非塔上拉動的繩索。右頁這個製作簡單的踏車，可隨著建築工程的進行隨時組裝或拆卸，一級級升高，最後到達塔頂。其中有些還被保存下來，像是建於14世紀的沙利斯伯里大教堂，它的踏車至今都還能運轉。

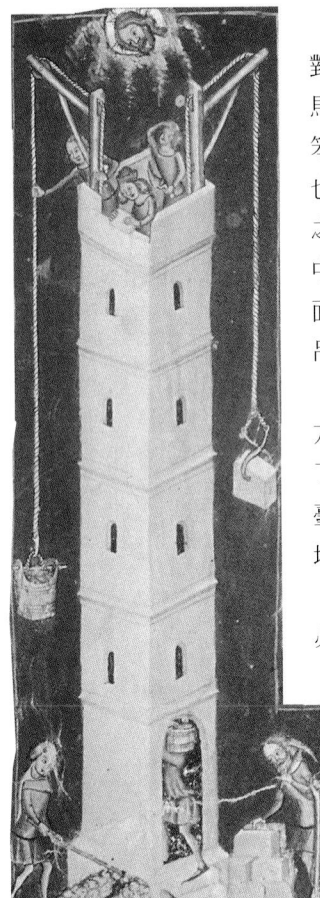

匠、運石工和砂漿搬運工能藉由活動式的木造梯子進出。

留白勝於飽滿

哥德式建築的誕生，與能直接將材料搬到牆上的起重機

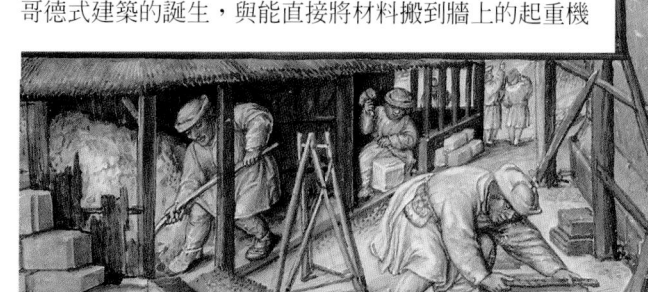

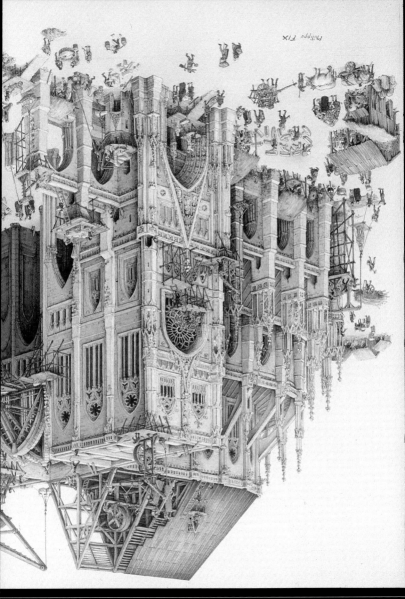

Philippe Fix

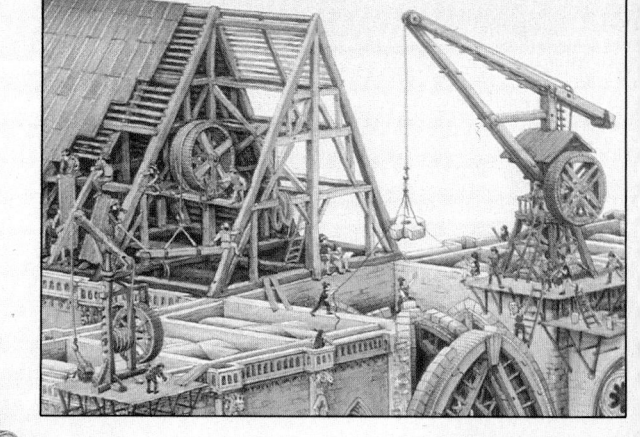

這幅描繪建造教堂的現代插圖，忠實表現出哥德式建築的工地實況：宏偉的建物規模、各式各樣的工地，以及不同場地的工作情形等。像是西面地下墓室的施工情形(右下角)讓我們能縱觀所有建築階段，從裡到外，從地基到屋頂。唯一扭曲事實的是，中央廳堂和南方側殿用尖形拱頂覆蓋的工程，是在木架的保護下才開始的。

的發明有很大關聯。這是極為重大的變革；鷹架不再是置放物品的地方，而是砌石匠獨有的工作臺，所以它明顯地變輕了。

　　另外還發明了平衡擺動板組成的鷹架，也就是說，鷹架不再從地面架起，而是直接懸吊在牆上。

　　螺旋式階梯讓進出工作層更加方便，建築師先建造這些樓梯，以方便建築工人在垂直向的動線上暢通無阻；至於水平向的動線，有時是由一些跑腿的人在穿牆而過的通道負責。建造尖形拱頂所需的鷹架，不必從地面築起，而是在牆與牆之間移動，以提供更大的工作空間，也使沉重的木製拱鷹架操控起來更方便。最後，鷹架已演進到容易拆卸，而且可隨工程的需要和進展重複使用。

「一個卑微的建築師無法造出宏偉的建築」

這樣高超的技術只限用於大教堂、大修道院和重要民間建築物的重大工程上。對於野心較小的建物就不一樣了，其建築技術在石材的使用和裝設上仍舊沿襲傳統，今日仍可見到大教

堂和村莊小教堂之間的落差，就像是必須將巴黎新凱旋門與房地產目錄上的小屋區別開來一樣，如果不將其間的差別列入考量，在評鑑上就會犯下很大錯誤。

哥德式建築的建築師特別掛心鷹架的問題，試著簡化和減少鷹架。下圖是15世紀一座修道院的建築情形。

奇怪的是，中世紀的建築師和文藝復興時期、古典時期及現代的建築師很像。建築師與選擇他的工程起造者關係密切：建築師試圖找到方法實現業主的野心。

建築師不僅孤獨，還充滿想像力。當他遇到一個能驅策他將想法具體落實的工程業主，他的才華就得到充分發揮。

業主及建築師共同為建築物催生。

為了將教堂所代表的理念圖像化，15世紀的一位藝術家描繪了主教、先知、國王、王子、使徒、殉教者和告解神父──也就是基督徒團體──一起建造教堂的情形(跨頁圖)。他們人人手中都各持有一件特定的工具，在第四層還可看到裝有彩繪玻璃窗。

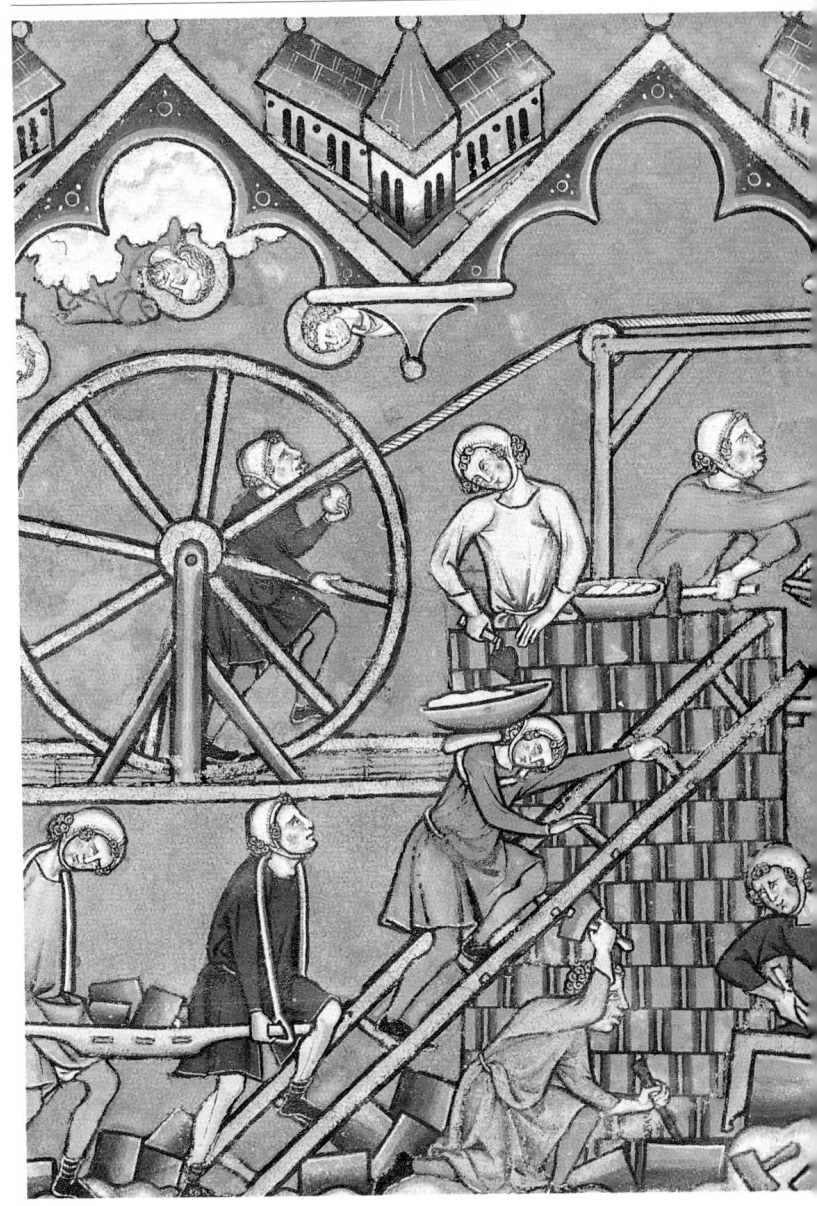

見證與文獻

即使仔細研究分析中世紀的古蹟建築，
也無法揭露其所使用的技術及建築工地的組織。
我們不得不藉助於圖片——通常是較晚期的，
有時不免流於刻板印象——特別是文件。
其中有很多到現在都很少被深入研究過，
大多是因為太艱澀難懂的緣故，
而被譯成現代法文的就更是少之又少了。
莫侯先生(M. Philippe Moreau)負責拉丁文文獻的翻譯，
帕迪耶先生(M. Hugues Pradier)則負責古法文的翻譯。

相同比例尺下的康伯能(Cambronne）教堂、波維大教堂(剖面圖）及新凱旋門。

建築師

11世紀初的業主，
不論是神職人員或平民百姓，
都無法找到有足夠能力來實現
他們偉大夢想的建築師，
因此非得加以培訓不可。
幾十年的訓練之後，
工長成為優秀的建築師，
也成為令人分外眼紅的對象。

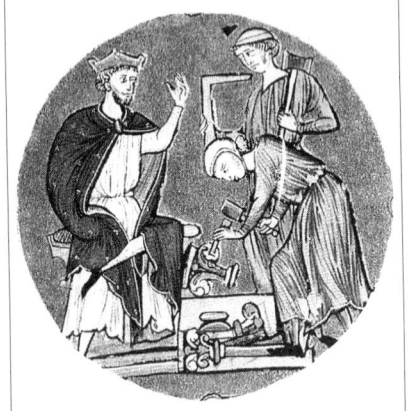

中世紀手抄本中的彩色飾圖，顯現出建築師在當時社會中超群的地位：畫中，他們通常是拿著一把尺、一只圓規或一個三角板。

以下是艾哈(Airard)的繼任者提耶西(Thierry)修道院院長在漢斯的聖荷米(St. Remi)進行的工程(Anselme，《歷史》，1039年)

艾哈院長投入一項規模龐大的建設工程，建築的規模在當時而言十分特別，特別到他甚至無法順利按照計畫執行。他的繼任者提耶西決定拆毀已完成的部分，然後重造另一座比較務實的建物。

1005年，艾哈受到當代許多顯赫的高級神職人員影響，下定決心重建由他管理的教堂。他請來一些有名的建築師，從地基開著手建造一座石造建築，比當時在法國其他地方正在興建的建築都要精緻豪華得多；但也正因為如此，就連他自己和當時的人都無法看到成品。在擔任約28年修道院院長的職務之後，他因年老體衰而去世，留下未竟的遺作。

　　在艾哈神父死後，他的繼任者提耶西雖想完成這個計畫，但這項任務是如此沉重，根本無法成功地完成。提耶西徵詢了他轄內最有智慧的修士及漢斯地區最德高望重的士紳們，參考了他們的建議後，他決定拆毀已完成建築的一部分，保留一些建築師認為必要的地基，然後重建一座結構較簡單又同樣合宜的教堂。

　　就在晉升到修道院院長職位的第

五年，約1039年，他開始著手進行這項工程。一般信徒及教士都積極參與，神職人員中有好幾人甚至動用自己的牛及牛車來載運材料。他們首先完成地基的鋪設，然後把原先拆除的建築物支柱修好，細心地在這些支柱上架起弧形的門拱，整座大教堂就在這些興建者手中開始成形。接下來，當各樓廊的牆都蓋好，殿脊也達到最高處時，他們便完全剷平安克馬（Hincmar）所建的老教堂，然後在修士的唱詩班席位上搭建一個暫時的屋頂，使他們不致被迫在風吹雨打中進行日課和彌撒。

　　工程進行到一半，提耶西神父在1045年英年早逝，生前管理修道院11年又8個月。繼任者艾里瑪（Herimar）原是修道院的行政長，他在任內已是提耶西在建造教堂上最熱心的合作夥伴之一，而且屢次在行政區的地產收入裡撥出不少補助金交給提耶西。因此，他不會讓他前任者的遺作懸空過久。他很快便命人完成原先就快建好的耳堂右翼，然後蓋起原本只有地基的左翼，還有通到上層的樓梯。最後，借助從歐貝（Orbais）修道院附近森林運來的樑木，在建築物上蓋起木造屋頂，從這時起，教堂所有的部分便都完成了。

莫戴（Victor Mortet）載《11及12世紀的建築史文集》1911年

1094年依弗利塔（Tour d'Ivry）的建造（Orderic Vital，《神職人員的歷史》，1133-37年）

朗弗伊（Lanfroi）是依弗利戰役塔（鄰近埃弗荷[Evreux]）的建築師，他的天分為自己招來被處死的命運。

依弗利龐大、易守，毫無疑問是座極富盛名的塔樓。它的業主是拜約伯爵豪伍（Raoul）的妻子歐裴（Aubrée）。拜約區主教，同時也是盧昂大主教約翰的兄弟雨格（Hugues），據塔而立，與諾曼地公爵們對峙多年。傳聞歐裴為了不讓別的地方也建造類似建築，還將建築師朗弗伊斬首。朗弗伊是在建好畢蒂維耶塔（Pithiviers）之後到此監督這項工程的，在名聲上，他的才華勝於當時法國各地的其他工匠師。最後，歐裴因試圖把丈夫隔離在這要塞之外，所以也遭到處死。

莫戴，出處同前

侯傑（Roger）主教建造的沙利斯伯里大教堂（Guillaume de Malmesbury，

De gestis regum anglorum，1107年)
沙利斯伯里的主教侯傑出生於諾曼
地，將他祖國的技術帶到英國。

主教非常大方，當他決定該怎麼做
時，從不考慮預算問題，尤其是當他
想把建築物蓋得很成功時。我們可以
在很多地方看出這點，最顯著的例子
就在沙利斯伯里及馬梅斯伯里
(Malmesbury)。實際上，他在馬梅斯
伯里興建了一些大規模建築，龐大的
花費使這些建物的外表華麗壯觀，裝
潢手法極為精緻講究，石塊間的嵌合
震懾世人的目光，令人產生幻覺，以
為整體砌築就只用了單一大石雕塑而
成。至於沙利斯伯里的教堂，他請人
來翻新與增添裝潢，裝潢到不輸給英
國境內的任何一座教堂，甚至還超越
許多；他絕對有資格向上帝宣稱：
「主啊，我曾鍾情於您住所的華美。」
莫戴，出處同前

沙利斯伯里主教侯傑進行的建築之美(*Henrici Huntendunensis historia Anglorum*，1139年)

艾提安王(Etienne)在愉悅的招待之
後，先禮後兵地把沙利斯伯里主教侯
傑及其姪子蘭柯恩(Lincoln)主教亞歷
山大強行抓了起來，然後架著他們一
起來到侯傑名下稱作德維茲(Devizes)
的城堡。在歐洲，沒有城堡比它還富
麗堂皇。艾提安王就用這種方式強奪
了德維茲堡，忘了他剛開始執政時累
積的比其他君王還多的德政……他又
用同樣方式強占雪波恩(Sherborne)，
此城堡的華麗程度幾可媲美德維茲。
莫戴，出處同前

摩城大教堂的工程工長瓦漢弗的高蒂耶(Gautier de Varinfroy)的工作合同(1253年)

業主和工長從很早便已開始簽約，這
個做法在13世紀時已很普遍。

摩城的主教、長老和教務會議，對所
有閱覽此信的人致上在天主裡的敬
意。我們在此聲明，在以下的條件
裡，我們將執行興建教堂的任務交付
給摩城教區的瓦漢弗的高蒂耶師傅：

愛思林根(Esslingen)濟貧院教堂的唱詩班
席位，波布林傑(Hans Boblinger)繪。

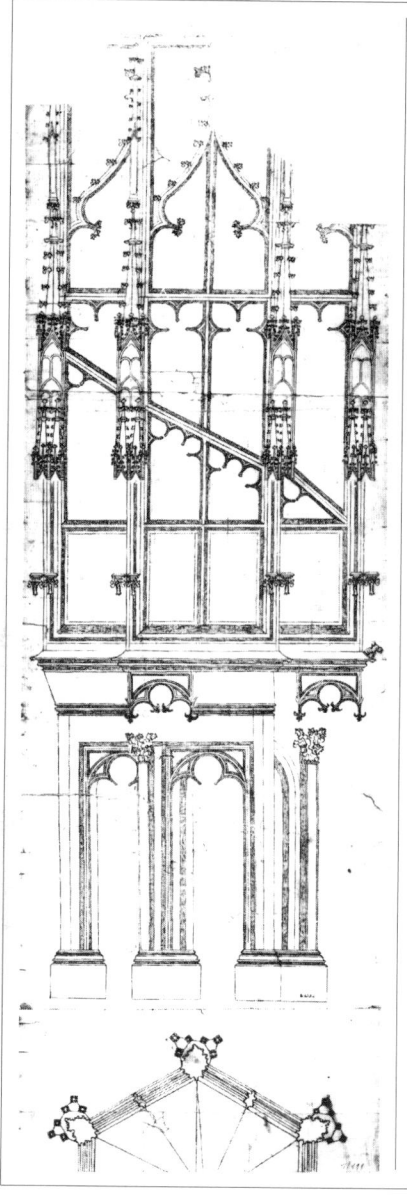

康士坦斯(Constance)大教堂螺旋梯的立視圖。

在我們個人、我們的繼任者及上述的教務會議准許他在上述工地的工作期間，他得以每年支領十鎊薪資。如果他病了，長久臥病在床，以致無法工作，那他就不得再領取上述的十鎊年薪。若在工地工作或為了工程而出差，每日可再多領三蘇。同時，沒有我們的允許，他不得接受教區以外的工作。此外，他還可領取工地剩餘無用的木頭。沒有摩城教務會議的允許，他無權去埃弗荷的工地現場，不能前往摩城以外的其他工地，也不得在那邊滯留超過兩個月。他必須住在摩城裡，他已發誓誠心在上述工地工作，也將忠於該工地。此合同立於主後1253年10月。

柯曼(Peter Kurmann)
載《哥德式大教堂的築造者》

在吉尼(Guines)伯爵伯端(Baudoin)修築的亞赫德堡壘裡，西蒙師傅扮演的角色及工地的工人(1200-01年)

專業建築師的需求開始顯現之後，引發建築師職業化問題。

吉尼的伯爵伯端及其從屬，與布洛涅(Boulogne)伯爵之間，彼此加強防禦埋伏。伯端之子阿努爾看著父親加強

修護原本就已防護得很好的城堡與堡壘。而他的屬地亞赫德正好位於吉尼的正中央，且這塊地漸漸變得比吉尼境內其他城堡及堡壘都還富裕，因此也招來敵人的嫉羨，所以阿努爾最後還是接受了他父親、臣子與亞赫德要塞(oppidum)城內資產階級市民的建議，[…]吉尼的阿努爾決心加強鞏固亞赫德，仿效聖奧梅的護牆：他建了一道在吉尼地區不曾有人築過、也沒有人見過的圍牆。大量工人聚集起來挖築壕溝[…]土地丈量員西蒙師傅，也就是工程的監督管理人，照例拿著他的巧尺，到處丈量早已瞭然於胸的製品，尺用得少，倒是眼用得多。他命人拆掉一些房舍與穀倉，剷平果園，砍掉花與果樹，把一些原有其他用途的地方也封鎖收納[…]爲了路人的需要，他花了很大力氣與經費，剷除一些菜園和亞麻田，翻修田地來鋪路。他絲毫不理會人們高分貝的怨聲載道，也不在意那些針對他的牢騷耳語。農民們戴著分配的手套和風帽，用運輸泥灰石和肥料的車來裝運石粒去鋪路[…]。我們看到這些人在工作：掘坑者用鋤頭、翻土者用鏟子、拓荒者用十字鋤、挖掘者用錘子、整土工人用鐮刀、工人用鋪路緣石和障礙物、平路工、打路工(負責壓實地面)，每個人都帶著適用與必需的器具和裝備，還有裝運工及鋪草工，鋪草工遵照主人的命令從草原割來平坦的草皮塊。領主的執行吏和官員則準備了多節木棍，有時吆喝工人，有時則催促他們遵照工長早已細心準備的計畫進行各項工程。

<div style="text-align:right">福尼耶(G. Fournier)
載《法國中世紀城堡》</div>

特瓦大教堂工長及工人的薪俸之擬定(1365年)

人們用確切方法定下建築師的薪資。

1365年7月12日星期六，出席我們教務會議的人，包括長老先生、聖瑪吉莉(St. Margerie)的代理主教、阿西克斯(Arceix)的代理主教、聖伍夫(St. Oulf)的耶馬(Hemart)師傅、蘭可(Laingres)的雷諾(Renaut)師傅……經過特瓦教堂的砌石工及負責人都瑪(Thomas)師傅與上述長老及教務會議的協商同意後，都瑪師傅爲前述工程工作的日薪問題所做結論如下：自今日起至下個聖荷米日，都瑪師傅在此工地做事的每個工作日，可得三枚半大杜爾幣(tournoi)；自聖荷米日到接下來的逾越節，在此工地的每個工作日，可得三枚大杜爾幣；在此期限之後，只要他繼續在此工地工作，都將依上述條件與方式得到應有的酬勞。只要在此工地工作期間，他可以一直住在分發的住所裡，以及得到每年都有的配給衣物，上述的都瑪師傅則以

《福音書》之名宣誓，在上述工程的工作期間，他將遵守此約並承認其確實無誤；他也將正確實在且認真地從事此工程；而且如果沒有上述長老與教務會議的允許，他不可承包任何在特瓦城內外的工程。

<div align="right">

朱班維爾(Arbois de Jubainville)
載《文獻學院圖書館》，1862年
帕迪耶何編譯
</div>

巴黎朝聖者聖雅各醫院內院大門裝修計畫的合同(1473年1月26日)

巴黎朝聖者聖雅各醫院的管理部門及工長們定下的合同非常詳細。要裝修的大門設計圖還附加於文件中。

莫南(Guillaume Monnin)，職業：石匠，居住於巴黎聖若望墓園前的沙同街(Chartron)，承認與下述可敬人士立約：國王陛下的財政大臣樹納(Jehan Chenart)閣下、勒傑(Guillaume Le Jay)、費黑(Nicolas Feret)及柯維居耶(Jehan de Crevecuer)。以上四位是位於巴黎聖丹尼大街的聖雅各教堂、醫院的負責人與管理者。莫南宣稱從事石匠的工作，完成一座用依弗利石頭雕成的大門，這座石門將安置於前述教堂莫恭瑟街(Mauconseil)一側的

大庭院入口，寬約9法尺，高約11法尺，厚度在19至20法寸左右，採用當季最新切割的上等美石，他必須負責找尋及運來這些石頭，並雕刻及安置好前述大門，自地面以上一法尺為基準；上述的訂約人將供給他灰泥，基礎一旦打穩，他必須在那個星期就將一切準備就緒。這紙合同所談定的價格為37杜爾鎊，通用貨幣，上述師傅將付給他此酬勞，他將依照附件中的設計圖建造他承諾完成的上述作品。

<div align="right">

羅杭茲(Philippe Lorentz)
載《哥德式大教堂的築造者》
</div>

聖雅各醫院內院大門的設計圖，附於1473年1月26日的合同中。

工地

工地的真實情況在中世紀末的
手抄本裝飾畫裡經常見到，
但仍有絕大部分是我們無法
得知的。很少文獻(不論是
帳本或文學作品)能重現
這多采多姿的世界。建築物
需要一個團隊(專業者居多)，
一個能成功築造出
典範建築的團隊。

16世紀史特拉斯堡石匠會所的徽章。

諾瓦耶(Noyers)城堡的建立《奧塞爾主教們的行蹟》(*Gesta pontificum Autissiodorensium*, 1106-1206)

《奧塞爾主教們的行蹟》的作者詳盡描寫建造一座城堡的每個細節。

我們覺得有必要描寫諾瓦耶的雨格(Hugues de Noyers)為諾瓦耶城堡所施行的工程，這城堡是他的祖產，因他祖先的功績而馳名[…]，另外還得記下他對改善地方防禦工程所做的努力，以及他為此花下的可觀費用。事實上，在位於山腳下、塞漢河(Serein)環繞的內鎮牆緣上，他用非常堅固的磚石及木頭建造了堅實的射擊裝備。儘管城堡(castrum)的這一面因自然地勢而無法入侵，他還是在山坡上的大石裡挖掘深溝，並且部署一些防禦城門。

再上去是堡壘(presidium)中心部分所在的山頂，他整理出一大塊地方來專門擺設機械；城堡有內外兩堵舊城牆(munitio)，外牆已很堅固(由克雷宏伯[Clerembaud]主教的兄弟在去世前不久所建)，所以他便在內牆後面又加蓋了一堵較高、較厚、較堅固的圍牆，還在其中建起一座堅實的塔(turris)。他還沿著外牆鑿穿岩石以挖掘陡峭的溝渠，在山裡其他凹口前設

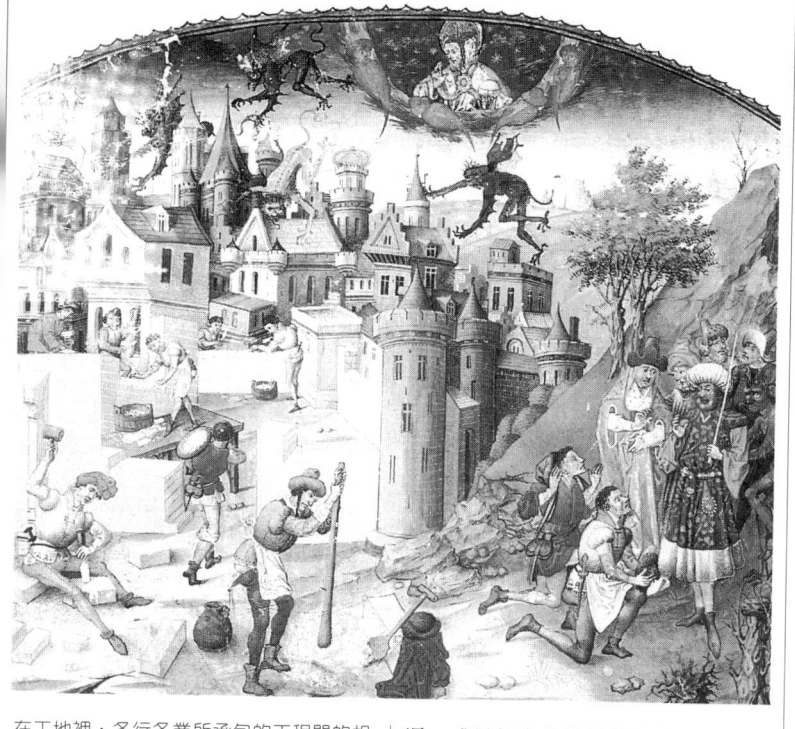

在工地裡，各行各業所承包的工程間的相互配合十分重要。

置了許多障礙物及圍欄來驅離敵人，使他們不得靠近堡壘的主體。在外牆上則設置了與其合爲一體的凸出物，上方還鋪設了一層非常牢固的木樑：如此一來，在裡頭的人員就不用害怕任何投射物的撞擊，也不用懼怕投射機或敵方的其他攻擊企圖；反之，在全然處於安全的形勢下，他們還可以阻止迎面而來的敵兵入侵隱蔽的溝渠，或是侵入和建築物連在一起的城牆內[⋯]。

在堡壘主體的圍牆外，爲了加強堡壘主體的防守，他建蓋了一座非常美麗的宮殿，將這座舒適的領主住宅裝潢得富麗又有品味。他還設置一些地道，從位於塔下的地窖通到地勢較低的宮殿，爲的是不用進出堡壘主體就可拿取酒類與其他糧食；糧食用籃子遞下到堡壘主體的牆腳。運來的酒和水則用巧妙製成的鉛管小心翼翼地運下。

　　如此一來，城堡駐軍的食糧便可好好保存在此守備良好的安全之地；另外，即使此處受敵人威脅而必須在門上上閂、完全封閉之時，他們還是可以依此妙法取得所有東西。

　　除此之外，他又將堡壘主體用武器、戰事機器及其他防衛所需裝備，十分高明地武裝起來。在最裡層堡壘的圍牆內，他花了一大筆錢買下騎士的房子及一些住宅，轉讓到他姪子的名下；如此一來，不論在這部分堡壘或宮殿，基於謹慎的考量，所有想到

位於堡壘主體之外的宮殿拜訪領主的訪客，不再冒著被懷疑的風險，而且在危險期進行外來人口驅離之後，領主如果不太確定某人的忠誠度，也不必讓此人進入位於最裡層的圍牆內。為了相同的因素，他把廣場堂區的教堂也設在圍牆外，在堡壘裡層僅有領主的小禮拜堂[…]。

很多地區，就像下圖描繪在比利時埃諾省 (Hainaut)，缺乏優質岩石，使人不得不用磚塊來建蓋。

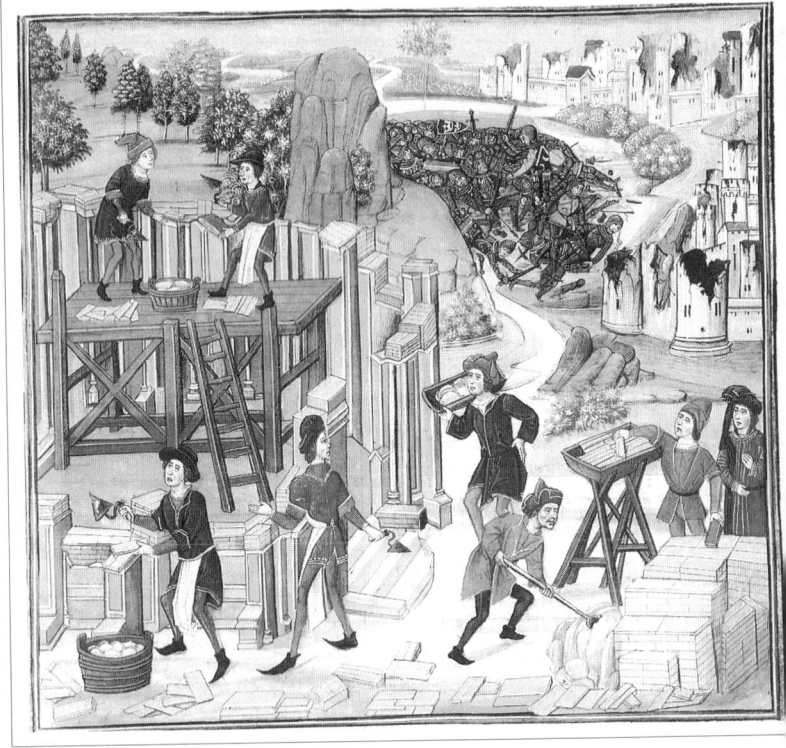

一直到他姪子成年之前，他都以很寬厚及值得褒揚的態度來治理這塊城堡屬地，並以權威的方式防範被篡奪的可能及抵抗周邊領主的攻擊，他逐出所有企圖竊取其領土的人（數量很多），而且都是在罪證確鑿的情況下。這使得在他管轄範圍內的人都覺得他很可怕；而就在如此謹慎的態度下，他粉碎了由勃艮地公爵及其他與他針鋒相對或與城堡敵對的親王們的侵略野心。

莫戴

載《11及12世紀的建築史文集》後由福尼耶記載於《法國中世紀城堡》

由多蒙(Jean de Dormans)遺囑執行人在波維學院做的工程帳目(1387年)

該文獻是工地裡日復一日生活的詳盡紀錄：估價單的公開或徵求報價、工地聚會以及給予工人的實物補償……

又，為了執行上述決定及遵照辦理前述我們領主們的指示，很快地，上述的黑蒙(Raymon)師傅提出詳細報告，為前述建築物相關的形式、材質、方式及大小等問題做一番說明，他的文書會抄下一切，使所有具能力、能勝任、且想把工作用最划算價錢做好的工人，都能了解其工作與估價單。此時，這份報告將隨即在克雷弗廣場宣告，且在所有工人面前宣讀及昭示。

雖然如此，在此報告被宣布之前，工人已經開始認真、不間斷地動工砌築前述建築。好幾個石工在看過此報告後，都來爭取上述工程，而且還針對底價打了好幾次折扣。

然而，在多次交換意見及辯論後，為了最佳利益及用途，以及尊重黑蒙師傅的意見與決定，在靜候真正最低價者奪標之前，還是把這份工作交予最初那些石工，並採取已降低過的原底價，就如同最初所約定的。他們先開始依序工作，我們這裡所談的石工便是傭兵強恩(Jehan le Soudoier)及薩蒙(Michel Salmon)，砌石雕刻匠都住在巴黎，不但可勝任，能力又強。

在這之前，他們也參與建造前述學院的小禮拜堂，這筆交易就這樣交給剛才提及的石工，採前述報告中的價碼及內容，且遵守在巴黎夏特雷(Chatelet de Paris)既定的規則，內容如下：

傭兵強恩(雕刻匠)、薩蒙(砌石工)……確認簽訂一項交易和協議，對象為尊貴英明的阿波蒙(Gilles d'Appremont)閣下(多蒙學院教師)等人，在上述地點及廣場、前述學生們的住宅處，他們將依照規格來建造一棟房子及負責其砌工和雕飾……，價格為每多瓦茲(toise，舊時長度單位)值23蘇……1387年，9月的第七天，星期六。[…]

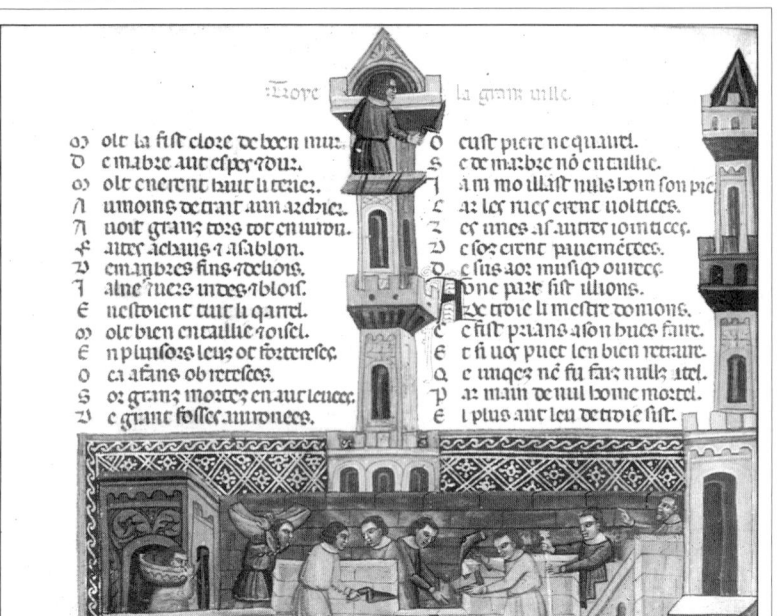

「特洛伊城的改建」為中古抄本裝飾畫家最喜愛的主題之一。

8月中旬的聖母節，星期四……聖若望斷頭節，星期四，黑蒙師傅來工作室探視石工、挖土工及其他人等……；他估算與測量從坑底到地面挖出的泥土體積，然後命人記下83平方多瓦茲的總面積，每多瓦茲7蘇，總值29鎊8蘇。

當時的石頭是從尚蒂伊(Gentilly)運來的，因為每次一到都是好幾輛大車，數量極多，所以他們根本沒時間好好驗收，因此乾脆找一個窮石匠來長期待在工作室裡，專門察看石頭是否令人滿意。做這件事的人，我們「寬厚地」付他4蘇。

10月14日，星期一，黑蒙師傅來到工作室，驗收已完成的部分，他同時也接到指示，拆除原本是歐當(Jehan Audant)師傅的房子。就在這個星期一，建築物所在的地主巴黎主教閣下的道路管理員到達工作室，黑蒙師傅也在場，為了處理此道路的走向及路權等問題，依照黑蒙師傅的指示，我們付了他20蘇。

　　在此建造時期正值夏日，白天既長又熱。大家運送石頭，搬運石灰、砂土及其他建材，爲了避免遭人非難，適當地給工人們喝好幾次酒也是應該的。

　　10月18日，星期五，聖路加節，雖然依照教堂的戒律是應該停工的……但工作室還是照常開工……

　　某日，當我們在鋪設前述牆面地基時，正值寒流逼近，而能做泥水砌石工程的時期也即將結束，在石工的午餐時間，他們其中一些人希望挖土工人能繼續工作。而挖土工人……也希望石工能不間斷，好讓他們有時間吃飯。我們把飯食和酒帶到坑洞那兒，讓挖土工人在工作地點進食，這樣他們就不必停工；爲此……多付了4蘇。

　　封齋日，石工與其他工人都在工作室。他們全體要求依照長期開工的工作室慣例，應給與所有工人一個優惠，就是請大家吃一頭羊……

　　3月19日，星期六，依照黑蒙師傅與沙特爾的雅各 (Jacques de Chartres)師傅的指示，木工恭芒(Colin Commun)到工作室簽訂有關木工方面的協定與施工……

　　接近五旬節時，工作室的石工及其他工人同聲要求，就當是次優惠待遇及大發慈悲，希望能像這裡其他常設工作室的習慣一樣……讓大家能在救主升天日時一起用餐，並且預付上述工作室的一些開銷。前述的黑蒙師傅，身爲這個工作室的老闆與石工及工人的管理者，在這方面也就是他們的仲裁者，想要如此決策……他也這麼決定下來……只要上述學院沒有其他方案也同意這麼做，那麼，前述石工及一般工人將帶著他們的孩子與學徒一起來吃午餐……到了這一頓午餐時，前述的黑蒙師傅以老闆的身分，帶了他妻子及好幾位可敬的知名人士來……

　　將近7月20日，波維主教閣下經過工作室，訪問工人及參觀其成品；他吩咐管家賞給工人一法郎的酒錢。

<div align="right">

法尼耶(G. Fagniez)
載《巴黎13及14世紀工業及
工業階級研究》，帕迪耶編譯

</div>

一如今日，中世紀的工地也時有意外發生。

材料

要建造可與古蹟建築媲美的
建築物，就必須找到可採掘與
易雕琢的優質石礦層。11世
紀，不論是在英國還是法國，
對這些礦場的知識已經失傳，
必須實地勘查。
至於建築所使用的木材，
同樣有著取得上的困難：
必須種植喬木，待其
完全長成後才能砍伐來用。

磚塊的製造通常是在工地裡，一方面為了
方便起見，另一方面也是為了省錢。

建造位於哈士丁附近的白托修道院
(*Chronicon monasterii de Bello*，1066年)

材料的運輸是業主與工長最擔心的事
情之一。在英國有嚴重缺乏石頭的問
題，石材必須從法國諾曼地進口。

因此，在這段時間裡，擔憂的國王想
著建築材料的運輸問題，同一批修士
向他提議：因為他決定建築教堂的地
方正位於地質乾燥的山丘上，乾涸且
缺乏水流，所以如果他覺得可行，最
好是在附近另找一個比較適合闢建如
此重要建築物的地點。國王聽到這建
議時，很氣憤地走開，並下令立刻在
他打敗敵人、取得勝利的地方打下教
堂的地基。那些修士不敢違背旨意，
便找個缺水的藉口來搪塞，據說寬宏
大量的國王用以下這段令人印象深刻
的話來駁斥此異議。他回答：「如果
藉著上帝之助，我能活得夠久，在有
生之年，我將看到這座教堂矗立於
此，而且它將有源源不斷的酒泉，甚
至多於任何一座重要修院的水泉。」
但修士們還是再次抱怨這無用之地，
這次的理由是此地周圍大片土地上因
布滿森林，找不到可用來建築的石
頭。國王便從他的財庫裡撥款，盡其
所能來提供這項經費，甚至用他的船
舶經水路去卡恩運來足以滿足建築所
需的石頭。因此修士們便開始執行國
王的決議，用船從諾曼地運來一部分

石頭。據說，就在此時，某個虔誠的貴婦得到聖靈啓示，他們便在她異象所指示的地點挖掘。在那裡，他們找到了建築計畫所需的大量石頭。他們早就接到命令在教堂建地附近尋找石材，而真的就在不遠處找到。同時，石頭的數量和品質讓人不得不相信那是上帝特別埋在那裡的寶藏，爲了供應預計中的砌築工程所需。

因此，他們終於開始爲這座此時期看來非常重要的建築物打下地基，然後依循國王的決定，在阿哈得王(Harald)被稱爲「標準」的旗幟被推倒的地點，精心地建起教堂。雖然工程是由經驗豐富的工匠帶領，不至於陷入令人鄙夷的商業行爲，但國王的官員們卻看重私利，甚於耶穌基督。建築物的工程在草率開工下似乎漸朝此目的進行，而非因著專家的熱忱而進展。

同一時期，同一群修士以極小的花費，也在教堂建地下方闢築自用的小房子，好在那兒生活。於是在這段期間出現令人遺憾的施工先例，致使工程一再延誤，原本爲了加速工程而可任意支配的皇家財富，也就這樣被任意支銷了，國王當初慷慨解囊、虔誠蓋教堂的經費，大部分就這樣被草率地挪用掉了。

莫戴
載《11及12世紀的建築史文集》

建築師的首要任務是找到石材和木料。上圖是12世紀瑞士伯恩的建造。

在庫唐斯(Coutances)附近的萊賽(Lessay)修道院的建築木材之供應(修道院創建的章程，1080年)

另一個主要的憂慮——尋求鷹架及木工所需的木材。

理查(Richard)又名阿勒苢(Turstin Haldup)，和妻子安妮(Anne)及兒子鄂德(Eudes)，爲了向崇高且不可分的三位一體上帝及聖母馬利亞表示敬意，遵循庫唐斯主教傑歐法(Geoffroy)的建議，並在諾曼地公爵威廉的准許下，命人在庫唐斯一個叫聖歐伯丁(St. Opportune)的地方，建蓋一座教堂。爲了讓修士能依照自己的規範在那兒服事上帝，而教堂無須聽從另一個修道院的指示……他們爲圍牆內外已蓋及將蓋的建築，訂定一

些定期的什一稅：圍牆外的建材用在
教堂所有建築物、修士的住處及修士
一切所需上；暖爐用的木頭取材自同
一座巴爾特（Baltes）森林；圍牆外的
森林枯木，爲替修士看管牲口的人提
供生火用的木材；另外還有用來建築
及修理所有房子的建材。

莫戴
出處同前

尋找建造聖丹尼修道院的木材（蘇傑，《關於建造》，1140年）

關於木頭的供應之難，最有名的文章
是出自蘇傑院長之手，他是聖丹尼修
道院教堂的業主。

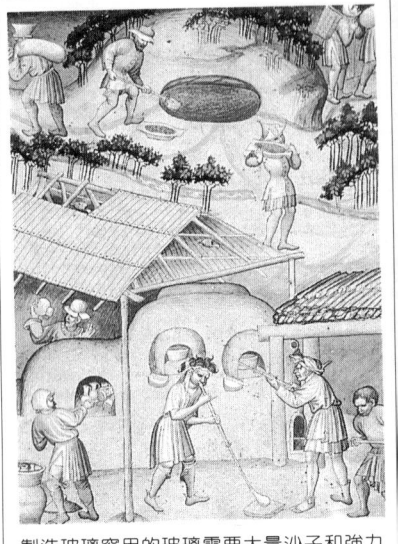

製造玻璃窗用的玻璃需要大量沙子和強力
的火爐。

爲了找到樑木，我們詢問了此地及巴
黎的木工，他們認爲，在這些地區因
缺乏森林的緣故，將無法找到樑木，
得從奧塞爾運來。他們都持相同看
法，但我們一想到這工作之繁重，且
工程期限將因此拖延，就覺得難以忍
受。一晚，晨經後，我回來，躺在床
上開始想著，應該自己去附近的森林
走走，到處看看，如果找到樑木，就
能縮短期限及減少工作量。從那一刻
起，我暫時拋開所有憂慮，一大早便
帶著木匠和樑木的尺寸出門，快速走
向杭布耶（Rembouillet）森林。一路穿
越我們在歇弗荷（Chevreuse）山谷的領
地，我叫人請來我們的執達吏、看管

此地的人和所有熟知森林的人，請他
們宣誓、奉主的名回答我，是否可能
在這兒找到這些尺寸的樑木。他們面
露微笑(如果可以，他們早就一定開
口大笑了)，因爲他們覺得奇怪，我
們竟然不知道，在這地盤根本沒有這
樣的樑木可伐，尤其是自從歇弗荷的
堡主米龍（Milon）——我們的附庸——
和另一個人從我們這裡拿走了一半的
林地之後，他們長久以來一直和國王
及孟弗（Amaury de Montfort）作戰不
休，這塊地早已被摧殘殆盡，況且他
還自己建了一座三層高的防禦塔。至
於我們，索性不管這些人說什麼，信
心滿滿，開始跑遍整座森林；將近破

曉時分，終於找到一根尺寸足夠的樑木。我們還有什麼好奢求的？一直到第九個時辰(下午三點)，或更早些，在穿過大樹群、重重森林和踏越了荊棘叢之後，在所有在場者及圍觀者的驚訝聲中，我們指定了12根樑木——這正好是我們所需的數量。我們愉悅地派人將它們運到神聖的大教堂，放在新建的屋簷之上，然後頌揚耶穌救主的榮光，將這些樑木保留給自己與殉教者，避開那些盜木者之手。

<div align="right">強培(J. Gimpel)
載《大教堂的築造者》</div>

建造波凡斯的柯得利耶(Cordeliers)教堂的估價單(1284年)

在中世紀，業主擔憂牆壁的保存的情形很常見，不只是因為經濟上的考量，也想保留下來以資紀念。

首先，修道院將完全夷為平地。前面的山牆與側面將保持以往的厚度，倒是側翼部分，將沿著舊側翼蓋在圓柱及琢石拱門之上。拱門的拱形曲線與分隔點同高，分隔點將靠近支撐主殿堂木架的柱頂楣構。從這一邊，在兩條拉桿之間，將有同等數量的拱門與橫樑，而且得配合舊側翼的長度。拱門的厚度則視木工所需而定。在庭院一側的山牆，與拱門齊高處，將有一個含有六法尺凸出部分與三法尺防潮牆腳石的柱頸。此外，在山牆的底座之下，將塗上一層刀砌防水面層。在此側翼的小側面，與拱門齊高處，將設置一個中梃窗；它將比此側翼之山牆上的窗戶長兩法尺。此側翼的窗戶將設在側翼的小側面之上，和主殿一側之拱頂石同高。至於山牆窗戶的長度，則將配合山牆所需。在此側翼的每個窗戶之間，都將有一個含有三法尺凸出部分與兩法尺防潮牆腳石的柱頸；最後也將在柱頂下的柱子上，塗上一層防水面層。在此側翼的小側面之上，在每支柱子的地方，我們將做些簷槽，以排除屋簷銜接處的水，使遠離柱子。側翼應照以上的詳細說明來建造。[…]

他們應該在3月開工，每年的諸聖瞻禮節停工；他們應該在三年後的聖若望日完工並交付，工資為700杜爾幣。依完成的作品，由朱利安(Jacques Julian)先生以修士的名義支付。施工者為住在波凡斯的德努埃(Jehan Denouet)師傅、艾哈(Erard)師傅及吉勒(Gilles)師傅。如有必要，我們應將以下材料運到工地：石灰、砂石、石工所需的鐵和鉛，以及鋪設地基要用的木頭。我們將從高帝耶溝(Fosse-Gautier)港口把巴黎的石頭運到波凡斯來給他們。我們應該提供牲口拉的大車運輸服務給上述的石匠，以便搭設木頭鷹架，如此一來，大車可以在一天之內來回於波凡斯與取得

木材和沙岩的地點。

摩城與波凡斯的大法官穆西(Guillaume de Mussy)，告知所有聽聞此函之人：在那些因此事而被我點名的忠實友人與親信——文士波凡斯的勒畢卡(Jehan Le Picard de Provins)與波凡斯的市民法蘭西的湯瑪斯(Thomas de France)面前，上述的石匠德努埃、艾哈及吉勒在心甘情願、未受任何脅迫之下，確認他們應該鏟平、重建與圓滿完成前述修道院的砌石工程，並完全依循以上詳細說明來施工，工資為700杜爾幣，由上述的朱利安教士支付，依據上述詳情辦理；前述的石匠們保證與承諾，將以精確忠實的工作來完成前述修道院的砌石工程，並在指定期限內——1287年的聖若望節——交出完成作品。

載《建築公報》，1897年
帕迪耶編譯

與石匠德洛(Jean de Lohes)師傅簽訂的合同，建造巴玻姆(Bapaume)城堡(1311年)

某些合同在工地該使用的材質方面記載得非常詳細，尤其是石材問題。

所有見聞此函者，阿哈斯(Arras)大法官彭東(Thomas Brandon)在此致上敬意。希望大家知道：石匠德洛親自到此，在我們與達多瓦夫人(Mme d'Artois)派來的沙勒(Girart de Saleu)師傅、帖思塔(Jehan Testart)與艾思坦布(Jehan d'Estainbourg)前，他確認接下阿多瓦夫人位於巴玻姆的城堡內一間廳堂的砌石工程。此廳內部將有80法尺長、70法尺寬。四周將有5法尺厚、40法尺高的牆壁。其中一邊，將有一扇與隔壁小禮拜堂相通的拱門，依實際狀況，拱門的開口將與小禮拜堂同寬。拱門將飾有螺旋曲線，此廳的兩端將有四扇大窗戶，另兩面也設四扇。我們希望這些窗戶能和所需的一樣寬大。在六扇中型窗戶上，將有六扇雙重窗，內設框飾。在此廳內將有兩個壁爐，設在我們想要擺設的地方。在此廳中間，最長的那邊，將有兩根孤立的柱子和另兩根靠牆的柱子，為了支撐三座拱門，屋頂架下，能建多高，就建多高。另外，這些拱門的肋條將砌滿磚石直到屋頂架下。這中間的牆面將有40法尺高，就像其他的牆一樣。周圍的牆壁與中牆內外都將建有柱上楣構，恰到好處。前面提到過的柱子都將有精工雕成的基座與柱頭。在此廳的兩端，將有兩面山牆，牆的高度和寬度必須正好能和屋頂架全相契合；這些山牆得加蓋法式的防水面層，也要恰如其分，而且在這防水面層上得加些足夠分量的浮雕裝飾、雕球飾及花葉飾。在此廳的四個尖脊處，將建造適寬的小塔，然後在中間靠庭院那側加蓋第五座小

塔。四座角塔從柱上楣構下蓋起，另一座則從地面蓋起；內部則建造一道螺形梯，以便爬到當差走道。上述廳堂四周，將有雉堞狀的當差走道，其通道只允許一人來回走動。兩面山牆得縮到內部，使當差走道位於山牆外，當然，這也得恰到好處才行。此廳中將設置我們預定數目的門框。四座小塔從當差走道的高度建起，並設雉堞，就像城堡中其他的建築。如果我們希望前述的小塔高出當差走道十法尺，那他們就得這麼做，而且得在周遭架設柱頂，以便在其上鋪設屋頂架，如果我們希望如此的話。廳內的四根柱子得用沙岩，上述之德洛應負擔此費用，運費除外，防水粉面及柱頭應精工雕製浮雕裝飾及葉飾。兩根孤立的柱子將分別用一整塊石頭刻成，如果長度適合，就長15法尺，厚18搾(搾：張開手掌後，大拇指和小指兩端的距離)；靠牆的兩根柱子需加以雕砌並緊貼牆面。在排水系統裡，將設置足量的神獸狀排水口，山牆上要有足夠的開口。上述的德洛需自費鋪設地面以下三法尺的地基，如果有必要加深深度，多出的部分將由夫人支付。

以上所記載與詳加說明的部分都應該由德洛自費施工，不論是工人還是工程部分，他的工資是300巴黎幣。我們應提供所有材料，並負責將其運送到工地：如石材、石灰、沙石、樹柵、滑輪、繩索及所有工程所需之物；豎起樹柵的手工部分，他得自行支付費用，還得自費負擔四根柱子的費用，不過運費則由我們負責，如前所述。如果此工程費用只超支十巴黎幣，我們將不支付任何補助津貼，他照領原定的薪水完工；如果費用超支多於十巴黎幣，我們將在他原訂薪資以外另添加貼補金，但得另繳納十鎊稅金。上述之德洛應先採用我們原有已切割好的石材，用於上述之作，此為施工前已支出之花費，應從他的薪資裡扣除。如果他能力所及，就應該無誤且令人滿意地在這一季完成上述工程。

理查(J.-M. Richard)
載《阿多瓦暨勃艮地伯爵夫人瑪歐
(1302-09)》，巴黎，1887年
帕迪耶編譯

與莫杭(Jean Morant)師傅簽定合同建造耶司丹(Hesdin)醫院(1321年)

這合同記錄下關於訂單、鷹架及木材供應的精確細節。

此為夫人要在耶司丹建造醫院的估價單，為了有個正確無誤與令人滿意的成果，大法官以上述達多瓦夫人之名，與莫杭師傅定下協議。詳情如下：

上述的醫院整體應有160法尺

長、34法尺寬；牆壁應有21法尺高——地下5法尺，地上16法尺，厚3法尺，帶有差不多三榨的誤差，建於砂岩之上，高於地面3法尺。

　　側面應有16法尺高的柱樑，由一個中點到另一個中點，每面山牆各兩根柱子，兩個10法尺寬、高度適中的窗戶，後者需有三支中梃與鑲框，得適如其分；側面要沿牆設置一扇扇窗戶；每兩根柱子間的高度適中處，設置透光孔約達四法尺的窗戶；這些窗戶必須有倒角，內外都用支柱支撐；山牆和兩側牆的窗上，在滴水石的內外側必須架設柱上楣構。側面在內外也都得有個柱上楣構；樑柱應有3.5法尺的凸出部分立在砂岩上，3法尺的正面、側面及山牆的樑柱則應退縮隱藏至與柱上楣構齊。[…]

　　莫杭師傅應以令人滿意的方式、

正確無誤地自費搭建以上所述之建築的鷹架。我們則應在短期內供應與送交所有木材。在整個建築物裡，他應該視其需要架設樑木與使用木頭零件，由他自費供應。我們應該供應所有材料，並送到各處，只要是我們能找到一輛二輪馬車或貨運馬車的地方，我們也應送交給他架築樹柵要用的木頭、護條與繩索，然後由他自費製作；工程所需的木頭、護條與繩索，一旦完工，就歸屬於他所有。

<div align="right">出處同前
帕迪耶編譯</div>

搭蓋特瓦大教堂屋頂的合同(1390年10月11日)

材料的供應與使用(在此為架構屋頂的材料)載明在嚴屬規範工資的合約中。

於所有見聞此函者，文士恭斯唐(Thibaut Constan)，代表缺席的特瓦市司法管轄區的司法官龔波(Renaut Gonbaut)，在此致上敬意。

　　希望大家都知曉：文士聖塞布可(Etienne de Saint-Sepulcre)與杜樂凡(Jehan de Doulevans)，國王陛下特為此事派任來特瓦市的親信，親自到

木工架構的代表作：英國伊利大教堂的八角形穹頂(左圖為模型)。

場，當然也就是為了這件事；在他們面前，住在漢斯、又稱雷斯卡翁(Lescaillon)的尼佛(Jehan Neveu)與他定居特瓦的兄弟托拉(Tolart Lescaillon)是心甘情願承認簽定此合同，另一方為令人敬仰又有智慧的人士：特瓦教堂的長老及教務會的教士們。簽訂合同是為了在他們教堂的木質架構上鋪設屋頂，從主十字甬道的大支柱到水井側的柱子在內，還包括一法尺外上述十字甬道的大拱門的拱形曲線，此拱形曲線貫穿整個上述架構。鋪蓋上述架構係採用產自希尼(Chigny)或法尼(Foigny)礦坑的良質加強石板瓦。前述兄弟及他們之中的每一位必須運交上述的石板瓦，以及用於上述石板瓦或釘上板條所必需的釘子。前述兄弟或其中一位將鋪蓋上述架構，並依循上述之規定來完成，由他們自行負擔費用。依照工人的判斷及這方面專家的意見，將在下個聖母淨洗節(2月2日)完工。上述尊貴人士將運交給他們足以鋪設前述屋頂的木板；另外為此合約工程還得付他們350磅現下通行的杜爾幣；在這個總數額中，上述兄弟從上述尊貴人士那裡，經由上述教堂的工長們手中，在上述親信面前，先領取100磅杜爾幣；剩餘的250磅，將由上述尊貴人士以下述方式支付給他們：下個使徒聖安德日(St. Andre)先付100磅，耶誕節後20天再付100磅，剩下的50磅則在屋頂完工時給付。在上述親信面前宣誓下，違約者以拘捕、關禁與拘留監獄論處。而且以他們及其繼承人所有的財產、現有與將有的動產與不動產，交給法律與國王陛下、其臣民與其他法律人士的法令下作保。前述兄弟各自為全體保證，將依照上述方法，完美實現及圓滿完成上述所有事項與每個細節，不合一絲缺陷，無過與不及，違者將賠償所有損失或因此而引起的損害費用。所有涉及於此之事，上述兄弟將放棄求助所有地方習俗與傳統；不得求助於領主權與司法；不得申訴；不得提出任何反對此函及其內容的意見；不得採取任何行動宣稱此份放棄聲明書是無效的。特此聲明，依據上述親信的決定，附上他們的簽名，本人則用前述用印蓋印確認此函內容屬實。

朱班維爾

載《文獻學院圖書館》，1862年

帕迪耶編譯

有關盧昂聖多安教堂的報告書(1441年)

支撐修道院頂塔的四根支柱令起建者擔心：執行鑑定工作是為了解除建築師貝尼瓦的柯蘭(Colin de Berneval)的責任，他繼承他的父親亞歷山大(Alexandre)死時遺下的職務。

以下為勒諾瓦(Simon Le Noir)、威樂梅 (Jehan Wyllemer)、薩勒法 (Jehanson Salvart)、尚·胡塞爾(Jean Roussel)的石工師傅邦斯(Pierre Bense)所提出的報告書。前兩者是我們國王陛下派至盧昂立法院的木石工工長，第三位是盧昂市及其聖母院的工長，第四位則是我們國王陛下的親信。以上人士陳述與通知信奉上帝的可敬神父——聖多安修道院院長閣下，及院長、大法官、鹽倉吏、聖多安上述之地的工長神父，他們的教堂因尖塔四根支柱及四座大肋柱拱門承受的強大壓力，非常不安全。這些柱子都沒有長條及十字甬道兩側補強的扶撐，因而在這些地方出現鼓起的現象，這讓我們看到一個很大的危險：因為，如果這些柱子或大肋柱拱門一旦移位，即使不多，教堂將有尖塔倒塌、唱詩班席位也隨之整塊崩毀的憂慮。為了補救此危機，上述師傅與工人全體一致建議，得盡快像已經開始著手那樣，不停加上長條及十字甬道的補強。目的在使尖塔的柱子、肋柱拱門與支柱排除危機，並相互加強鞏固在一起。為了能盡快開始著手此補強工程，前面已提過名字的師傅與工人表明，最好能賣出或抵押聖餐杯或其他有價值的物品，使我們能有足夠經費好立即施工，讓教堂免於危難。這座教堂目前真的處於極大困境中。工長聽到此報告，立即要求上述師傅

與工人把此報告的內容寫在羊皮紙上，並簽名或蓋上其皇家職務用印。同時，他在修道院院長閣下、院長、大法官、鹽倉吏及上述師傅面前，辭去現有職務，這樣一來，如果教堂不進行補強工程而發生不幸事件，我們不能回過頭來指責他，也不能說他畢竟難辭其咎。貝尼瓦的柯蘭身處報告現場，經過修道院院長閣下與以上提過名字的教士們同意，將成為他們教堂的石匠，就像他已故的父親亞歷山大在世時那樣；柯蘭要求擁有一份此報告書的副本，以解除可能的責任。合約簽於1440年1月23日，星期一。

基什哈(J. Quicherat)
載《文獻學院圖書館》，1852年
帕迪耶編譯

重建鄰近比利時布魯日(Bruges)烏登堡(Oudenbourg)的聖彼德修道院 (*Tractatus de ecclesia S. Petri Aldenburgensi*，1056-81年)

當我們在工地附近找不到石材，就取用來自那些必得摧毀的建築物石頭。

在此時期，這座奧登堡(Aldenborgh)的城市是全法蘭德斯的首都。如同我先前所述，因為被圍牆與堡壘保護得很好，它原本有很多居民。事實上，在東、南、西及朝北的方向，它都以非常堅固的黑石建造。在全法蘭德斯

地區，我們都找不到這種顏色及質地如此堅固的石頭，要的話只有在高盧(Gaule)的杜爾內(Tournai)教區裡。朝北的方向上，一位古代建造者用具有鐵及鉛鉤的大方石奠下地基。據說我們只有在布倫才能找到這類石頭。在堡壘下方的一些住宅，則用一種輕而不堅的石頭建造。這些石頭產於東邊的德國科隆省(Cologne)。

今天我們還能看到一些製作於古代、數量很多、非常美麗的瓶子、杯子、碗盆及其他用具，完成於以前人們的靈巧製作與精雕細琢之下；也只有靈巧的手工匠才能用金銀如此精緻地製作與雕刻。為了使上述城市更令人贊許且更吸引人，人們把它建立在全法蘭德斯的中央地帶──幾乎在中心點上：事實上，從城市到東方的貢德(Gand)教區或西方的鐵胡安(Therouanne)教區，距離幾乎相等。南方六英里的沙地，被一座用來娛樂消遣的蓊鬱森林圍繞封鎖住。朝北的方向，法蘭德斯的沃土占據了幾乎六英里的面積，一直延伸至海邊。這座城市，被其防禦塔及城牆完美地保護著，以匯集各式財富於此而聞名，並掌有此地及四周邊城的控制權……城市的圍牆非常堅固：除非先挖出及移除地基的石頭，連使用羊頭撞錘都無法摧毀它。

為了讓讀者對上述城市建築的強大鞏固不再存有任何懷疑，本人，最初撰寫此報告者，親眼看到圍牆被摧毀，而我也毫無疑問曾參與用它的石頭來建造上述聖彼得使徒的聖壇。至於圓柱及牆壁，則是用杜爾內的石頭建的；飾柱的柱頭則嵌入布倫的石頭。因為在以往，整個法蘭德斯地區的伯爵李爾(Baudouin de Lille)時代，布魯日的建築物就是因其大多數都用這些石頭來建築而聞名。因為在鬍子阿努爾(Arnould le Barbu)伯爵開始建設布魯日之後，他叫人摧毀奧登堡的圍牆，然後把石頭分給布魯日人去建造他們的圍牆，因此一座圍牆的建造就從另一座的解體來開始。這就是為什麼原先的那座會被縮減到幾乎蕩然無存，只剩下我們在山丘上毀牆後的建築遺跡。

莫戴
載《11及12世紀的建築史文集》

位於羅馬附近的甘地利(Quintilii)別墅，眾多被剝除石頭頂蓋的古代建築之一。這些石頭都重新使用在之後的建築上，特別是在中世紀的義大利及整個歐洲。

建築技術

在11世紀的前30幾年裡，
知道自己能力何在的建築師，
不僅表現得像偉大的創作者，
也像超群的技術人員。
他們得想像出新的解決方式
來克服困難。而且很快的，
他們其中有些人便致力於
鑑定工作。

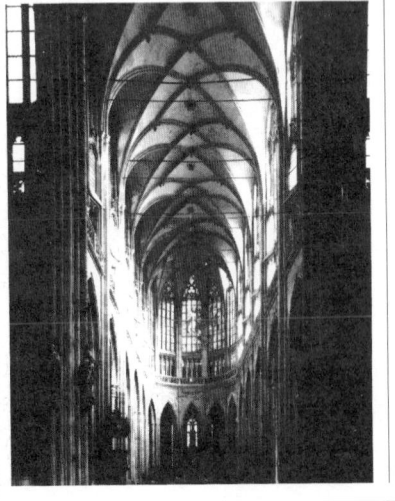

重建康布萊大教堂(*Gestum pontificum Cameracensium*，1023-30年)

就如同這一代所有的業主，康布萊主教傑哈一世向命運挑戰。

傑哈主教閣下首先進了城。就因為他看到聖馬利亞修道院的建築窄小又破舊不堪，甚至還懷疑那老舊的牆會裂開，於是趕緊擬定一項計畫，想把它整修到較令人滿意的狀態──如果他有足夠時間，而且有天主之助。問題是他不能在主後1023年、也就是他在職的第[⋯]年前著手進行。一如前面所提，他被內外部的騷動所阻撓。但是，托仁慈的天主之福，以及由他告知內情的許多信徒的禱告鼓勵，他下令拆除那老舊不堪的牆。一旦籌到所需款項，他便竭盡全力進行這座建築物難度極高的重建工作，因為他不想留下未完成的作品，不論是因死亡來臨，還是遇到其他困難。針對這點，在所有可能會拖延這項念茲在茲的計畫的障礙中，他覺得最難解決的是運輸石柱所需的冗長時間。切琢石頭的地點距此城相當遠，大約有30個邊界柱的距離(兩個邊界柱間約為1.5公里)。他為此祈求天主恩典，惠賜他一個較近的支援。有一天他騎著馬，仔細勘查附近地質所隱藏的深度。最

布拉格大教堂保留著14世紀以來支撐整體架構穩定性的金屬拉桿。

後，靠著從不令人失望的天主之助，他叫人在距離城市四里，人稱雷司丹(Lesdain)的鄉鎮裡挖了一道溝，找到了能用來雕砌石柱的石頭。而且這還不是唯一的地點：他叫人繼續在附近仔細挖掘，就在尼傑拉(Nigella)莊園裡，他又非常高興地找到另一種質地優良的石頭。他為這個新發現感謝天主的恩典，並付出所有熱忱在此敬虔的作品上。為了不再拖延下去，他藉著仁慈的天主之助，在七年內，也就是主後1030年，完成這項龐大的工程。然後，理所當然的，他在11月的加龍德日(Calendes，羅馬曆中每個月的第一天)前15天(10月18日)，舉行適宜的隆重儀式，將此作品奉獻給天主——這是一個真正無比隆重的儀式。

<div align="right">莫戴
載《11及12世紀的建築史文集》</div>

聖奧梅附近亞赫德城堡的建造(《亞赫德的藍伯[Lambert d'Ardres]編年史》，1060年)

整個建築都先拆毀。這裡提到的是真正的府第移位、木製建築的拆除與重搭。

俄思達許(Eustache)的總管布倫伯爵阿努爾將歇勒涅斯(Selnesse)的所有建築物轉運到在亞赫德矗立著的城堡主塔上。阿努爾看著所有事物都合他心意，凡事走運，真可說是萬事如意，便叫人在亞赫德附近的沼澤地裝置了一道閘門，與磨坊只有一石之距，及第二扇閘門。在兩扇閘門間，於水深及山腳的泥濘沼澤中間，有座很高的土崗(或稱為「主塔」)，位於堤壩之上，高於防禦線(in munitionis signum)。他叫人在上頭建築防禦工事。據當地居民所述，人們用一隻被馴服的熊(人類馴獸的才能真是優異啊！)——並不是徵麵包稅來飼養的那隻——在山丘(altitudo)與土崗間運送要塞主塔建材。人們斷言，在這堤壩裡一個隱密的藏物處，埋著一個註定將永遠存在那兒的幸運符：一顆鑲在純金上的礫石。阿努爾又叫人在外層堡壘的四周挖掘非常堅固的壕溝，並把磨坊包圍在裡面。另外在很短的時間內，依照他父親以前的計畫，命人摧毀夷平所有歇勒涅斯的建築物，然後在亞赫德的城堡主塔建設橋樑、大門及所有必需的建築。就從這天開始，歇勒涅斯的龐大府第被拆毀及鏟平，所有建築物遭拆除、移到亞赫德；城堡從世上消失的同時，歇勒涅斯也在人們記憶中消失。在亞赫德和所有地方，阿努爾便自然而然地成為亞赫德的保護者與領主。

<div align="right">莫戴
載《11及12世紀的建築史文集》</div>

桑斯的紀永重建坎特伯里大教堂
(*Chronica Gervasii pars prima*，1175-78年)

桑斯的紀永帶來的不僅是前所未聞的美學觀，還有創新的建築技術。

英吉利海峽對岸法式建築的典範：坎特伯里大教堂的唱詩班席位。

就如同我先前所說的，他開始為新的建設與摧毀舊建築物做一些必要的準備事宜。第一年就在這些工作裡結束了。接下來的一年，聖柏汀節(St. Bertin)過後，在冬天來臨前，他豎立起四根樑柱，每邊兩根。冬至後，他又多加了兩根，使每邊都各有一排三根支柱。在這些樑柱及側道的外牆上，依照技術的要求，他架起拱形柱及一個拱頂，這也就是說，他每邊各架起三個「拱頂石」。我所說的「拱頂石」是指橫樑的總稱，因為拱頂石就擺在橫樑的中心，就好像它聚集與鞏固了來自各方的元素。第二年就在此工程中結束。第三年，他又在每邊各加了兩根樑柱，在其上圍了一圈大理石柱做裝飾。又因唱詩班席位及十字甬道的兩邊應該在此二柱之所在相會合，他便決定把這兩根柱子當做主要支幹。當拱頂石架好、樑上也蓋好了拱頂後，他在下層的採光樓廊裡裝潢了許多大理石柱，從主塔到前述的樑柱，也就是到耳堂的交叉點。在樓廊之上則用其他材質裝設其他部分，就像大玻璃窗，還有三個從主塔到十字甬道的大型拱柱「拱頂石」。對我們及所有看到這個工程的人來說，一切都是那麼無與倫比且值得讚美。就這樣，因如此輝煌的起步而滿心歡喜、對未來的成品滿懷期望下，我們便被一種想完成此作的強烈欲望所推動，而開始加速趕工。第三個年頭就這樣結束了。第四年接踵而至。夏天時他架設十根支柱，每邊五根，從耳堂的交叉點起手。因為還需要另兩根主要支幹，我們就用大理石柱裝飾最先架起的兩根作為主幹樑，然後又在這些柱子上蓋起十條拱柱及十個拱頂。在完成兩邊的採光樓廊及大窗戶後，就在第五年初，他準備了鷹架來蓋大拱頂。一些架子突然在他腳底下裂開、崩塌，把他捲拖在落石與木塊裡，他就這樣從上層拱頂柱頭的高度摔到地上，足足有50法尺高。受到石頭與木塊嚴重擊傷，他對工程或對他自己都使不上力，除他以外，沒有其他人受傷。這要不是上帝的懲罰，就是魔鬼的敵意，針對的就只是工長。工長就這樣受了傷，接受醫生的照料，抱著回復健康的希望，躺在床上一陣子。結果卻令人失望，因為他無法痊癒。同時，因為冬季迫近，非得完成上層拱頂不可，他便把此項工作的尾聲，託付給一個非常活躍及聰明的修士，由這個修士去指揮石匠。但該修士引發眾人非常強烈的敵意，以及一些不懷好意的挑釁示威。因為他年紀輕輕，就比那些比他有權有錢的

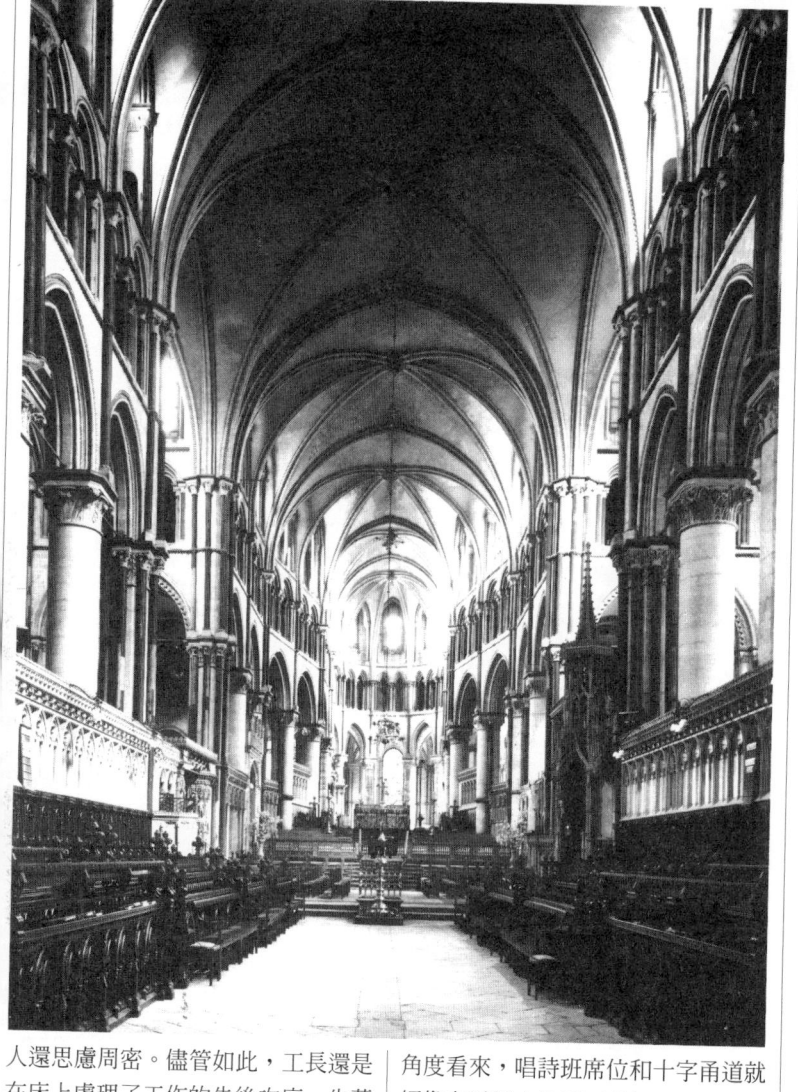

人還思慮周密。儘管如此，工長還是在床上處理了工作的先後次序。先蓋的是四支主要樑柱間的橫樑，從某個角度看來，唱詩班席位和十字甬道就好像在這個主拱頂石處相會。兩個橫樑也在冬天前蓋好。接著，暴雨來

襲，工程無法再多進展一些。第四年就在這些工程裡結束，第五個年頭也緊接來臨。同一年，我指的是第四年，發生一次日蝕，那是9月的意德（Ides，古羅馬曆中9月的第13天）前八天，大約在第六個時辰，就在工長摔傷之前。上述的工長知道他無法靠醫生的醫術與熱忱恢復健康，於是放棄了他的傑作，渡海回到法國的家。

莫戴

載《11及12世紀的建築史文集》

沙特爾大教堂的鑒定工作

由憂心的沙特爾議事司鐸提出的鑒定工作，執行者為國王的工長夏姆的尼可拉（Nicolas de Chaumes）、巴黎聖母院的建築師謝勒的皮耶（Pierre de Chelles）及巴黎指定的木工師傅龍居莫（Jacques de Longjumeau）。

諸位閣下，我們在此向您們提出報告：支撐拱頂的四條拱柱狀況良好且牢固，支撐拱柱的支柱也無問題，拱頂石狀況極佳且耐用；不可拿掉一半以上的拱頂條，在此我們將會看出其必要性。我們決定從彩繪大玻璃窗錯雜處以上開始搭鷹架；並利用它來保護你們的祭廊和在其下走動的人，而且將用它來搭架其他在拱頂處該搭的鷹架，這將是有用且我們也將會需要的。

以下為沙特爾聖母院的缺陷，鑒定者有巴黎聖母院的工長謝勒師傅、國王陛下的工長夏姆師傅，以及在巴黎管事的木工師傅龍居莫，在場的另有原籍義大利的沙特爾議事司鐸利特（Jean de Reate）師傅、工長達莒翁（Simon Daguon）師傅、木工西蒙師傅及教長指定之上述工程的管事工長貝何多（Berthaut）師傅。

我們首先檢驗十字甬道中心的拱頂：那裡需要整修，如果不在短期間內實行的話，可能會蒙受嚴重風險。

同上，我們也檢查了支撐拱頂的飛拱：它們需要重新接合與檢視；如果不在短期間內實行的話，可能會蒙受重大損失。

同上，撐塔中兩根支柱需整修。

同上，柱廊廊臺的樑柱需要進行重大的維修工程，在每個門窗洞裡最好都設置支架來支撐其上之物：一條牆筋從外面角柱的牆基蓋起；另一條則從教堂主體開始；為了減低壓力，將強化這份支撐力，利用所有判定為必要的附著點。

同上，我們驗查了，並且也已告知貝何多師傅如何避免引起震動地把抹大拉的雕像放回原位。

同上，我們注意到，主塔（我們評估它需要大加維修）內有一邊已龜裂，另有一座小塔也斷裂損壞。

沙特爾大教堂的飛拱最主要的角色是結構上的。

同上，前面的柱廊也有缺陷：屋簷破損斷裂；如此看來，最好是在每片簷裡裝設鐵架，以助其繼續支撐下去；這是為了避免發生危險。

同上，為了教堂的利益，我們決定第一層鷹架將從彩繪大玻璃窗錯雜處以上開始搭起；好讓我們整修十字甬道中心的拱頂。

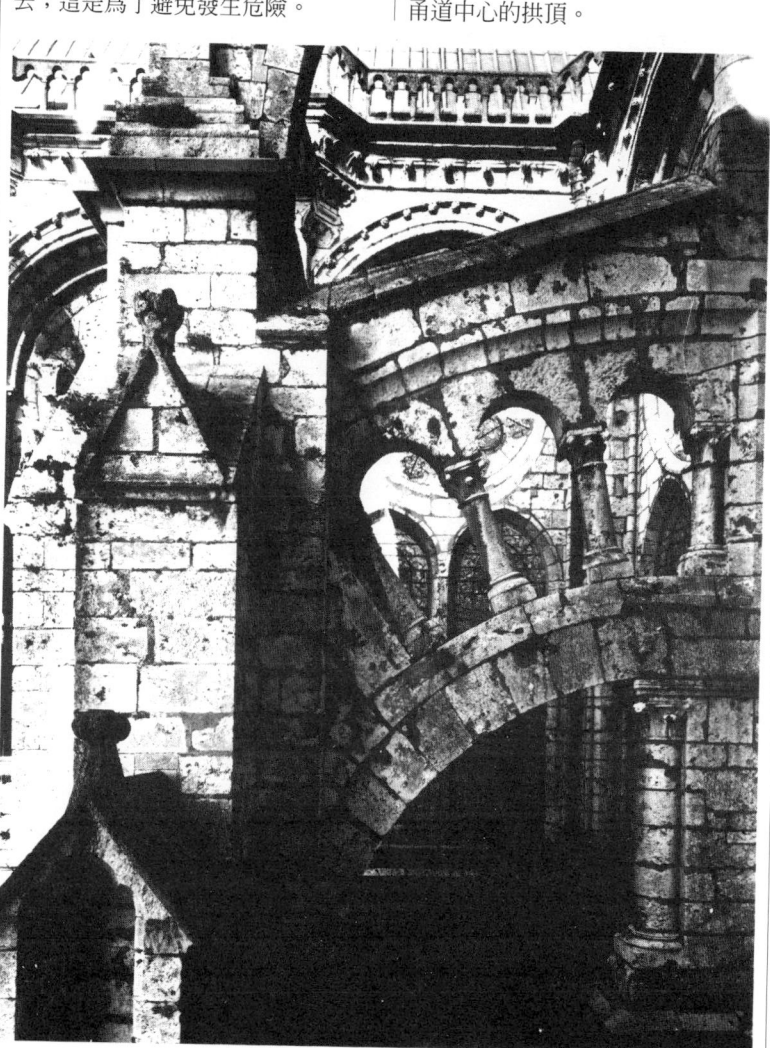

漢斯大教堂1917年遭受轟炸後的十字甬道。

　　同上，為了教堂好，我們察覺到撐著小天使的中柱已完全腐壞，無法與修道院殿堂的其他中柱正確地切合在一起：因為修道院的中柱與屋架的接合處在高處已斷裂。如果我們要做得好，就應該在教堂後部圓室上的石層旁多加兩層石層，然後把小天使放在第二層上面；這樣一來，上述頂端的屋頂大部分木頭將可再利用。

　　同上，小鐘所在的鐘樓，其狀況也不十分令人滿意，因為鐘樓是好久以前蓋的，已經很老舊了；大鐘的所在處也一樣。必須馬上修護。

　　同上，修道院的屋頂架，四根極為腐朽的架桿都該換新；如果你們不想更新，那就必須依照我們跟你們師傅說明的方式去修護。

<div align="right">莫戴</div>

載《考古會議》，1900年，帕迪耶編譯

特瓦教堂的鑒定工作報告（《教務會決議紀錄》，1362年）

特瓦大教堂的鑒定工作明顯顯露建築師應該解決的結構問題。

　　這是特瓦教堂的鑒定工作報告，鑒定工作由石工費桑(Pierre Faisant)師傅執行，1362年，星期六，冬季聖馬丁(St. Martin)節慶之後。

　　首先要知道的是，在上述教堂的唱詩班席位四周、所有的低拱頂殿堂都需要加強鞏固。

　　同上，在簷槽排水口高度的好幾處柱頂，都必須重建與重新裝設。

　　同上，在庭院一側的主教小禮拜堂的高度，必須架起一個飛拱；始於防水面層，然後最好是一直延伸至第一座小塔的尖頂下方；在此處只要一個飛拱即可。

　　同上，上述的師傅在察看過托瓦耶(Jehan de Torvoye)師傅的新作後，覺得那兒沒有任何缺點，就只有飛拱好像設得太高了點；他覺得最好是把上述之作拆除到從角落伸出的小塔的高度；這是為了完整而全面地挽救磚石工程；如果是由他來重建與修復，要250弗羅林。

　　同上，崇高的代理主教的屋舍那側的新飛拱有些缺陷。如果需要，他將指出其所在。假設這作品填滿的是石膏與灰漿，似乎不能令人滿意了。他發誓此作不會因此較不強固或減低其價值，更不會因此變得不美觀。

　　同上，他覺得高處當差人通道的

柱子，都有所損壞及缺乏接縫，而且牆面上有滲漏的水流。

同上，就在廊臺的接縫處，有好幾個地方的牆面會漏水，得修補。

同上，鐘樓的四方殿堂都需要修護，飛拱上方的接縫處有嚴重的缺失需要修補。

前述師傅全然聽你們的吩咐，如有需要，隨時可成為你們的技工。

朱班維爾

載《文獻學院圖書館》，1862年

帕迪耶編譯

有關盧昂的聖多安修道院附屬教堂中兩個橫樑的建造合同（《盧昂公證文書檔案》，1396年）

就興建這兩個橫樑細節的詳細描述，在這類合同中並不少見。

1396年11月26日，星期日。

簽訂合同的兩造：甲方為盧昂聖多安修道院的修士、院長及院方，乙方是嘉涅（Gagnet）家的兩兄都馬（Thomas）和哈烏蘭（Raoulin），以及石匠玉（Thomas Hue）和伯司科（Pierre du Bosc）；議定價錢為130杜爾幣；目地為實行以下工作：

這是為了安置已琢磨成品的兩個拱頂石的拱架、兩個十字甬道的支拱肋及中間的粗拱柱。當上述拱架用來撐好一個拱頂石時，他們將會把它們移到另一個拱頂石那兒。同上，他們將在支架上搭鷹架。這支架得配合天花板。我們將幫他們找到木頭的鷹架、木板、柵欄、鍊子和繩子。同上，當他們擺好了一個拱頂石、支拱肋及懸掛區，而十字甬道也準備好時，他們再把上述支架擺到另一邊去安裝另一個拱頂石。同上，他們將安置與固定上述的兩個拱頂石、兩個十字甬道的支拱肋及中間的粗拱柱。同上，我們將幫他們找到已琢磨好的尖形拱肋及粗拱柱，用於上述的作品中；如果已琢磨好的石頭數量不足，

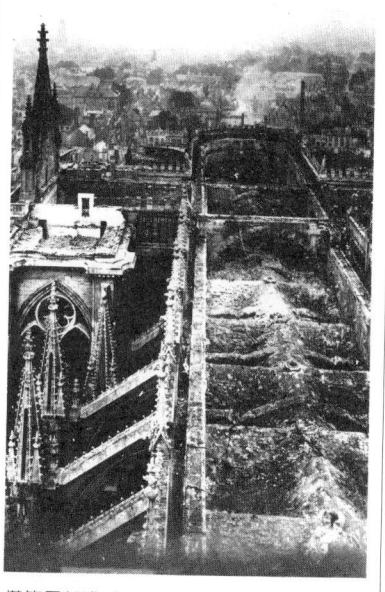

僅管屋架遭受祝融之災，鉛製屋簷也都熔解了，拱頂還是在砲轟下撐了下來。

他們將自己動手雕琢來用於上述作品中；但如果太多了，剩餘的部分將擺在另一座建築物裡，用於另一個作品上。同上，他們將雕好的懸掛物擺在工具房裡，也將雕琢必需的添加部分，以求前述橫樑與區域能達到盡善盡美的境界。同上，他們將在上述區域加上懸掛物、擺設，叫人裝置上述區域的拱鷹架，我們將為他們找來適合於這最後部分的木頭或木板。同上，他們將領到做此工程全部所需的東西，我們甚至會供應一匹馬及其所需的馬具，好卸載前述之物。另外還有他們為執行此工作所需要的纜繩、繩子和滑輪。同上，我們將為他們取得適用於此工程的砂漿。同上，我們將為他們準備好石膏，由他們自己去石膏窯領取，用於上述工程。同上，我們將為他們準備一個桶子來倒水和裝水。同上，我們將為他們準備兩個小木桶來放砂漿。同上，我們將為他們準備一個板子、一些柵欄和釘子，由他們自己去磚瓦工室裡拿。同上，整體來說，他們應要圓滿完成上述的十字甬道和拱頂石、上述固定懸掛好的粗拱柱，底部已準備好待用，整體都該合於標準及依據前述方式實施，正確且忠實地，依循拜約的強恩(Jehan de Bayeux)和其他有能力人士的意見，一如已商議好的；在工程期間，每位石匠每日將領到半升的酒，同時，為了工程進展順利，他們可以得到所要求的人手支援，不論次數有多頻繁。同上，老朵黑(Guillaume Doré)將為上述工程效力，工資同上；他們下個星期一開始工作，然後日復一日地繼續工作到此工作完成為止。前述全體石匠人人允諾每天正確無誤地好好工作，直到完工為止。就如同以上的敘述與詳細說明；他們已繳交財物作為擔保並發誓，等等。

<div align="right">

波荷貝(Beaurepaire)

載《盧昂古蹟之友》，1902年

帕迪耶編譯

</div>

重建夏茲聖朱利安(Saint-Julien-des-Chazes)教區教堂鐘樓及唱詩班席位的定價

可看出擬定「定價」時也講求精確。

高貴可敬又虔誠的夏茲女修道院院長朗卡克(Marie de Langhac)修女、高貴的貝特杭(Pierre Bertrand)、耶侯(Pierre Eyrauld)、裘貝(Pierre Jaubert)、普魯阿(Jehan Pruhac)、莫利(Pons Moli)、又名波思何冬(Bosredont)的玻密耶(Pierre Pomier)與又名貝塞合(Bayssaire)的居馬思(Jehan du Mas)、夏茲的居民等人，樂意指定這位應請出席在場的石匠康培(Jacme Combret)——皮耶(Pierre Combret)之子、夏茲之聖朱利安教區孟特(Montes)的居民——依此定價，依照下列方法，執行以下所記之事：

1. 由上至下建造夏茲聖朱利安教區教堂鐘樓的棕櫚葉飾。

2. 上述棕櫚葉飾的牆，從屋基到半圓形後殿，應有三法尺厚；棕櫚葉飾則有三度半寬，三片葉，兩大一小，寬度及高度依需求而定。

3. 他應把前述唱詩班席位建成凹形；此唱詩班席位將約有三度半長，六條拱肋，在外面蓋四座橋墩，不包括鐘樓那寬三法尺的兩座。

4. 他該建造唱詩班席位的牆面，用二或三層的布特合石(bouldreyre)，其他部分則使用琢石；橋墩間的牆面將以布特合石砌成；前述牆面將有兩法尺半寬，唱詩班席位內部高四度。

5. 他將在唱詩班席位做兩個彩繪玻璃窗，大小得配合席位體積，並在席位後方做個小玻璃窗，高1.5法尺。

6. 他應在上述席位做個小壁櫥，在席位後面，高三法尺，寬兩法尺。

7. 前述石匠得去琢石礦場採掘前述建築所需的石頭，上述聖朱利安教區的居民將為此助他一臂之力。

8. 前述石匠得製作上述建築的石膏槽，上述教區居民將供給他木材。

9. 上述居民應供給他石頭、石灰、碎石，並將之運到現場；而且他們得製作砂漿及從事所有勞力工作。

10. 上述工作完成時，石膏槽將留給上述教區居民，清出的雜物若上述工作用不到，則將留給前述的康培。

<div style="text-align: right">法尼耶</div>

載《巴黎13及14世紀工業及工業階級研究》，帕迪耶編譯

漢斯大教堂的正立面。攝於第一次世界大戰前。

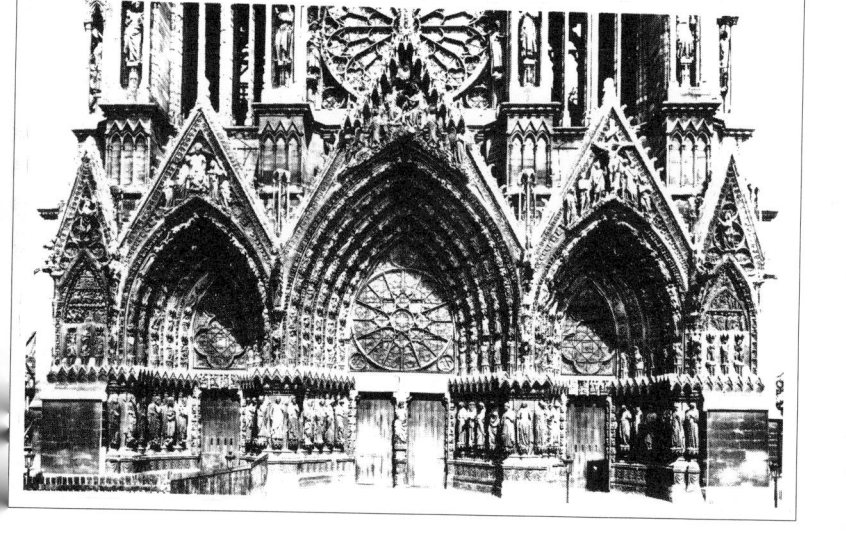

機械

有關機械製造的文章
不像論及建築的那麼多。
這兩份公證文件的巨細靡遺，
說明了業主的不信任感。
以下製造起重機的例子
是個很好的證明。

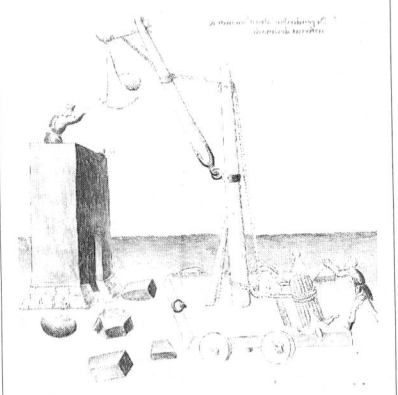

15世紀義大利西耶納「工程師」塔科拉所製造的起重機，靈感來自一種戰爭機器。

在法國亞耳製造的一台起重機(公證文原稿，1459年)

1459年6月7日。正式通告大家：

可敬的神學大師巴托羅梅(Alziarius Bartholomei)神父，即亞耳佈道兄弟會修道院令人敬仰的院長，已付款給貝利西斯(Guyot Perissis)師傅。後者為住在亞耳的木料商，今天也在現場。付款目的在於使用合適的新優質木料來製造一台又新又好又適用的起重機。此起重機得承受100亞耳公擔(一公擔約100公斤)的重量，上述修道院會將它使用在新教堂的建造上，以此建築來讚揚上帝及榮耀的救世聖母馬利亞。新教堂已在上述修道院的教堂側邊開工。此起重機將用來舉起這座教堂建築所需的石頭與材料，須遵守的條文記載如下。

首先，上述貝利西斯師傅有義務好好按照規定製作與建造上述起重機，並叫人組合擺在上述教堂的位置，在今年6月間完成。起重機將有八桿(Canne，一桿約1.7至3公尺)高，這樣，它便可在室內及室外使用；上述院長閣下應付錢叫人清理出將要擺設此起重機的地方。

同時協商好的是，上述院長閣下應自備所有上述起重機所需的金屬配件，並叫人執行這些金屬配件必要的修理工作；這都是修道院自行出資。

另外達成的協議是，上述院長閣

下或他的修道院，為了已承諾要製造的上述起重機，應付予上述貝利西斯師傅酬勞，不僅是木料部分，還有48弗羅林的工資，現場即付兩弗羅林當訂金，剩餘的46弗羅林則在上述起重機做好並試用過後付清；不管起重機合不合用，從它被安置在預定位置上的那一日起，15天內付清，這兩弗羅林的訂金即從前述48弗羅林中扣除。上述貝利西斯師傅承認已收到這筆款項，且是從院長閣下那兒領取到的……

［…］在亞耳上述修道院圖書館建築物旁的迴廊側翼裡簽訂，在場證人有：船夫賈甘(Pierre Jacquin)、住在亞耳的亞耳市公民阿費納(Byon Alvernhas)石匠師傅，以及本公證人龐果尼(Bernard Pangonis)等人。

＊　＊　＊

1459年10月12日。在此告示，卓越的瓦倫西商人高樂(Jean Galle)，目前無償住在亞維農，承認持有從在場的上述院長那兒領取到應付48弗羅林中剩下的40弗羅林，內含由他修理上述起重機所付的15弗羅林，此為仲裁後所定數目。因為上述起重機並不符合他向修道院院長閣下所承諾的合同內容，他已放棄此合同及抵押的所有財產。他已算出並準備宣誓等等。［…］

此約簽訂於上述修道院迴廊裡的

修會建築物前，在場證人有：夏瓦西(Jacques Chavassii)、住在亞耳的馬具皮件商貝納迪(Matthieu Bernardi)，以及我這位公證人……等等。

孟大尼(B. Montagnes)
載《普羅旺斯道明會建築》
巴黎，國家科學研究中心
1979年，莫侯翻譯

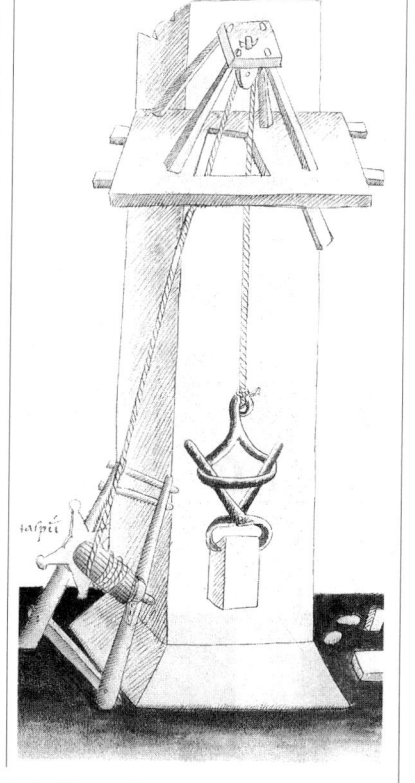

塔可拉製造的另一台起重機(起重爪)，摹仿他朋友義大利文藝復興時期建築師布魯內列斯基(Filippo Brunelleschi)之作。

野石

在小說《野石》(*Les Pierres sauvages*，1964)裡，作者建築師布伊永(Fernand Pouillon，1912-1986)藉主人翁——瓦爾(Var)省多侯內(Toronet)修道院的西篤會修士工長——之口，敘述工地的詳細規畫與組織。布伊永在書中明白表示，繪製出心中盤算的計畫，對12世紀的建築師而言，如同對20世紀的建築師一樣，絕對有其必要；一方面是為了說服業主修道院院長，另外也是為了傳達精確的資訊給工人。以下所選的節錄說明了這常遭人遺忘的主題。

多侯內修道院的迴廊走道，和整座修道院一樣，是用質地堅硬卻雕琢得很出色的石頭建造的，其間的接縫堪稱無懈可擊。

聖福爾貝(St. Fulbert)，4月10日

草圖是二度空間繪製的平面圖：是不完整的合成影像，一段幻想過程的紀實，不應據此做任何評斷。創作時，不為高度與厚度做決定，也不定下基本細節，是完全不合實際的做法。所有建築都必須顧及其第四度空間的呈現：那是建築物動態且真實的存在。[…]對我們這些工長而言，不但應預知創造，走在影像前，更應活在設計圖裡，住到設計圖裡，把我們的床搬到圖裡；我們應翻牆，移動最沉重石塊，向平衡與重心挑戰，預知旋轉、翻轉、影像速度及相對靜止。[…]

聖諾貝(St. Norbert)，6月6日

偉大大師的大教堂，石飾花邊加上巨型鐘樓，有著優美雕像的修道院、龐

大門窗洞，彩繪寶石散發奪目光彩，很明顯，它們都是豪華建築物。[…]這對西篤會修士而言是好的，但對俗世和世俗人來說卻不見得如此。[…]

施洗者聖約翰，6月24日[…]

我的一生中，與其說我是修士，還不如說我是石匠；與其說我是教徒，還不如說我是建築師。如果說這是我的錯，我得說那是因為修會也鼓勵我這麼做。通常我只應遵照指示辦理，從來沒有喘息時間，從德國到勃艮地，從不列塔尼到阿基丹(Aquitaine)，總是為我們修會的事務去談判協商。各個西篤修道院都是我的修道院。[…]

聖安妮，7月26日

[…]對，但我要跟你說：要建一座城，得有許多設計圖及意志堅強的設計者。材料並不代表一切。[…]

聖莎賓(Ste. Sabine)，9月3日

沒錯，在設計過程中，我很少拿筆畫；就算有，數量也極有限，多半只限於我在桌角畫的幾筆，之後馬上擦掉。我偏愛那些以連續影像方式在心中浮現的圖形；它們在我眼底停留，留下印象並堆積起來。在漫長艱辛的創作過程裡，我說話，走路，睡覺，做夢，在日常生活延展因敏感而引發的催眠狀態，創造的作品居於主導地位。時機成熟時，我埋首桌前，畫出想像世界最重要的部分。有些音樂家好像也經歷同樣創作過程：他們必須等待，直到心中「聽到」曲子那刻，才動筆寫下來。[…]建築師和工長並不只是簡單稱謂，還肩負明確絕對的任務。形狀、體積、重量、耐久性、推力、下垂度、平衡、動態、線條、負荷及超負荷、潮濕、乾燥、熱和冷、聲音、光線、陰影及明暗交接處、方向、地、水和空氣，這一切都是這至高無上職位所要掌控的，都在這個平凡人獨一無二的腦袋裡。[…]

基督誕生日(Nativite)，9月8日

是因為這幾個月來的所有思索，還是因為我那些平庸的草圖？我不知道，但我下筆構圖和布局工作的進行都頗順暢：教堂、半圓形後殿和四座擁有半穹窿式圓頂的小祭堂。然後是聖器室，還有修院內院裡，照規定的次序、圍繞院子四周建蓋的圖書館、教務會廳、宿舍的樓梯、會客室通道、修士廳和暖室、食堂、廚房，最後是院子西面的食物儲藏室和雜務修士的宿舍[…]。這些讓以前的我感到害怕與崇敬的圖形，現在卻很自然地從我的四種工具裡跑了出來。[…]我靜靜地在設計圖裡，在這些切面裡，無憂無慮地漫步著。我沿著正立面走著，就好像我一直就住在那兒。我那些抽象的想法、夢與幻覺的世界都跑到哪裡了？創作變得那麼簡單，只消扮演隸屬嚴厲修會的單純工長的角色，那兒不接受脆弱及謊言，也不容許計畫有任何更動[…]。我一整天就在繪圖裡度過，像勇敢的石匠修士與工長。

1992至93年，維修巴黎聖母院大教堂西南面的鐘樓

大教堂是會毀壞的，
會遭污染和惡劣天候
一點一滴損害。
歷史古蹟部門負責
修復與維護，請來
保留中世紀傳統技術
並利用尖端科技診斷
的手工藝匠。

右圖中灰色的石塊是1847至50年間被維奧列-勒-杜克(Viollet-le-Duc)所更換掉的。右頁則是1992到93年修復前與維修中的鐘樓牆垛。

診斷與損毀之因

自從1844到64年在拉緒斯與維奧列-勒-杜克帶領下施行大型工程以來，法國歷史古蹟部門便對古蹟進行經常性的維修工作。但儘管有這項預防措施，建築物磚石部分的毀壞情形，尤其在最受惡劣天候侵蝕的地方，到今天已顯得不容忽視，因此，重新展開一次整體維修工程就有其必要。工程大約得持續十幾年。

先撇開都市的空氣污染不說，19世紀把教堂從整個建築群中孤立出來的做法，在建築物的西面及南面特別明顯，因為教堂直接暴露在強風吹颳之下，造成磚石快速損毀。值得注意的是，損毀的不只是維奧列-勒-杜克重修的部分，就連更早期的磚石也是如此。

要選哪種石頭？要用何種技術？

選擇替補的石頭，不但是項嚴謹研究的主題，

而且也在實驗室裡歷經多次檢驗與分析。最主要的困難，在於選擇一種可以和建築物所使用的材料相契合的石頭，不僅是在外觀或顏色方面，也得考慮到力學與物理上的特質。更困難的是，建造大教堂時所用石頭的採石場到了19世紀都已經枯竭，結果在維奧列-勒-杜克指揮下工作的承包商總共用了11種不同類型的石頭。

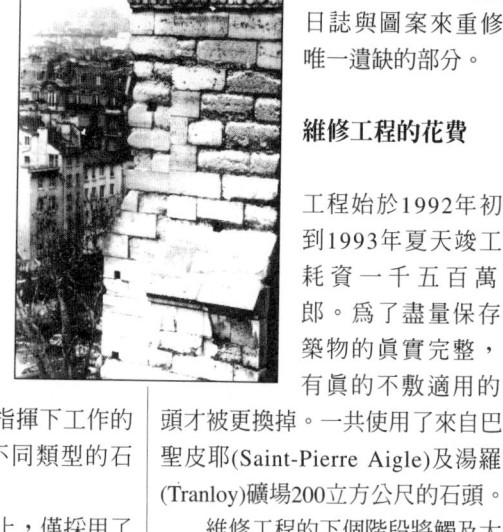

在修復毀損的磚石上，僅採用了傳統技術。在現場更設置一個裁切石材的工坊，此舉提供執行者難得的方便，他們可隨時參考原本的設計，一絲不苟地照著重做，做出最忠於原版的修復。如果石匠是在遠離古蹟的工坊裡工作，而與被修護作品的唯一接觸，就只是裁石工長所給的草圖或圖樣，就很難忠於原作了。

除了修補砌面石塊基礎的剝蝕外——特別在接縫周圍，材料的損耗情形十分驚人——其他必須維修的，還有許多用立砌法製的欄杆、簷口排水坡，以及裝飾鐘樓大型玻璃窗洞側柱的小尖塔與卷葉飾。雕像及簷槽排水口也是該加強鞏固的地方，而且還得補上不齊全的部分，依照保存下來的維奧列-勒-杜克的施工日誌與圖案來重修這唯一遺缺的部分。

維修工程的花費

工程始於1992年初，到1993年夏天竣工。耗資一千五百萬法郎。為了盡量保存建築物的真實完整，只有真的不敷適用的石頭才被更換掉。一共使用了來自巴黎聖皮耶(Saint-Pierre Aigle)及湯羅瓦(Tranloy)礦場200立方公尺的石頭。

維修工程的下個階段將觸及大教堂的西方正立面，時間預定在1993到94年。

豐戈尼(Bernard Fonquernie)
總建築師，歷史古蹟部門總視察員

在歷史古蹟部門總建築師的帶領下，歌蘭(Quelin)公司負責整修工程，主要是切割及安置石頭。

圖片目錄與出處

67上　查理四世雕像。布拉格的聖吉大教堂。
67下　巴雷雕像。布拉格的聖吉大教堂。
68　盧昂大教堂的伯赫塔。
68/69　〈各式模板〉(法文手稿19093)，載《圖集》。翁尼古的維亞作。巴黎，國家圖書館。
69　沙特爾大教堂，Saint-Sylvestre玻璃窗，細部。

第三章

70　史特拉斯堡大教堂正立面草圖，細部。史特拉斯堡，聖母院建物博物館。
71　〈幾何圖〉。倫敦，大英圖書館。
72　盧昂聖馬克魯教堂的模型。盧昂，美術博物館。
73上　Zur Schonen Maria教堂的模型。約1520年。德國雷根斯堡，雷根斯堡市立博物館。
73下　巴拉丁伯爵的臥像。紐倫堡，國立Germanisches博物館。
74　蒂桑迪耶主教雕像。法國土魯斯，奧古斯汀博物館。
75左　史特拉斯堡大教堂正立面草圖(清單no. 5)。史特拉斯堡，聖母院建物博物館。
75右　聖母院製造商的印章。1486年。史特拉斯堡，市立檔案館。
76/77　史特拉斯堡大教堂正立面草圖(清單no. 2)、北正立面一半草圖(清單no. 3)、尖塔立視圖(清單no. 8)。史特拉斯堡，聖母院建物博物館。
78上　漢斯大教堂西面牆上的側面大門圖樣。抄錄。
78下　克律尼修道院。巴黎，現代圖樣。
79　羅斯林禮拜堂。蘇格蘭。
80　木匠在圖樣上展示木工工具。巴黎，專業手工技藝傳承協會(Compagnons du Devoir)。
81上&下　約克郡的一間描圖室及地上的線條痕跡。
82　沙特爾大教堂的Saint-Chéron彩繪玻璃窗，細部。
83　〈各式模板〉，載《圖集》。翁尼古的維亞作。巴黎，國家圖書館。

84　〈拉翁大教堂〉(法文手稿19093)，載《圖集》。翁尼古的維亞作。巴黎，國家圖書館。
84/85　〈洛桑大教堂的玫瑰窗〉(法文手稿19093)，載《圖集》。翁尼古的維亞作。巴黎，國家圖書館。
85　洛桑大教堂的玫瑰窗。照片。Carles F. Barnes攝。
86　〈漢斯大教堂的雙層階梯和雙組飛拱〉(法文手稿19093)，載《圖集》。翁尼古的維亞作。巴黎，國家圖書館。
87左　漢斯大教堂的側立面。
87右　〈漢斯大教堂的立面〉(法文手稿19093)，載《圖集》。翁尼古的維亞作。巴黎，國家圖書館。

第四章

88　〈重建特洛依城〉(Min. 632)，載《特洛依簡史》。Jean Colombe作。柏林，Kupferstichkabinett Staatlichen博物館。
89　英國諾威治大教堂的砌石工雕塑。
90　〈羅得島修會會長接見木工與石工〉(拉丁文手稿6067)，載De casu Regis Zizimi或De Bello Rhodio。Guillaume Caoursin作。巴黎，國家圖書館。
91　〈建造巴別塔〉(附加手稿18850)，載貝德福(Bedford)公爵的日課經書中。倫敦，大英圖書館。
92左　沙利斯伯里大教堂尖塔的木製架構。
92右　英國格洛斯特(Gloucester)大教堂雕刻的樑托，紀念工地曾發生的意外。照片。F. H. Crossley攝。
93　伊利大教堂的八角形穹頂。
94　西敏寺的修道院，根據亨利八世禮拜堂的扇形頂所作。
95　劍橋大學國王學院禮拜堂的扇形穹頂。
96上　根據羅里澤所作的尖塔立視圖。
96下　布爾日大教堂描繪砌石工的彩繪玻璃窗，細部。
97　〈建造巴別塔〉(法文手稿250)，載《創世以來的古史》(Histoire ancienne depuis la

création)。巴黎，國家圖書館。

98　〈重建支柱〉(法文手稿1537)，載《1519至28年盧昂藝文社皇家詩集選》。巴黎，國家圖書館。

99　聖日耳曼德佩大教堂工人留下的標誌。巴黎。

100　〈建造巴別塔〉(No.2神學手稿4)，載*Weltchronik*。Rudolf von Ems作。卡塞爾，Gesamthochschul-Bibliothek Kassel，Landes-und Murhardische圖書館。

101左　聖伯納雕像。Bar-sur-Aube市。

101右　〈修農西篤修道院的建築〉(Hz. 196)，圖畫，細部。紐倫堡，Germanisches國立博物館。

102　〈在工地做工的工人〉(法文手稿20311)，載*Faitz du grant Alexandre*。Quinte-Curce作。巴黎，國家圖書館。

102/103　1917年大轟炸後的漢斯大教堂。照片。Lefèvre-Pontalis攝。

103　〈工地上的工人〉(日耳曼法典8345)，載*Weltchronik*。慕尼黑，Bayerische Staatsbibliothek。

104上　〈修農西篤修道院的建築〉，圖畫，細部。紐倫堡，Germanisches國立博物館。

104下　〈採石場的裁石工〉(皇家手稿15E III)。倫敦，大英圖書館。

105　梅黛拉的陵墓。Appia攝。羅馬。

106左　拉翁大教堂塔樓上的牛隻雕像。

106右　〈塞納河上的水陸交通〉，載《1528年的皇家預算表》。

107　〈牛車〉(附加手稿42130)，載*Luttrell Psalter*。倫敦，大英圖書館。

108/109　〈採石工人建造雅法城牆〉(法典2533)，載《耶路撒冷編年史》。維也納，Osterreichische國立圖書館。

109　〈Dagobert國王造訪工地〉(法文手稿2600)，載《法國大編年史》。巴黎，國家圖書館。

110/113　〈1375年庫錫的安可杭及其軍隊在史特拉斯堡城外〉、〈1420年伯恩大教堂啟建之初〉、〈建造橋樑〉、〈1191年伯恩城的建造〉、〈1405年大火後伯恩的重建〉、〈1420年伯恩大教堂興建之初〉(瑞士歷史手稿I-16)，

載《伯恩私人編年史》。Diebold Schilling作。伯恩，Burgerbibliothek。

114/115　〈建造諾亞方舟〉(附加手稿18850)，載貝德福公爵日課經書。倫敦，大英圖書館。

115　〈工地一景〉(法文手稿2609)。巴黎，國家圖書館。

116　巴黎聖禮拜堂金屬架構的草圖。拉緒斯作。1850年。巴黎，歷史古蹟檔案館。

117　大轟炸後的思瓦松大教堂。

118　〈拉起鐘塔的機械工具〉(拉丁文手稿7239)，載《機器十書》。塔科拉作。巴黎，國家圖書館。

119上　〈建造神殿〉(希臘手稿20)，載《大衛的詩篇》。巴黎，國家圖書館。

119下　〈拉起支柱的起重機〉(拉丁文手稿7239)，載《機器十書》。塔科拉作。巴黎，國家圖書館。

120　〈製造防彈盾〉(法文手稿5594)，載《法國人海外抵禦外敵》。Sebastien Mamerot作。巴黎，國家圖書館。

120/121　〈鑽木孔機〉(手稿2259)，載*Bellifortis*。Conrad Kyeser von Eichstadt作。史特拉斯堡，國立大學圖書館。

121　〈建造巴別塔〉(圖書館法典2-5)。德國斯圖加特(Stuttgart)，Wurttembergische Landesbibliothek。

122　〈建造巴別塔〉(日耳曼法典5)，載*Weltchronik*。德國慕尼黑，Bayerische Staatsbibliothek。

123左　沙利斯伯里大教堂木架上的踏車。

123右　〈建造巴別塔〉(Ludwig手稿IX-18)，載Spinola的日課經書。Gerard Horenbout作。美國馬里布，J. Paul Getty博物館。

124/125　〈某教堂的工地〉。插畫。Philipe Fix作。

126/127　〈興建教會〉(法文手稿50)，載《歷史明鏡》(*Le Miroir historial*)。Vincent de Beauvais作。巴黎，國家圖書館。

127　〈築造修道院〉(手稿9068)，載《查理曼大帝的編年史及其征戰》(*Chroniques et conquêtes de Charlemagne*)。Jean de Tavernier作。布魯塞爾，阿爾貝一世皇家圖書館。

128　〈工地一景〉（法文手稿638）。紐約，Pierpont Morgan圖書館。

見證與文獻

129　相同比例尺下的康伯能教堂、波維大教堂及新凱旋門。

130　〈所羅門王建聖殿的故事〉（法典2554），載《宣德聖經》。維也納，Osterreichisch國立圖書館。

131　〈羅繆勒斯建羅馬城〉（法文手稿137）。巴黎，國家圖書館。

132　〈愛思林根濟貧院教堂的祭壇〉（Inv. 16829），圖畫。Hans Boblinger作。維也納，Akademie der Bildendenkünste。

133　康士坦斯大教堂螺旋梯的立視圖（Inv. 17028），圖畫。維也納，Akademie der Bildendenkünste。

135　〈聖雅各醫院內院大門的設計圖〉，圖畫。巴黎，公共援助檔案館。

136　史特拉斯堡裁石匠集會處的徽章。1524年。據Du Colombier所作。

137　〈興建巴比倫〉（手稿523），載《上帝之城》（Cité de Dieu）。聖奧古斯丁作。史特拉斯堡，國立大學圖書館。

138　〈用磚塊建教堂〉（手稿9243），載《埃諾編年史》。布魯塞爾，阿爾貝一世皇家圖書館。

140　〈興建特洛依〉（法文手稿782）。巴黎，國家圖書館。

141　〈一場工地意外〉（手稿1-1-2）。英國愛丁堡，蘇格蘭國家圖書館。

142　〈製造磚塊〉（附加手稿38122），載《烏特列支（Utrecht）聖經》。倫敦，大英圖書館。

143　〈1191年建造伯恩城〉（瑞士歷史手稿I-16），載《伯恩私人編年史》。Diebold Schilling作。伯恩，Burgerbibliothek。

144　〈製作玻璃〉（手稿24189）。倫敦，大英圖書館。

148　英國伊利大教堂八角形穹頂的木造模型。照片。F. H. Crossley攝。

151　甘地利別墅。據Appia所作。羅馬。

152　布拉格的聖吉大教堂。

155　坎特伯里大教堂。

157　沙特爾大教堂的飛拱。

158/159　1917年遭炮轟後的漢斯大教堂。

161　一次世界大戰前的漢斯大教堂正立面。照片。私人收藏。

162　〈搖擺起重機〉（拉丁文手稿7239），載《機器十書》。塔科拉作。巴黎，國家圖書館。

163　〈建築起重機〉（拉丁文手稿7239），載《機器十書》。塔科拉作。巴黎，國家圖書館。

164　多侯內修道院的迴廊走道。

166　巴黎聖母院西南方塔樓南面的立視圖。古蹟建築總工程師Bernard Fonquernie作。

167上　巴黎聖母院南方塔樓扶垛損壞的情形。1988年。照片。古蹟建築總工程師Bernard Fonquernie攝。

167下　巴黎聖母院南方塔樓整修時一處牆垛更換邊石的情形。1992年。歌蘭工程公司資料照片。

圖片版權所有

<div align="center">索引</div>

三劃

四劃

五劃

編者的話

時報出版公司的《發現之旅》書系，獻給所有願意親近知識的人。

此系列的書有以下特色：

第一，取材範圍寬闊。每一冊敘述一個主題，全系列包含藝術、科學、考古、歷史、地理等範疇的知識，可以滿足全面的智識發展之需。

第二，內容翔實深刻。融專業的知識於扼要的敘述中，兼具百科全書的深度和隨身讀物的親切。

第三，文字清晰明白。盡量使用簡單而清楚的文字，冀求人人可讀。

第四，編輯觀念新穎。每冊均分兩大部分，彩色頁是正文，記史敘事，追本溯源；黑白頁是見證與文獻，選輯古今文章，呈現多種角度的認識。

第五，圖片豐富精美。每一本至少有200張彩色圖片，可以配合內文同時理解，亦可單獨欣賞。

自《發現之旅》出版以來，這樣的特色頗受讀者支持。身為出版人，最高興的事莫過於得到讀者肯定，因為這意味我們的企劃初衷得以實現一二。

在原始的出版構想中，我們希望這一套書能夠具備若干性質：

●在題材的方向上，要擺脫狹隘的實用主義，能夠就一個人智慧的全方位發展，提供多元又豐富的選擇。

●在寫作的角度上，能夠跨越中國本位，以及近代過度來自美、日文化的影響，為讀者提供接近世界觀的思考角度，因應國際化時代的需求。

●在設計與製作上，能夠呼應影像時代的視覺需求，以及富裕時代的精緻品味。

為了達到上述要求，我們借鑑了許多外國的經驗。最後，選擇了法國加利瑪 (Gallimard) 出版公司的 *Découvertes* 叢書。

《發現之旅》推薦給正值成長期的年輕讀者：在對生命還懵懂，對世界還充滿好奇的階段，這套書提供一個開闊的視野。

這套書也適合所有成年人閱讀：知識的吸收當然不必停止，智慧的成長也永遠沒有句點。

生命，是壯闊的冒險；知識，化冒險為動人的發現。每一冊《發現之旅》，都將帶領讀者走一趟認識事物的旅行。

發現之旅 74

彩繪大教堂
中世紀的建築工事

原　　著—Alain Erlande-Brandenburg
譯　　者—陳麗卿
核　　譯—楊智清
主　　編—張敏敏
文字編輯—曹　慧
美術編輯—張瑜卿
董 事 長
　　　　—孫思照
發 行 人
總 經 理—莫昭平
總 編 輯—林馨琴
出 版 者—時報文化出版企業股份有限公司
　　　　　108台北市和平西路三段240號三樓
　　　　　發行專線—（02）2306-6842
　　　　　讀者服務專線—0800-231-705・（02）2304-7103
　　　　　讀者服務傳真—（02）2304-6858
　　　　　郵撥—19344724 時報文化出版公司
　　　　　信箱—台北郵政79～99信箱
　　　　　時報悅讀網—http://www.readingtimes.com.tw
　　　　　電子郵件信箱—know@readingtimes.com.tw
印　　刷—詠豐彩色印刷股份有限公司
初版一刷—二〇〇五年七月十八日
定　　價—新台幣二八〇元

Quand les cathédrales étaient peintes
Copyright ©2002 by Gallimard
Chinese language publishing rights arranged with Gallimard through
Bardon-Chinese Media Agency（版權代理——博達著作權代理有限公司）
Chinese Translation copyright ©2005 by China Times Publishing Company
ISBN 957-13-4335-8
Printed in Taiwan. All rights reserved.

國家圖書館出版品預行編目資料

彩繪大教堂：中世紀的建築工事 / Alain Erlande-
 Brandenburg原著；陳麗卿譯. — 初版. —
 臺北市：時報文化，2005〔民94〕
 面；　　　公分.—（發現之旅；74）
 含索引
 譯自：Quand les cathédrales étaient peintes
 ISBN 957-13-4335-8（平裝）

 1.建築 － 歐洲 － 中古(476-1453)

923.403　　　　　　　　　　　　　94011927